KB059659

이토록 클래식이 끌리는 순간

대한민국
클래식 입문자&애호가들이
가장 사랑한
불멸의 명곡 28

이토록 클래식이 끌리는 순간

최지환 지음

북라이프

일러두기

- 이 책에 나오는 인명은 외래어표기법에 따라 적었습니다. 단 표기가 굳어진 인명은 외래어표기법에 어긋나더라도 통상적으로 더 많이 쓰이는 쪽으로 표기했습니다. 그리고 다른 책의 인용문에 나오는 인명 역시 외래어표기법에 어긋난다 해도 원전 그대로 옮겨두었습니다.
- 이 책에 게재 허락을 받지 못한 일부 이미지들은 추후 저작권자에게 연락이 오면 적법한 절차를 진행하겠습니다.
- 이 책에 삽입된 QR 링크 영상의 저작권과 관련해서 연락이 오면 적법한 절차를 진행하겠습니다.
- 사진 제공처: 게티이미지 코리아

이토록 클래식이 끌리는 순간

1판 1쇄 발행 2023년 4월 25일
1판 5쇄 발행 2024년 10월 16일

지은이 | 최지환
발행인 | 홍영태
발행처 | 북라이프
등 록 | 제2011-000096호(2011년 3월 24일)
주 소 | 03991 서울시 마포구 월드컵북로6길 3 이노베이스빌딩 7층
전 화 | (02)338-9449
팩 스 | (02)338-6543
대표메일 | bb@businessbooks.co.kr
홈페이지 | http://www.businessbooks.co.kr
블로그 | http://blog.naver.com/booklife1
페이스북 | thebooklife
ISBN 979-11-91013-51-1 03600

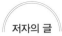

음악의 속삭임에 마음을 열고
영혼이 숨을 쉰다

저에게 클래식 음악을 듣는다는 것은 매번 새로운 놀이동산에 가는 것처럼 신나고 두근거리는 일입니다. 우리가 알고 있는 클래식 음악의 역사는 대략 300년 정도이며 역사적으로 중요한 작곡가의 수도 50명 정도밖에 되지 않습니다. 그런데 40여 년간 음악을 들어온 제게도 여전히 궁금한 음반들이 많은 이유는 뭘까요?

클래식 음악의 경우 한 곡에 많게는 수백 종이 넘는 연주 음반이 존재하기 때문입니다. '베토벤 교향곡' 5번의 경우를 보더라도 국내에 들어온 음반의 종류가 300종이 넘습니다. 저는 대략 200여 종을 들어보았고 그중 60여 반을 소장하고 있습니다.

어느 날 벼락같이 음악이 내 삶으로 들어왔다

저는 지금도 새로운 음반을 만날 때면 마음이 설렙니다. 이 음반이 나에게 어떤 이야기를 해줄까 하는 기대 때문이지요. 물론 모든 음반이 이 기대를 충족시켜주는 것은 아닙니다. 그럼에도 새로운 연주를 만날 때는 다시금 들뜨게 됩니다. 그것은 아마 제 고교 시절 예고 없이 찾아왔던 진실의 순간에 대한 잊지 못할 경험 때문일 겁니다.

1982년 여름 방학 때의 일입니다. 그날 오후 어머니는 늦은 점심을 준비하고 계셨고 저는 거실에서 클래식 라디오 방송을 듣고 있었습니다. 1980년 12월부터 클래식 음악 전문 채널로 변모한 KBS 제1FM은 의욕적으로 좋은 연주들을 찾아서 들려주곤 했습니다. 그날 방송에서는 바그너의 〈탄호이저〉 서곡이 흘러나오기 시작했고 마침 그때 어머니는 점심 식사가 차려진 식탁으로 저를 불렀습니다.

그런데 이 연주는 도입부부터 심상치 않았습니다. 저는 선뜻 식탁으로 발걸음을 옮기지 못하고 있었죠. 결국 어머니의 잔소리를 듣고서야 식탁으로 가 수저를 들었습니다. 그러나 결국 밥은 한술도 못 뜬 채 숟가락을 내려놓고서 다시 스피커 앞으로 붙잡혀올 수밖에 없었습니다. 이 엄청난 연주가 끝나기 전에는 도저히 밥이 입에 들어가지 않았을뿐더러 지휘자가 누군지 방송에서 알려주기 전까지는 오디오 앞을 떠날 수 없었기 때문입니다.

그 연주는 '굉장하다'는 말밖에는 달리 표현할 길이 없었습니다. 무심한 듯 시작하는 금관의 서주에서 느껴지는 투박함이 살짝 거슬리는 듯했지만 현악 파트가 등장하면서 굽이굽이 물결치기 시작했습니다.

심장을 조여오는 현악 선율이 드디어 관악과 만나고 서로 뒤섞여 거대한 소용돌이를 치며 하늘로 치솟아 올라 마침내 우주에 다다릅니다. 이 소용돌이는 은하수의 별들과 어우러져 우리를 위대한 신전으로 이끕니다. 저는 제단 앞에 얼어붙은 듯 서서 우주에 울려 퍼지는 신의 영광을 들으며 그 안에 있다는 사실에 뭉클해졌습니다.

음악이 끝나고 나서도 심장은 계속 쿵쾅거렸습니다. 그 위대한 지휘자의 이름은 푸르트벵글러였습니다. 그날 이후 저는 그의 열렬한 팬이 되었습니다.

여러분들도 어느 날 클래식 음악이 마음에 문을 두드리는 순간이 찾아올 것입니다. 그 문을 열고 나가면 지금까지 한 번도 경험하지 못했던 새로운 세계와 만나게 됩니다. 브루크너 교향곡이 흐르는 고딕의 성당 안에서 스테인드글라스를 통해 부서지는 햇살이 쏟아져 내리는 것을 볼 수도 있고, 비발디 〈사계〉를 들으면서는 멀쩡한 우리 집 거실에 바로크의 호랑이가 뛰어다녀 화들짝 놀랄 수도 있습니다. 마치 영화 〈하울의 움직이는 성〉에서처럼 문을 열고 나갈 때마다 시간과 공간이 바뀌는 마술 같은 일이 일어나는 겁니다.

음악을 통한 나와의 소통, 한층 성숙해지는 삶

태초의 인간은 소리를 듣고 이해하는 능력을 가지고 있었습니다. 문명이 발달함에 따라 점점 언어에 의존하게 되었고, 현대의 소음들로 인해 소리를 이해하는 능력을 상당 부분 상실하였습니다.

음악을 감상하는 것은 멜로디를 듣는 것 이상의 일입니다. 많은 분이 음악을 통해 소리가 전하는 이야기를 듣고, 이해하며, 그 희열과 감격을 느꼈으면 하는 바람입니다.

범위가 넓지 않은 클래식 음악을 교양으로 배우고 익히는 것은 그리 어려운 일이 아닙니다. 그러나 교양 수준의 공부로는 진짜 음악을 들으며 겪을 수 있는 신비로운 경험들, 감동, 위로, 환희를 제대로 만날 수 없습니다.

곡의 주제 선율을 외워 첫 소절을 듣고 누구의 무슨 곡인지 알아맞힌다거나 클래식 음악 전반에 대해 해박한 지식을 가졌다고 해서 음악을 제대로 들을 수 있는 것은 아닙니다. 음악을 잘 듣기 위한 간단하고 분명한 방법은 많이 듣는 것이지요. 그런데 바쁜 현대인들이 음악을 듣는 일에 여가시간을 다 쓸 수는 없는 노릇입니다. 그래서 저는 오랜 기간 음악을 들으면서 깨달은 방법과 주변 분들을 가르치면서 찾아낸 지름길을 이 책에서 보여드리고자 합니다. 그 길을 따라가다 보면 어느 순간 클래식의 끌림에 매료될 것입니다.

가장 쉽게 음악을 이해하는 방법은 음악 듣기를 일종의 소통으로 생각하고 자신에게 익숙한 분야를 통해 접근하는 겁니다. 미술, 건축, 문학, 영화 같은 예술 분야도 좋지만 철학이나 여행, 요리, 스포츠 등도 괜찮습니다. 세상을 이해하는 나만의 창을 통해 음악을 접하면 클래식 음악 역시 보다 빠르게 이해할 수 있습니다. 이러한 경험이 반복되면서 서서히 음악이 전하는 이야기가 들리고 감성의 깊이가 더해지면서 음악에 대한 통찰력이 한층 성장하게 될 겁니다.

그 설레고 신비로운 소통을 함께 시작해보시지요.

차례

저자의 글 음악의 속삭임에 마음을 열고 영혼이 숨을 쉰다 5

· 제1장 ·
클래식을 온몸으로 느끼다

1. 고양이로 둔갑한 바로크의 호랑이
 비발디 〈사계〉 15

2. 전장에 울려 퍼진 베토벤의 울부짖음
 베토벤 5번 교향곡 〈운명〉 26

3. 어른들은 모르는 4차원 세계
 모차르트 바이올린 협주곡 3번 35

4. 꼭 들어야 할 명반인가? 세상에 나오지 말았어야 할 똥반인가?
 베토벤 3중 협주곡 42

5. 끼이끼이 운다고 슬픈 것은 아니다
 엘가 첼로 협주곡 53

6. 고전과 낭만이 동시에 들릴 수 있을까?
 브람스 바이올린 협주곡 61

7. 공간이 들려주는 신의 목소리
 브루크너 교향곡 9번 71

8. 입안에 흙먼지가 씹혀야 제맛이다
 드보르자크 교향곡 9번 〈신세계로부터〉 79

9. 음악은 에너지다
브람스 교향곡 1번 89

10. 아시케나지 VS 아시케나지
라흐마니노프 피아노 협주곡 2번 102

11. 낙엽이 뒹굴 때 듣는 제철 음악
라벨 피아노 협주곡 G장조 113

· 제2장 ·

클래식을 그림처럼 보다

1. 진짜 달빛이 보고 싶어? 안톤 발터 피아노
베토벤 피아노 소나타14번 〈월광〉 123

2. 음악에서도 마리아주가 있다
생상스 클라리넷 소나타 134

3. 하늘에 별들, 음악으로 태어나다
바흐 평균율 클라비어곡집 142

4. 피아노에서 오케스트라의 소리가 들린다
무소륵스키 〈전람회의 그림〉 153

5. 음반 표지 이야기 1 '송어는 없다'
슈베르트 피아노 5중주 〈송어〉 164

6. 음악의 서체, 한자로 듣다
베토벤 첼로 소나타 3번 175

7. 화방에서 만나는 교향곡
베토벤 교향곡 6번 〈전원〉 187

8. 음반 표지 이야기 2 '후안 미로와 르네 마그리트'
에릭 사티 〈짐노페디〉 199

9. 아수파와 모던 타임즈
스트라빈스키 〈봄의 제전〉 210

· 제3장 ·

클래식을 이야기로 읽다

1. BTS 이전에 정경화가 있었다
차이콥스키 바이올린 협주곡 223

2. 우주로 날아간 지구의 대표 음악
바흐 브란덴부르크 협주곡 2번 233

3. 구부정한 하스킬이 빚어내는 마법의 소리
모차르트 피아노 협주곡 20번(+21번) 243

4. 슈베르트의 꿈속으로 도피한 지식인들
슈베르트 교향곡 8번 〈미완성〉 255

5. 텍사스 시골뜨기가 쓴 반전 드라마
차이콥스키 피아노 협주곡 1번 264

6. 잊혀진 베토벤의 후계자, 멘델스존
멘델스존 피아노 3중주 1번 275

7. 피천득의 그녀를 찾아라
하이든 교향곡 B플랫 장조 284

8. 우아한 광란의 향연
베를리오즈 〈환상 교향곡〉 294

클래식을
온몸으로 느끼다

고양이로 둔갑한
바로크의 호랑이

비발디 〈사계〉

비발디는 시(소네트)를 쓴 다음 그 시의 모든 상황을 음악으로 표현하려고 합니다. 〈사계〉는 음악을 어떻게 표현하면 시 구절이 머릿속에서 상세히 그려질까 고민하며 만든 다소 실험적인 음악이었습니다. 세상에 〈사계〉를 널리 알린 것은 '이 무지치' 악단의 음반이었습니다. 잘 다듬어진 정원처럼 아름다운 선율과 표현에 중점을 두었으나 바로크적 연주는 아니었습니다.

파비오 비온디와 '에우로파 갈란테' 악단의 연주가 등장하며, 비로소 잃어버렸던 바로크의 창의적이고 실험적인 〈사계〉의 진짜 모습을 볼 수 있게 됩니다.

비발디의 〈사계〉는 우리나라에서 클래식 음악에 대한 설문조사를 할 때마다 항상 상위권에 랭크되는 곡입니다. 2021년 KBS 클래식FM이 조사한 '한국인이 가장 좋아하는 클래식'에서도 3위를 차지했습니다. 〈사계〉는 왜 이처럼 인기가 있는 걸까요?

〈사계〉, 가장 친숙하지만 사실은 좋아하지 않는 클래식

이 음악을 즐겨 들어서라기보다는 대중 매체를 통해 자주 접한 친숙함이 만들어낸 결과가 아닐까 합니다. 〈사계〉는 계절이라는 특별한 소재를 갖고 있어서 계절이 바뀔 때마다 TV와 라디오 등에서 항상 접하게 됩니다. 오디오가 있는 집이면 가족 중 클래식을 듣는 사람이 딱히 없어도 〈사계〉 레코드 한 장 정도는 갖고 있습니다. 이러한 친밀감으로 사람들 마음속에 자리잡은 〈사계〉는 어느새 '내가 잘 알고 내가 좋아하는 음악'으로 등극하게 되죠.

그러나 막상 주변을 보면 비발디 〈사계〉를 진짜 좋아하는 사람은 많지 않아 보입니다. 그 이유는 특별한 임팩트나 감명이 없고, 내용도 뻔해서 재미가 없기 때문이라고 생각합니다. 현실은 왜 설문조사 결과와 다른 걸까요?

먼저 〈사계〉를 잘 안다는 생각이 오히려 진지하게 접근하고 싶은 호기심과 의지를 가로막은 것 아닌가 싶습니다. 그런데 제가 생각하는 결정적 이유는 따로 있습니다. 〈사계〉가 너무 오랜 시간 이 무지치 악단의 연주를 통해 세상을 지배해왔다는 점입니다.

이탈리아어로 '음악가들'이라는 뜻을 지닌 이 무지치는 1959년에 〈사계〉의 스테레오 음반을 출시합니다. 놀랍게도 이 음반은 1,000만 장이 넘게 판매되며 세계적으로 이 무지치와 비발디 〈사계〉의 선풍을 일으켰습니다. 1959년 녹음 음반의 판매 누계는 2,500만 장을 넘어섰으며, 이 무지치가 지금까지 제작 발매한 여섯 장의 〈사계〉 음반 총 누적 판매량은 8,000만 장 정도로 추정됩니다.

클래식 시장에서는 유례없는 판매 기록이죠. 이후 〈사계〉 하면 이 무지치라는 인식이 박히게 되었습니다. 지금도 방송에서는 수많은 음반을 제쳐두고 발매된 지 60년이 넘은 이 무지치 연주를 들려주고 있습니다. 실제로 〈사계〉 음반은 1,000종이 넘게 발매되었으며 우리나라에도 200종 넘게 들어와 있습니다.

이 무지치가 〈사계〉 음반을 출시·판매했던 1950~1960년대는 낭만적 음악 해석이 보편화되었던 시대였습니다. 감정을 배제하고 있는 그대로를 연주하는 내추럴한 바로크적 연주는 아니었어요. 잘 정리 정돈된 고전과 아름다운 서정의 낭만이 잘 어우러진 연주였습니다. 제2차 세계대전 후 유럽은 경제 복원에 힘쓰느라 1970년 전까지는 바로크적 연주에 대해서는 신경을 쓰지 못했죠. 1980년대가 되어서야 제대로된 시대 연주(원전 연주)가 등장하기 시작합니다.

크리스토퍼 호그우드의 지휘로 고음악 아카데미가 연주한 〈사계〉(1983년 녹음)가 당시 대표적 시대 연주 음반이라 말할 수 있습니다. 이 음반의 출시 이후 시대 연주 단체가 녹음한 〈사계〉 음반들이 급격히 증가합니다.

시대 연주 period performance

곡이 작곡되어 초연되었을 당시의 악기와 연주 방법, 악기 편성 등 모든 것을 그대로 재현해 옛 음악 본래의 순수성을 되살려보려는 연주 방식입니다. 원전 연주, 정격 연주라고 불리기도 합니다. 그러나 정격 연주라는 표현은 당시 연주 방식만 옳고 현대의 연주 방식은 잘못되었다는 의미로 오해될 소지가 있다는 의견에 따라 지금은 잘 쓰지 않습니다. 지금은 시대 연주 또는 HIP(Historically informed performance, 역사적 사실에 근거한 연주)라는 표현을 주로 사용합니다.

우아한 고양이로 둔갑한 바로크 호랑이

바로크는 르네상스의 질서, 균형, 조화보다는 우연과 자유분방함 그리고 기괴함 등을 반영해 기상천외한 효과를 만들어내려고 한 시대입니다. 이러한 바로크 시대정신과 비교해보면 서정적이면서 아름다운 낭만적 표현으로 가득한 이 무지치의 연주는 잘 길들여진 집고양이 같습니다. 안타깝게도 사람들은 이때까지 야생 호랑이 같이 거친 모습 그대로의 바로크적 연주를 한 번도 들어본 적이 없었기에 여전히 순하고 우아한 고양이가 〈사계〉의 참모습이라 생각하게 됩니다.

〈사계〉는 원래 〈화성과 창의의 시도〉 12곡 중에서 봄, 여름, 가을, 겨울 즉 1번부터 4번까지의 곡들이 독립된 곡 제목입니다. 원제 〈화성과 창의의 시도〉가 말하듯이 이 곡은 시(소네트)를 쓴 다음 그 시가 가진

모든 상황을 음악으로 표현하려는 시도 그 자체입니다. 비발디는 어떤 사건과 상황을 접할 때 언어로 표현되는 의성어와 의태어가 음악적으로는 어디까지 표현 가능한 것인지를 알고 싶어했습니다. 그리고 이렇게 만들어진 기상천외한 소리들과 기존 화성harmony의 조화로운 결합을 통해 혁신적 음악을 만들어내려 했습니다.

그렇기에 비발디의 〈사계〉를 제대로 연주하기 위해서는 당시 악기들이 어떤 주법을 사용해 무슨 소리를 만들어냈는지 연구해야 했습니다. 이 무지치가 나온 지 30년이 지난 1991년, 드디어 비발디의 실험 정신을 계승하고자 한 에우로파 갈란테의 〈사계〉가 나왔습니다. 명바이올리니스트 파비오 비온디를 리더로 하는 이탈리아 연주 단체 에우로파 갈란테는 〈사계〉 연주를 위해 영국 맨체스터 중앙 도서관에 보관되어 있던 바로크 당시 필사본 악보를 찾아 사실적인 묘사를 위한 창의적인 소리들을 연구했습니다. 그리고 그 당시 비발디가 사용했던 혁신적인 음악 표현들을 부활시키고자 했습니다.

그들은 지속적으로 창의적인 소리를 연구했고 마침내 2000년에 〈화성과 창의의 시도〉 전곡을 녹음하며 〈사계〉를 다시 한번 세상에 내놓습니다. 이 음반은 1991년 녹음한 음반보다 바로크 시대에 대한 더 깊은 고찰이 반영되었으며 독창적으로 묘사함으로써 더욱 사실적인 소리를 만들어냅니다.

에우로파 갈란테는 〈봄〉 1악장의 "봄이 왔다."라는 도입부 연주부터 이 무지치와는 비교도 안 되는 활력 넘치는 봄 에너지를 들려줍니다. 개인적으로 가장 흥미로운 부분은 〈봄〉의 2악장 도입부 "양치기는 충실한 개를 옆에 둔 채 깊은 잠에 빠졌다."라는 부분의 묘사입니다. 바이

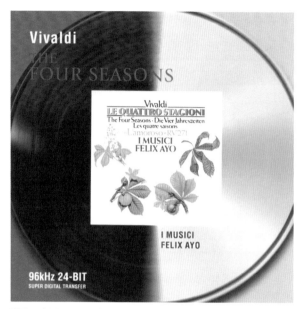

펠릭스 아요(바이올린), 이 무지치 악단, 1959년 5월 녹음

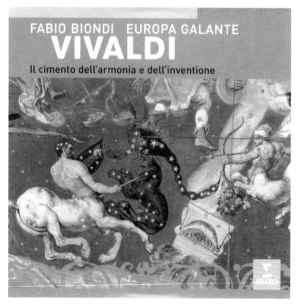

파비오 비온디(바이올린), 에우로파 갈란테, 2000년 녹음

올린이 잠에 빠진 양치기를 연주하고 비올라가 개 짖는 소리를 연주하는 장면인데 이 무지치의 연주가 '딴-딴'이라는 음률로 노래를 하고 있다면 에우로파 갈란테의 비올라는 진짜로 몸집이 큰 개가 '컹-컹' 짖는 소리를 들려줍니다.

더욱 놀라운 경험을 해보고 싶다면 에우로파 갈란테의 연주로 〈여름〉의 3악장을 들어봅시다. "아, 양치기의 두려움은 얼마나 옳았던가. 하늘은 천둥을 울리고 번개를 치고 우박을 내리게 해 익은 곡식들을 떨어뜨린다."라는 소네트가 있는 구절입니다.

윗집에서 항의하러 내려오지 않을 정도로만, 최대한 오디오의 볼륨을 올려서 들으면 소나기의 마법을 경험할 수 있습니다. 음악이 시작되면 쏟아지는 음표들은 폭풍을 동반한 굵은 빗줄기로 바뀌고 결국 여러분들은 비바람 속에 서서 흠뻑 젖고 있는 자신을 발견하게 될 겁니다. 이 무지치의 연주가 화면을 보여주는 정도라면 에우로파 갈란테는 상황을 직접 체험하게 하는 증강현실입니다.

에우로파 갈란테의 두 번째 〈사계〉 음반이 나온 지도 20년이 지났습니다. 그런데 아직도 방송과 일부 평론가들은 판매 부수의 성공 신화를 가진 이 무지치의 〈사계〉를 왕좌에서 내리지 못하고 있지요. 이제야말로 바로크 왕의 귀환이 필요한 시기입니다. 기존의 것(화성)을 존중하면서 새로운 가치(기상천외한 소리)를 결합해 앞으로 한발 더 나아가려는 혁신의 음악 말입니다. 처음엔 바로크적 연주가 낭만적 연주에 비해 거칠게 느껴질 수도 있지만 듣다 보면 곡 여기저기에서 뿜어져 나오는 강력한 에너지를 느낄 수 있습니다

파비오 비온디와 에우로파 갈란테의 연주는 이러한 바로크의 정체

성을 바로잡아줬다고 생각합니다. 이들은 자유분방하고 즉흥적인 성격의 연주를 통해 〈사계〉는 집 안 거실을 사뿐거리며 돌아다니는 우아한 고양이가 아니라 포효하며 여기저기 물어뜯고 다니는 호방한 기백의 호랑이임을 보여줍니다.

여러분들도 이 연주를 듣고 경외심이 생긴다면 힘을 합쳐서 에우로파 갈란테의 호랑이를 왕좌에 올려봅시다. 〈사계〉를 호랑이로 부활시킨 파비오 비온디와 에우로파 갈란테에 경의를 표합니다. 또다시 미래에는 어떤 모습을 한 새로운 〈사계〉가 나타날지 자못 기대가 되는군요.

비발디 〈사계〉의 소네트

1. 봄

1악장(Allegro)

"봄이 왔다. 작은 새들은 즐거운 노래를 부르며 봄에게 인사한다. 시냇물은 산들바람과 상냥하게 얘기하며 흘러간다. 그러다 하늘이 어두워지고 천둥이 치고 번개가 번쩍인다. 폭풍우가 지나간 뒤 작은 새들은 다시 아름다운 노래를 즐겁게 부른다." (솔로 바이올린이 '새의 노랫소리'를 연주한다.)

2악장(Largo)

"꽃들이 만발한 아름다운 목장에서 나뭇잎들이 달콤하게 속삭이고, 양치기는 충실한 개를 곁에 둔 채 깊은 잠에 빠졌다." (솔로 바이올린이 잠에 빠진 양치기를 묘사하며, 비올라는 그 옆에서 '멍멍' 하고 개 짖는 소리를 낸다.)

3악장(Allegro)

아름다운 물의 요정이 나타나 양치기가 부르는 피리 소리에 맞춰 해맑은 봄

하늘 아래에서 즐겁게 춤춘다."

2. 여름

1악장(Allegro non molto)

"태양이 강하게 내리쬐는 계절, 사람과 양 떼들도 지치고 소나무도 시든다. 숲에서 뻐꾸기 소리가 들리고 산비둘기와 검은 방울새가 노래한다. 어디선가 산들바람이 기분 좋게 불어오다가 갑자기 북풍이 산들바람을 덮치고, 양치기는 곧 다가올 폭풍을 걱정해 눈물을 흘린다." (먼저 햇살로 인한 나른함이 연주되고 솔로 바이올린이 뻐꾸기 울음소리를 묘사한다. 이어서 산비둘기, 검은 방울새의 노래가 연주된다. 북풍이 몰아치는 장면은 전체 합주로 강하게 연주된다.)

2악장(Adagio e piano - Presto e forte)

"번개, 격렬한 천둥소리, 그리고 파리 떼. 달려드는 파리 떼의 공격으로 양치기는 피로한 몸을 쉴 수가 없다." (솔로 바이올린은 쉴 수도 없는 양치기의 슬픈 모습을, 바이올린 합주 파트는 자꾸만 달라붙는 파리 떼를 형상화한다. 현악기 군이 일제히 가세하면서 천둥 치는 장면을 만든다.)

3악장(Presto)

"아아, 양치기의 두려움이 얼마나 옳았던가. 하늘은 천둥을 울리고 번개를 치고 우박을 내리게 해 익은 곡식들을 떨어뜨린다."

3. 가을

1악장(Allegro)

"마을 사람들은 춤과 노래로 수확의 즐거움을 기뻐하고 축하한다. 바쿠스Bacchus의 술로 분위기를 띄운다. 사람들은 술에 취해 비틀거리다 모두 포근하게 잠이 든다." (곡 중간에 솔로 바이올린이 술 취한 걸음걸이를 묘사한다.)

2악장(Adagio molto)

"모두 춤을 멈추고 노래도 끝났다. 조용한 공기가 평화롭다. 달콤한 잠이 사람들을 휴식으로 이끈다."

3악장(Allegro)

"새벽이 되자 사냥꾼들은 피리와 총을 든 채 개를 데리고 사냥을 떠난다. 짐승들은 무서워하면서 달아나고 그들은 쫓는다. 총소리와 개 짖는 소리에 쫓긴 짐승들은 상처를 입은 채 떨고 있다. 도망칠 힘마저 다 떨어진 채 궁지에 몰려서 죽는다."

4. 겨울

1악장(Allegro non molto)

"차가운 눈 속에서 벌벌 떨며, 휘몰아치는 바람을 맞으며 쉴 새 없이 달리지만 제자리걸음일 뿐이다. 너무 추워서 이가 덜덜 떨린다."

2악장(Largo)

"그러나 집 안 난롯가는 아늑하고 평화로운 분위기로 가득 차 있다. 밖에는 차가운 비가 만물을 적시고 있다."

3악장(Allegro)

"얼음 위를 걷는다. 넘어지지 않으려고 천천히 발을 내딛는다. 하지만 다급하게 걷다가 미끄러져 넘어진다. 다시 일어나서 얼음이 깨질 정도로 힘차게 달린다. 닫혀 있는 문을 열고 밖으로 나가면 거친 북풍이 불고 있음을 느낀다. 이것이 겨울이다. 이렇게 해서 겨울은 기쁨을 가져다준다."

작품
감상
하기

비교해서 들어봅시다. (비올라의 개 짖는 소리)
비발디 〈사계〉 중 〈봄〉 2악장(Largo)

 ▶ 펠릭스 아요(바이올린),
이 무지치

 ▶ 파비오 비온디(바이올린), 에
우로파 갈란테, 2000년 녹음

비교해서 들어봅시다. (천둥, 번개, 우박을 동반한 폭풍우)
비발디 〈사계〉 중 〈여름〉 3악장(Presto)

 ▶ 펠릭스 아요(바이올린),
이 무지치

 ▶ 파비오 비온디(바이올린), 에
우로파 갈란테, 2000년 녹음

전장에 울려 퍼진
베토벤의 울부짖음

베토벤 교향곡 5번 〈운명〉

베토벤 교향곡 5번 〈운명〉의 제목은 베토벤이 직접 붙인 것이 아니라 비서였던 쉰들러의 주장에서 비롯되었습니다. 현대에는 그 주장의 신빙성이 사라졌기 때문에 이 곡을 '운명'으로 해석하는 일은 거의 없죠. 그러나 오랫동안 5번 교향곡은 '운명'의 프레임 속에서 연주되었고 많은 음반이 남아 있습니다. 특히 우리나라에서는 〈운명〉이라는 제목을 좋아합니다.

베토벤이 치명적인 청각 이상 증세로 절망적 상황을 겪었다면, 푸르트뱅글러는 나치 정권 아래서 베를린 필하모닉의 지휘자로 활동하며 정신적으로 힘든 시기를 보냈습니다. 전쟁 중이던 1943년 당시 푸르트뱅글러가

처한 상황에 대한 심정을 여실히 보여주는 연주가 남아 있습니다. 이 연주 덕분에 우리는 베토벤의 상심한 마음이 절절히 느껴지는 연주를 얻게 되었습니다.

'빠바바 밤~' 또는 '따따따 딴~' 하고 시작되는 이 인상적인 도입부를 가진 클래식 음악이 〈운명〉이라고 불리는 베토벤 교향곡 5번이라는 사실을 모르는 사람은 거의 없습니다. 그래서인지 사람들은 베토벤 교향곡 5번을 잘 안다고 생각하지요. 2021년 클래식 선호도 설문조사에서도 여전히 톱10 안에 들어 있습니다. 그러나 정말로 이 곡을 좋아한다고 말하는 사람은 드물며, 이 곡을 처음부터 끝까지 감상하는 사람들은 더 줄어가는 듯합니다.

왜 우리나라와 일본에서만 '운명 교향곡'이 되었나?

클래식 초심자들은 서정적 선율의 전개를 기대합니다. 그러나 베토벤 교향곡 5번은 '따따따 딴~'이라는 부호 같은 음들을 주제 삼아 반복하고 변형해 1악장 전체를 구성합니다('따따따 딴'은 모스 부호로는 알파벳 V이고 로마 숫자 5다. 모스 부호는 베토벤이 죽은 뒤인 1838년 세상에 처음 선보였다. 당연히 이 곡이 교향곡 5번이 된 것은 우연이다.) 당시로서는 상상할 수도 없는 독창적인 음악이지요. 이 부호의 집요한 반복은 상징성을 지니며 다양한 방향의 해석을 가능하게 했습니다.

그러나 우리나라에서는 교향곡 5번이 〈운명〉 교향곡으로 불리며 운

명적 해석을 기대합니다. 유럽과 미국 등 대부분의 나라에서는 그냥 '베토벤 교향곡 5번' 또는 'C단조 교향곡'이라고 불립니다. 유독 우리나라와 일본에서만 아직도 이 교향곡을 〈운명〉이라고 부르고 있습니다. 이것은 아마 두 나라의 국민들이 '운명'이라는 단어에 매력을 느끼기 때문인 것 같습니다.

우리나라에 베토벤 〈운명〉 교향곡이 들어온 것은 일제 강점기 때입니다. 〈운명〉 교향곡은 당시 지식인들이 혹독한 시절을 보내며 이 시련을 극복해내고야 말겠다는 의지를 다지게 해주었지요. 일본에서는 제2차 세계대전에 패망하며 그 충격으로 우울했던 국민들의 마음에 〈운명〉이라는 부제를 가진 베토벤 교향곡이 위로가 되었습니다. 앞으로도 우리나라와 일본에서는 매력적인 마케팅 요소인 〈운명〉이라는 부제를 쉽게 포기하지 않을 것 같습니다.

베토벤 교향곡 5번에 〈운명〉이라는 부제가 붙게 된 이유는 뭘까요? 베토벤 비서였던 안톤 쉰들러Anton Schindler가 교향곡 서두에 대해 베토벤이 "운명은 이처럼 문을 두드린다."라고 말했다고 주장했기 때문입니다. 쉰들러는 베토벤이 죽은 후 자신이 소장한 400여 권의 베토벤 필답 노트 중 많은 부분을 공개하지 않고 태워버린 인물입니다. 그런 이유로 베토벤 연구가들은 쉰들러의 주장에 큰 신빙성을 두지 않게 됩니다. 그리고 1977년 베를린 베토벤 연구포럼에서 베토벤 대화록에 대한 쉰들러의 조작 의혹이 공론화되었으며 이후 저명한 음악학자 배리 쿠퍼Barry Cooper 등에 의해 쉰들러의 주장들은 허위로 밝혀집니다.

이러한 기류 덕에 지휘자들은 베토벤 교향곡 5번에 씌워진 '운명'이라는 프레임을 벗겨내 다양하게 해석하며 연주하게 되었지요. 이에 대

해서는 다음에 별도로 다루겠습니다. 여기서는 1960년대까지 교향곡 5번 해석의 중심이었던 '운명'에 집중해 이야기해볼까 합니다.

설사 베토벤이 직접 운명이라는 말을 언급한 적이 없었다 하더라도 교향곡 5번은 운명의 프레임과 잘 어울리는 것이 사실입니다. 성공가도를 달려가던 청년 베토벤에게 생긴 청각 이상은 그의 미래를 불안하게 만들었습니다. 1801년 친구인 베겔러에게 쓴 편지에는 다음과 같은 구절이 나옵니다. "운명의 목을 조르고 싶다. 운명은 나를 부수지 못한다." 운명에 저항하려는 베토벤의 의지는 1803년에 작곡한 3번 교향곡부터 '어둠에서 광명으로', '투쟁에서 승리로'라는 모토로 음악에 등장합니다. 청각 이상이라는 시련은 베토벤에게 절망감과 상심을 안겨주기도 했지만 그의 음악이 진취적 성향으로 변화하는 데 커다란 역할을 하기도 했습니다.

하지만 베토벤 교향곡 5번 첫 악장에 대해 다르게 보는 시각도 존재합니다. 베토벤의 제자 카를 체르니는 베토벤이 빈(비엔나)의 프라터 공원을 거닐며 들은 노랑 촉새의 노랫소리가 테마의 모티브가 되었다고 말했죠. 그리고 영국의 지휘자 존 엘리엇 가디너는 루이지 케루비니가 작곡한 민중 혁명가 〈판테온 찬가〉(1794)의 선율이 1악장 테마와 관련이 있다고 주장하며 베토벤이 우회적으로 민중 혁명을 지지한 것은 아닐까 하고 추측하지요.

이 곡을 운명이라는 관점으로 바라보는 연주들은 토스카니니, 푸르트뱅글러, 클렘페러 등이 지휘한 모노 시절(스테레오가 나온 1957년 이전)의 음반에서 주로 보여집니다.

베토벤의 절망과 분노를 그대로 전달하는
푸르트뱅글러 〈운명〉 교향곡

그럼 지금부터 〈운명〉의 본질을 느끼게 해주는 베토벤 교향곡 5번 연주를 소개하겠습니다. 바로 푸르트뱅글러 지휘로 베를린 필하모닉이 제2차 세계대전 중인 1943년 6월 30일에 남긴 실황 연주입니다. 당시 압박감에 시달리고 있던 지휘자 푸르트뱅글러의 인간적·심리적 상태와 베토벤이 이 곡을 작곡하던 시기의 절망과 분노가 음악을 타고 동시에 고스란히 전해지는 연주입니다.

나치 정권의 통치 아래 있었던 12년간은 푸르크뱅글러에게 가장 불행했던 시기였습니다. 그는 원래 나치를 탐탁지 않게 생각했으나 나치가 정권을 잡은 이후에도 1922년부터 맡아온 베를린 필하모닉의 상임 자리를 유지합니다.

당시 많은 연주자가 미국으로 망명했습니다. 하지만 푸르트뱅글러는 나치 성향의 지휘자를 불러들이는 것보다 본인이 그 자리에 있는 것이 단원들의 안전에 도움이 될 것이라 판단해 나치 정권에서 지휘자로 활동합니다. 이 일로 나치를 피해 망명한 음악가들에게 나치 부역자로 낙인찍히며 맹비난을 받게 되죠(후일 푸르트뱅글러가 나치에게서 많은 유대인 음악가들을 구해낸 미담들이 밝혀져 나치 부역자라는 오명은 벗습니다).

1943년 6월은 독일의 방공망이 붕괴되어 베를린을 포함한 독일 전역이 연합군의 공습으로 언제 어디로 폭탄이 떨어질 줄 모르는 긴박한 시기였습니다. 푸르트뱅글러는 이 당시의 불안하면서도 격앙된 분위기를 그대로 담아 베토벤 교향곡 5번을 연주합니다. 푸르트뱅글러의

그 당시 심리 상태를 살펴보는 것이 곡 감상에 도움이 될 듯합니다.

푸르트뱅글러 본인은 나치 정권에 대해 늘 냉소적이면서 불편한 마음으로 각을 세우고 있었지만 해외에서 특히 영국과 미국에서 그를 바라보는 시선은 곱지 않았습니다. 그리고 베를린을 향한 연합군의 공습이 거세지자 연주 활동 중 언제 죽을지 모른다는 불안감 속에서 하루하루 살아갑니다. 다른 지휘자들처럼 미국으로 망명하지 않고 베를린에 남았던 자신의 선한 선택으로 인해 극한의 상황에 내몰리자 푸르트뱅글러의 마음속에는 분노의 감정이 가득 차오르지요. 그리고 그 원망은 결국 〈운명〉에게로 향합니다

당시 푸르트뱅글러의 심리적 상황은 교향곡 5번 연주에 그대로 담

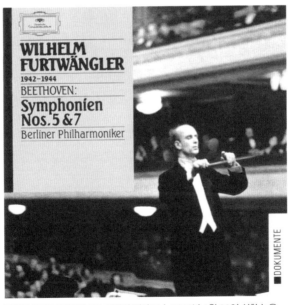

빌헬름 푸르트뱅글러(지휘), 베를린 필하모닉, 1943년 6월 30일 실황 녹음

겼습니다. 이날 베토벤의 〈운명〉은 그에게는 고통스런 연주였겠지만 덕분에 우리는 베토벤이 겪은 두렵고도 분노에 찬 감정을 그대로 느껴볼 수 있는 행운을 얻었습니다.

지직거리는 모노 음질이지만 이 연주를 단 1악장만이라도 주의 깊게 들어본다면, 왜 베토벤과 교향곡 5번이 위대한지 단번에 알 수 있습니다. 그리고 약간의 상상을 더한다면 연주가 전하는 감정에 훨씬 깊숙하게 들어갈 수 있습니다.

음악을 듣기 전 먼저 집 안의 커튼을 내리고 전등을 모두 끄세요. 눈을 감고 앉아 다음과 같이 상상하며 음악을 들어보겠습니다.

나는 지금 1943년 6월 당시의 베를린 필하모니 음악당에 앉아 있습니다. 연합군의 공습으로 폭탄 터지는 소리가 멀리서 들려옵니다. 불안한 눈빛의 연주자들은 뒤숭숭한 분위기 속에서 지휘자를 기다리고 있습니다. 제복을 입은 나치들이 앞자리에 앉아 있지요. 나는 그들과 멀찍이 떨어져 앉아 연주가 시작되길 기다립니다. 다소 격앙된 듯한 표정을 한 지휘자 푸르트뱅글러가 무대 위로 걸어 나와 연주자들을 한번 쳐다보고는 바로 지휘봉을 듭니다. 연주가 시작되면 푸르트뱅글러의 지휘봉에서 긴박함과 두려움 그리고 폭풍처럼 몰아치는 분노 등이 오케스트라를 통해 쏟아져나옵니다.

'따따따 딴~'은 '쾅쾅쾅 쾅~' 하고 운명이 마치 문을 두드리는 소리처럼 들리기 시작합니다. 다소 신경질적으로 '쾅쾅광 쾅~' 계속 문을 두드리는 운명은 문을 열 때까지 두드림을 멈출 생각이 없어

보입니다. 문을 두드리고 있는 이 운명이 도움을 주려고 찾아온 행운의 여신인지 삶을 송두리째 부수려고 찾아온 파괴자인지는 문을 열기 전까지 알 수 없습니다. 이 운명의 문 두드림이 너무 두렵게 느껴집니다.

2000년대 이후 베토벤 교향곡 5번을 운명의 프레임으로 연주하는 지휘자는 거의 없습니다. 이 곡을 운명으로 듣던 때가 그립기도 합니다. 그러나 현시대의 지휘자들이 새롭게 해석해 내놓는 베토벤도 주목하지 않을 수 없습니다. 앞으로 또 어떤 연주가 우리의 삶 속에 새로운 이슈를 던져줄지 궁금하군요. 같은 곡을 늘 새로운 곡처럼 만날 수 있는 클래식 음악이 있다는 것은 큰 축복입니다.

클래식 음악 듣기에 대한 조언

음악을 들을 때 관점이라는 것을 이해할 수 있다면, 클래식 음악은 이제 과거에 알았던 음악보다 더 깊은 흥미진진함과 감동으로 다가올 겁니다. 클래식 음악을 잘 이해하기 위해서는 그 곡의 음악적 특징을 아는 것보다 어떠한 관점을 갖고 그 곡을 바라볼 것인가를 고민하는 것이 더 도움이 됩니다.

클래식 음악은 그 시대의 가치관과 작곡가의 철학이 반영된 예술이죠. 지휘자에 따라 곡에 접근하는 방법과 곡을 해석하는 방법이 다르고, 그 결과 나오는 연주 역시 천차만별입니다. 같은 곡이 지휘자나 연주자에 따라 다른 내용을 이야기할 수 있다는 사실을 사람들은 이해하기 어려워합니다. 같은 악보로 연주하는데 어떻게 그럴 수 있느냐며 '누군가는 잘했고 누군가는 잘 못한 것 아니냐'고 묻습니다. 바로 이 점이 클래식 음악을 어렵게 만드는 요인인 동

시에 클래식 음악의 매력이기도 합니다.

작곡가가 곡의 빠르기와 강약을 악보에 아무리 잘 적어놓아도 다른 환경에서 다른 성격을 갖고 자란 인간의 연주는 그 속도와 셈, 여림이 당연히 다를 수밖에 없습니다. 지휘자나 연주자가 가진 관점에 따라서 멜로디만 같을 뿐 전혀 다른 느낌의 음악으로 탄생하는 겁니다.

베토벤 교향곡 5번을 연주할 때도 정답이 있을 것 같지만 사실 그런 것은 없습니다. "베토벤이 살아 돌아온다면 누구의 연주를 제일 좋아할 것 같은가?"라는 질문을 하는 분도 있지만 이 역시 현대를 사는 우리에게는 무의미할 뿐입니다.

작품 감상 하기

베토벤 교향곡 5번
빌헬름 푸르트벵글러(지휘), 베를린 필하모닉, 1943년 6월 30일 실황 녹음

▶ 1악장(Allegro con brio)

▶ 2악장(Andante con moto)

▶ 3악장(Allegro)

▶ 4악장(Allegro)

어른들은 모르는 4차원 세계

모차르트 바이올린 협주곡 3번

클래식 음악에서는 연주자가 어느 정도 연륜이 쌓였을 때 성숙한 감성을 담아 깊이 있는 연주를 한다는 것이 일반적 견해입니다. 하지만 순수한 동심의 세계는 나이가 든 후에 다시 표현하는 것이 불가능합니다. 어린 천재들의 연주는 아직 음악의 깊이가 부족하지만 때로는 어른들이 못 보는 것을 보기도 하고, 아주 새롭고 신선하게 표현하기도 합니다. 우리는 이들의 연주에 주목해야 할 필요가 있습니다.

신동이라 불리는 어린 음악가들의 연주에 대해 어떻게 생각하시나요? 사람들은 어린 친구가 어른들도 어려워하는 곡들을 탁월한 실력으

로 연주하는 것을 보면 놀라워하며 향후 그 친구의 성장과 행보를 기대합니다.

열세 살 때 쇼팽의 피아노 협주곡 1번 실황 음반으로 데뷔한 피아노 신동 예브게니 키신(1971년생)은 스무 살 이전에 쇼스타코비치, 차이콥스키, 라흐마니노프, 모차르트 등의 피아노 협주곡 음반을 내놓으며 천재성을 입증했습니다. 그리고 어느덧 시간이 흘러 지금은 대가 반열에 서 있습니다.

키신만큼 떠들썩한 인기를 누리지는 않았지만 열세 살에 쇼팽 피아노 협주곡 1번과 2번 음반 발매 후 전문가들에게서 엄청난 찬사와 관심을 받은 피아노 신동 얀 리시에츠키(1995년생)도 주목할 만합니다. 열다섯 살에 세계적인 클래식 레이블 '도이치 그라모폰'과 계약한 그는 모차르트 피아노 협주곡 20번과 21번, 베토벤 피아노 협주곡 전곡(1~5번), 슈만 피아노 협주곡, 멘델스존 피아노 협주곡 등을 잇달아 내놓았습니다. 그의 연주는 점점 더 깊어지고 있으며 그 역시 상상력 넘치는 창의적 피아니스트로 성장하고 있지요.

대개 어린 시절 녹음된 음반들은 좋은 연주가로 성장해나가는 기록이자 하나의 이정표일 뿐입니다. 아무리 놀라운 기량과 감성을 담은 연주를 선보인다 하더라도 연륜 넘치는 거장들의 음반과 비교하는 건 무리가 있지요. 그러나 어린 나이에 연주했음에도 꼭 들을 만한 가치가 있는 음반이 있습니다. 다음에 소개하는 음반은 신동 연주가들의 어린 시절 음반에서 무엇을 들을 수 있는지에 대한 대답이 되리라 생각합니다.

거장 바이올리니스트들이 들려주는 다양한 인생 이야기

제가 추천하는 음반은 바이올리니스트 안네-소피 무터가 열다섯 살 (1978년)에 연주한 모차르트 바이올린 협주곡 3번입니다. 안네-소피 무터는 열세 살 때 루체른 페스티벌에서 카라얀에 의해 발굴되었습니다. 그 이후 도이치 그라모폰과 계약을 맺고 처음으로 카라얀 지휘의 베를린 필하모닉과 녹음 발매한 음반입니다.

저는 젊은 시절 이 연주를 듣고 순수함이 묻어나온다고 생각했지만 그것이 어떤 가치가 있는지를 온전히 알아보지는 못했습니다. 모차르트의 바이올린 협주곡 3번은 다소 단순한 구성으로 이루어져 있습니다. 이 음반을 들을 당시에 저는 음과 음 사이의 깊이를 만들어내는 거장들의 연주에 푹 빠져 있었습니다. 자크 티보, 아이작 스턴, 아르투르 그뤼미오 등 거장 바이올리니스트들이 마흔을 넘겨서 녹음한 명반들을 좋아했고 무터의 연주는 코흘리개 신동의 연주라고 생각한 겁니다.

언급된 거장들과 안네-소피 무터의 연주를 2악장 '아다지오'로 설명해보겠습니다.

런던 심포니와 협연한 그뤼미오의 음반(1961년, 40세)은 생기발랄하며 세련된 바이올린 음색이 특징입니다. 많은 애호가의 지지를 받는 연주지만 앞서 말한 음과 음 사이의 깊이 이외에 다른 특별함은 없습니다.

라무뢰 오케스트라와 협연한 자크 티보의 음반(1950년, 70세)은 인생 뒤안길의 쓸쓸함과 인생무상을 들려주는 명연주입니다. 음악은 테크닉이 아니라 마음으로 하는 것임을 다시금 깨우쳐줍니다.

클리블랜드 오케스트라와 협연한 아이작 스턴의 음반(1961년, 41세)은 맑고 깨끗한 바이올린 소리에서 깊은 인생이 들립니다. 이 대가의 연주는 삶의 진실을 깨닫고 다 내려놓음에서 나오는 순수함이 깊은 감동으로 다가옵니다. 어린아이의 순수함과는 또 다른 순수는 아이러니를 만들며 듣는 이의 마음을 마구 흔듭니다.

그리고 무터의 열다섯 살 때 연주를 듣기 전에 그녀가 마흔두 살이 되어서 런던 심포니와 녹음한 모차르트 바이올린 협주곡 음반을 먼저 들어보시죠. 마흔두 살이 된 무터의 연주는 한층 깊어진 테크닉과 성숙한 표현이 돋보입니다. 그러나 젊은 나이에 남편과 사별하는 등 인생의 풍파를 맞은 무터의 감성은 열다섯 살 소녀 무터와는 너무도 다

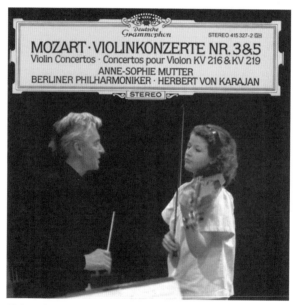

안네-소피 무터(바이올린), 헤르베르트 폰 카라얀(지휘), 베를린 필하모닉,
1978년 2월 녹음

르게 변해버렸습니다. 능수능란한 비브라토로 슬프고 아픈 삶의 이야기를 처연히 들려줍니다. 혹시 피곤한 삶에 휴식을 얻고자 음악을 들으신다면 이 연주는 피하길 권합니다. 몸과 마음이 지친 상태에서 이 연주를 접하면 무터의 연주가 넋두리로만 들릴 수 있기 때문입니다.

열다섯 살의 무터가 들려주는 4차원 동심의 세계

이제 '비범하다'라는 말로는 설명이 부족한 열다섯 살 무터의 연주를 들어보겠습니다. 천진무구한 순수를 표현하고 있는 무터의 연주는 많은 생각을 하게 합니다. 어린 무터가 들려주는 순수함은 나이 든 무터에게도 저에게도 이제 더는 남아 있지 않은 '그 무엇'입니다. 어쩌면 우리는 나이 들어가면서 순수함이 사라져가고 있다는 사실조차 잊고 있었을지 모릅니다. 1970년대에 우리나라 TV에서 방송했던 〈이상한 나라의 폴〉이라는 일본 만화의 오프닝 노래는 다음과 같이 시작됩니다.

"우리는 달려간다 이상한 나라로,
니나가 잡혀 있는 마왕의 소굴로,
어른들은 모르는 4차원 세계,
날쌔고 용감한 폴이 여기 있다."

이 만화에서 시간이 멈추면 4차원 세계의 문이 열립니다. 동심이 사라진 어른들은 갈 수 없으며 주인공 일행이 다녀온 4차원 세계에 대해

어른들에게 말해도 아무도 믿지 않습니다. 어른이 된 우리는 더 이상 4차원의 순수를 직접 보지 못합니다. 어른이 되어버린 신동 연주가는 뛰어난 기량과 표현의 깊이를 갖게 되었지만 동심의 순수한 세계를 이제 다시는 연주하지 못합니다. 열다섯 살 무터의 모차르트 연주는 어린 시절의 순수함을 느끼는 기쁨과 이제 다시는 그 시절로 돌아갈 수 없다는 슬픔, 이 두 가지 감정이 교차하게 합니다.

바이올린 협주곡 3번은 모차르트가 열아홉 살에 작곡한 곡입니다. 무터의 연주를 들으면서 이런 생각을 해보았습니다. 모차르트 역시 신동으로 불리던 어린 시절을 지나 조금씩 어른이 되어가면서 언젠가 사라져버릴지도 모르는 자신의 동심을 이 곡에 심어놓은 것은 아닐까 하는 생각을요. 곡이 가진 본성을 바라볼 수 있었던 신동 안네-소피 무터라는 바이올리니스트가 있었고 다행히 인류는 시간을 담는 레코딩 기술을 갖고 있었습니다. 그래서 이 소중한 감성이 기록으로 남을 수 있게 되었죠. 클래식 음악을 사랑하거나 사랑하게 될 후대 사람들에게는 커다란 축복입니다.

삶이 팍팍하다고 느껴질 때는 열다섯 살 무터의 모차르트 연주를 들으며 어린 시절의 4차원 세계로 달려가 봅시다. 어쩌면 현실을 사느라 잊혀졌던 어릴 적 보물상자를 발견하게 될지도 모르니까요.

작품 번호

'음악 작품에 붙이는 번호'로 일반적으로는 작곡가가 출판 순서대로 붙이는

Op.(라틴어로 '작품'을 뜻하는 Opus의 약자)를 사용합니다. 그러나 베토벤 시대 이전 작곡가들은 대부분의 작품들을 출판하지 않았기에 많은 작품에 Op.가 없습니다. 베토벤 이후에도 여러 가지 사정으로 Op.를 꾸준히 붙이지 않은 작곡가들도 많습니다. 음악학자들은 이렇게 체계적으로 작품 번호를 붙이지 않은 작곡가들의 작품을 정리해서 새로운 작품 번호를 붙였습니다.

그 대표적인 것이 모차르트의 작품 번호로 독일의 음악학자인 루트비히 폰 쾨헬Ludwig von Köchel에 의해 작성된 쾨헬 번호 Köchel-verzeichnis(약자 KV 또는 K.)입니다.

알아두면 좋은 작곡가별 작품 번호

안토니오 비발디: RV.(Ryom-Verzeichnis) 뤼옴 번호 / P. 팡시에르 번호

도메니코 스카를라티: K. 커크패트릭(Kirkpatrick) 번호 / L. 롱고 번호

요한 제바스티안 바흐: BWV(Bach Werke Verzeichnis) 바흐 작품 번호

요제프 하이든: Hob. 호보켄(Hoboken) 번호

프란츠 슈베르트: D 도이치(Deutsch) 번호

프란츠 리스트: S. 설(Searle) 번호

안톤 브루크너: WAB(Werkverzeichnis Anton Bruckner) 안톤 부르크너 작품 번호

클로드 드뷔시: L 르쉬르(Lesure) 번호

모차르트 바이올린 협주곡 3번 2악장(Adagio)

 ▶
안네-소피 무터(바이올린), 헤르베르트 폰 카라얀(지휘), 베를린 필하모닉,
1978년 2월 녹음

꼭 들어야 할 명반인가?
세상에 나오지 말았어야 할
똥반인가?

베토벤 3중 협주곡

　　클래식 음악 연주나 음반에는 평론가들의 평가가 뒤따릅니다. 연주가들은 연주에 따라붙는 평가에 신경이 쓰이겠지만 애호가들에게는 음반 구입 시 도움이 되죠. 대부분의 연주는 비평가들에 따라 큰 차이 없이 비슷한 평가를 받습니다. 하지만 간혹 같은 연주임에도 극단적으로 다른 평가가 나오는 경우가 있습니다. 이는 평론가들의 시각 차이 때문인데 대표적인 음반은 카라얀이 지휘한 베토벤의 3중 협주곡입니다. 이 음반의 연주를 살펴보며 어떻게 해서 이렇듯 상반된 평이 나왔는지 알아보시죠.

3중 협주곡Triple Concerto의 대표적인 음반은 1969년 베를린 필하모닉의 카라얀과 그 당시 러시아가 자랑하는 스타 연주자 3인방(스비아토슬라프 리히테르, 다비드 오이스트라흐, 므스티슬라프 로스트로포비치)의 협연이라 할 수 있습니다. 이미 연주가들의 명성만으로도 이 음반은 성공한 기획으로 보이며 실제 베토벤의 3중 협주곡 음반 중 제일 많이 판매되었습니다. 그런데 이런 대중적 인기와는 달리 비평가들의 호불호는 극명하게 엇갈립니다.

같은 음반이 최고와 최악으로 동시에 꼽히는 이유

어떻게 비평가들에게서 '최고의 음반'인 동시에 '세상에 나와서는 안되었을 음반'이라는 극단적이고도 상반된 평가가 나온 것일까요?

매튜 라이와 스티븐 이설리스가 편집한《죽기 전에 꼭 들어야 할 클래식 1001》에서는 이 음반에 대해 "러시아 음악계의 세 거장과 전설적인 지휘자 헤르베르트 폰 카라얀이 이끄는 베를린 필하모닉 오케스트라는 최고의 경지를 선보였다."라고 극찬하고 있습니다. 그러면서 카라얀의 섬세한 지휘 아래 러시아 3인방은 그들이 느끼는 환희를 연주에 녹여냈다고 설명합니다. 이 연주를 통해 베토벤의 3중 협주곡이 얼마나 훌륭한 곡인지 실감할 수 있을 것이라며 다시금 이 음반을 치켜세웁니다.

반면에 영국의 평론가 노먼 레브레히트의《클래식, 그 은밀한 삶과 치욕스런 죽음》에서는 세상에 나오지 말았어야 할 최악의 음반 20에

이 연주를 포함시키고 있습니다. 레브레히트는 피아니스트 리히테르의 회고록을 인용하며 연주의 문제점을 지적합니다.

> "리히테르의 말대로 이 연주는 모든 음이 제자리에 있으면서도 전혀 의미를 갖지 못하는 음악적 비소통의 표본이었다. 음악을 하는 즐거움이 어디론가 사라졌다. 그런데도 이를 알아차린 비평가들이 많지 않았다. 연주자들의 이름값에 혹하고 빼어난 연주의 탄생을 갈망한 나머지 평들은 찬양 일색이었다."
>
> _노먼 레브레히트 《클래식, 그 은밀한 삶과 치욕스런 죽음》, 장호연 역, 마티

《리히테르 : 회고담과 음악수첩》에서 피아니스트 리히테르는 녹음하던 날의 상황을 좀 더 자세히 설명하며 왜 이 음반이 실패하게 되었는지를 보여줍니다.

> "이것은 내가 전혀 인정하지 않는 형편없는 녹음이다. 실제적인 녹음 과정에 관련해서 내가 기억하고 있는 것은 그야말로 하나의 악몽뿐이다. 그것은 카라얀과 로스트로포비치가 한편이 되고 오이스트라흐와 내가 다른 편이 되어 벌인 전쟁이었다."
>
> _브뤼노 몽생종 《리히테르 : 회고담과 음악수첩》, 이세욱 역, 정원출판사

리히테르와 오이스트라흐는 카라얀의 템포가 이상하다고 여겼고, 지나치게 매끄럽고 호화로운 베를린 필하모닉의 반주가 음악을 망치고 있다고 생각했습니다. 그러나 로스트로포비치가 카라얀을 옹호하

며 첼로를 전면에 내세우는 연주를 진행하자 언짢아진 리히테르는 일부러 피아노가 뒤로 물러나듯 연주합니다. 기 싸움이 난무했던 이 연주를 리허설이라 생각한 오이스트라흐와 리히테르는 한 번 더 연주하자고 말했지요. 하지만 당시 스케줄이 많아 바빴던 최고의 스타 카라얀은 "더는 시간이 없네. 이제 사진을 찍어야 해."라고 말했다고 합니다.

리히테르는 후일 음반의 표지를 보고는 "그 사진을 보면 카라얀은 멋지게 포즈를 취하고 있고 우리는 바보들처럼 미소를 짓고 있다. 얼마나 역겨운 사진인가!"라고 말하며 어설픈 연주가 음반으로 발매되었음에 불만을 표합니다.

그러나 리히테르를 불편하게 했던 그날의 로스트로포비치의 카라

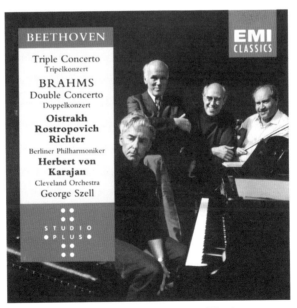

리히테르(피아노), 오이스트라흐(바이올린), 로스트로포비치(첼로),
헤르베르트 폰 카라얀(지휘), 베를린 필하모닉, 1969년 9월 녹음

얀 친화적 행보에는 이유가 있어 보입니다. 로스트로포비치는 1968년 8월 소련의 프라하 침공을 탐탁지 않게 생각한 음악가 중 한 명입니다. 그는 당시 러시아의 민주주의와 표현의 자유를 위해 저항하는 솔제니친을 지지했었는데 이 일로 소련 당국과 마찰을 빚습니다. 그 무렵 로스트로포비치는 서방세계에서의 활동을 계획하고 있었고 그곳에서 가장 영향력 있는 지휘자인 카라얀과의 우호적 관계를 중요하게 생각했을 겁니다.

로스트로포비치의 사정을 조금 더 자세히 살펴보죠. 그는 소련 당국의 눈 밖에 난 반체제 작가 알렉산드르 솔제니친에게 수년간 은신처를 제공했으며 솔제니친에 대한 부당한 처우를 고발하는 글을 신문에 기고하기도 합니다. 결국 솔제니친이 1970년 노벨 문학상 수상자로 발표되자 소련 당국의 탄압이 시작됩니다. 로스트로포비치와 그의 아내인 소프라노 갈리나 비슈네프스카야는 해외 연주회를 금지당한 채 당국의 감시 속에서 살아야 했습니다. 결국 두 사람은 1974년 스위스를 거쳐 미국으로 망명합니다.

당시 최고의 인기를 누리던 카라얀은 사실 뛰어난 음악적 재능을 지닌 사람입니다. 다만 그는 바로크음악부터 현대음악까지 너무 넓은 레퍼토리를 소화했고 음반 작업에서도 다작의 욕심을 갖고 있었습니다. 놀랍게도 카라얀은 생전에 900장이 넘는 음반을 발매했습니다. 카라얀은 빡빡한 일정 때문에 곡을 충분히 연구하거나 연주자들과 제대로 소통할 시간을 갖지 못했고 리허설 역시 충분히 진행하지 못했습니다. 이날 녹음도 속성으로 만들어지고 말았지요. 카라얀은 당시 최고의 지휘자였지만 그의 수많은 음반들이 명반으로 평가되지 않는 이유

입니다.

리히테르나 레브레히트는 카라얀이 완성도가 떨어지는 퀄리티로 음반을 녹음하고 출시했다는 점을 정확히 짚어냈습니다. 특히 레브레히트는 러시아 명인 3인방의 연주가 부분적으로는 화려하고 황홀하게 들리지만 밸런스가 무너졌음을 지적합니다. 반면《죽기 전에 꼭 들어야 할 클래식 1001》의 평론가는 아마도 이 거장들의 명성과 개인기에 무장해제당한 것으로 보입니다.

그러나 제가 생각하는 이 음반의 문제는 조금 다릅니다. 완성도가 떨어지는 것도 안타깝지만 연주의 방향성이 결여된 점이 가장 큰 패인이라고 생각합니다. 그러면 연주가 어떤 방향성을 가질 수 있는지 지금부터 알아보기로 합시다.

소련 연주자들의 서방 진출

동서 교류가 원만하지 않던 시절 러시아 3인방이 서방에 와서 연주 녹음을 할 수 있었던 이유는 뛰어난 연주가들을 통해 체제 우월성을 선전하려는 당시 소련의 정책 덕분이었습니다. 1955년 소련 당국은 에밀 길렐스(피아노)와 다비드 오이스트라흐(바이올린)를 미국에 방문하게 했죠. 그리고 이들의 압도적인 실력을 보여줌으로써 미국에 문화 충격을 주었습니다. 이 사건으로 소련 당국은 고무되었고 이후 우수한 소련 연주가들이 서방에서 연주와 녹음을 할 수 있었습니다.

트리오 협주곡 vs. 트리플 협주곡

3중 협주곡은 기본적으로 피아노, 바이올린, 첼로 세 가지 악기가 오케스트라와 협연하는 곡입니다. 저는 어린 시절 베토벤의 곡 중에서 이러한 형태의 곡이 있다는 것을 알고 그 곡을 처음 들었던 날 무척 흥분했던 것으로 기억합니다. 한 곡으로 피아노 협주곡과 바이올린 협주곡은 물론이고 심지어 베토벤이 작곡하지 않은 첼로 협주곡까지 세 종류 협주곡을 동시에 들을 수 있다는 것에 감격했습니다. 바로크 시대에도 이미 독주 합주군과 이보다 좀 더 큰 합주단이 함께 연주하는 합주 협주곡이라는 양식이 있었습니다. 하지만 베토벤의 곡은 바로크 곡들에 비해 독주 악기군 모두가 주목을 받을 수 있도록 배려하면서 한층 세련된 흐름을 보여줍니다.

이 협주곡이 피아노, 바이올린, 첼로의 독주 악기 모두를 주인공으로 보고 작곡한 트리플(3중) 협주곡인지, 아니면 실내악 구성인 피아노 3중주에 관현악을 결합한 트리오 협주곡Trio Concerto인지 베토벤의 의도를 정확히 알 수는 없습니다. 사람들이 이 곡을 트리오 협주곡이라 부르지 않고 트리플 협주곡으로 부르는 것을 보면 아직 개별 악기들을 강조하는 시각이 강한 것 같습니다. 여기에는 음악계의 상업적 계산도 반영되어 있었지요. 세 명의 독주 스타들과의 협연이 세간의 이목을 끌고 음반을 판매하기에 유리했기 때문입니다.

그러나 이 곡이 갖고 있는 세부적 디테일을 잘 살리기 위해서는 피아노 트리오와 오케스트라의 협주 방향이 유리할 수밖에 없습니다. 그래서 3중주단과의 연주 및 음반 제작은 꾸준히 늘어나는 추세이며 지

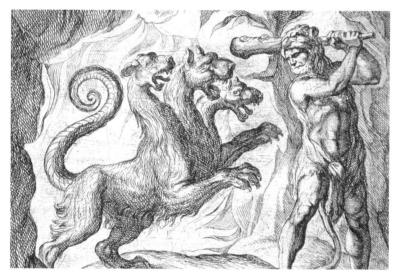

그리스 신화 속의 케르베로스
출처 : Mythopedia

금은 많은 지휘자가 트리오 협주곡의 관점에 무게를 실어주는 추세입니다.

트리플 협주곡 방향의 큰 특징은 세 독주 악기들의 경쟁으로 만들어지는 긴장감입니다. 그러다 보니 악기들 간의 결속보다는 개별 악기의 연주와 오케스트라와의 교감을 더 중요하게 생각합니다. 그러나 트리오 협주곡은 머리는 세 개지만 하나의 몸을 가진 케르베로스(그리스 신화에 나오는 지옥문을 지키는 개)처럼 개별적이면서도 상호 보완적인 움직임을 들려주는 데 유리합니다.

트리오 멤버들은 본능적으로 세 악기 사이의 유기적 사운드에 관심을 가집니다. 그러면서도 오케스트라와의 개별 대응까지 잘 이루어지게 되면 이 곡이 가진 이중 구조가 선명히 드러나게 됩니다.

굳이 이러한 설명을 하지 않더라도 카라얀과 러시아 명연주자 3인

방의 실패는 너무나 당연한 결과로 보입니다. 서로 충분한 소통을 하지 않아 그 어떤 방향성조차 합의하지 못한 상태에서 녹음이 진행됐기 때문입니다. 이 음반이 하나의 악기와 연주되는 일반적인 협주곡이었다면 아마 문제가 불거지지 않은 채 슬쩍 넘어갔을 수도 있습니다. 그러나 이 곡은 피아노, 바이올린, 첼로 세 악기 간의 조화와 유기적 움직임이 필요했죠. 또 세 악기와 오케스트라와의 화합과 대립이 적절히 존재해야 했으나 그러지 못했습니다.

그럼 트리오 협주곡으로 연주된 것 중 좋은 사례가 될 음반들을 소개해볼까요.

제일 먼저 보자르 트리오와 하이팅크 지휘의 런던 필하모닉 연주 (1977년 녹음)가 앞서서 말한 트리오 협주곡 방향의 장점을 잘 살린 가장 규범적인 음반일 겁니다. 혹시 이 음반을 구하기 어렵다면 피아니스트 메나헴 프레슬러만 남고 세대 교체된 멤버로 구성된 보자르 트리오와 쿠르트 마주어 지휘의 라이프치히 게반트하우스 오케스트라 (1992년 녹음) 음반을 구해서 들어보세요. 역시 좋은 트리오 협주곡입니다.

보자르 트리오는 1955년 미국에서 결성된 피아노 트리오 단체로 소박하면서 겸손한 사운드를 들려주며 사람들을 감동시킵니다. 2악장은 마치 신에게 바치는 기도처럼 숭고하기 그지없습니다. 화려한 3악장 역시 호사스럽고 찬란한 꽃들이 아니라 진달래, 철쭉 같은 봄꽃의 부드러움과 수수함이 느껴집니다.

그리고 마지막으로 베토벤의 3중 협주곡 연주 중에서 꼭 소개하고 싶은 연주가 있습니다. 바로 트리오와 트리플의 장점을 모두 수용한

연주입니다. 트리오와 트리플의 관점 모두를 수용한 연주를 한다는 것은 현실적으로 불가능하다고 생각했습니다. 그런데 영국 출신 말콤 사전트 경의 지휘와 필하모니아 오케스트라, 그리고 오이스트라흐 트리오의 협연 음반은 불가능을 현실로 만들어 들려줍니다.

이것은 카라얀 음반보다 무려 11년 앞서 소련의 연주자들을 런던으로 초청해 만든 음반입니다. 1941년 결성된 오이스트라흐 트리오는 바이올린에 다비드 오이스트라흐, 피아노에 제1회 쇼팽 콩쿠르 1위 수상자인 레프 오보린, 첼로에는 볼쇼이 극장 오케스트라 수석 첼리스트 스비아토슬라프 크누셰비츠키로 구성되었습니다. 이들은 모두 독주자로서 이미 그 유명세가 대단한 사람들이었습니다. 하지만 오이스트라

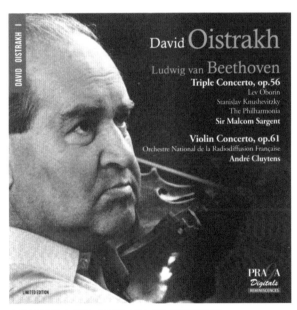

오이스트라흐(바이올린), 오보린(피아노), 크누셰비츠키(첼로),
말콤 사전트 경(지휘), 필하모니아 오케스트라, 1958년 5월 녹음

흐 트리오를 결성한 후 1963년 크누셰비츠키 사망으로 활동을 중단하기 전까지 바쁜 시간을 쪼개어 만나서 연주하며 피아노 트리오로도 활동했습니다.

이 연주에는 카라얀 음반과는 차원이 다른 배려와 존중이 있습니다. 이들 모두 거장이지만 누구 하나 자신의 소리 뽐내려 하지 않고 철저히 파트너의 소리에 귀를 기울이며 위대한 화음을 만들어냅니다. 독주 파트에서도 연주가 과하지 않습니다. 이들은 적절함이 무엇인지를 잘 알고 있지요. 이렇듯 연주자들의 절제로 만들어진 완벽한 하모니는 마치 새롭게 창조된 세상의 아침처럼 찬란하며 눈부십니다. 수수한 듯 보이지만 우아한 기품이 흘러넘치죠. 트리오인지 트리플인지 이분법으로 구분하려 했던 저를 무색하게 만든 통쾌한 음반입니다.

비교해서 들어봅시다.
베토벤 3중 협주곡(전곡)

 ▶
리히테르(피아노), 오이스트라흐(바이올린), 로스트로포비치(첼로), 헤르베르트 폰 카라얀(지휘), 베를린 필하모닉, 1969년 9월 녹음

 ▶
오보린(피아노), 오이스트라흐(바이올린), 크누셰비츠키(첼로), 말콤 사전트 경(지휘), 필하모니아 오케스트라, 1958년 5월 녹음

꺼이꺼이 운다고
슬픈 것은 아니다

엘가 첼로 협주곡

인터넷에서 엘가의 첼로 협주곡을 검색하면 첼리스트 자클린 뒤 프레의 연주가 제일 먼저 나옵니다. 뒤 프레의 음반은 어떻게 엘가 협주곡을 대표하는 연주로 등극했을까요? 유명한 음반들은 사람들의 마음을 사로잡는 사연을 갖고 있습니다. 그러나 사연으로 유명해진 음반이 최고의 연주라는 믿음은 위험할 수 있습니다.

영국 작곡가 엘가의 첼로 협주곡과 연관해서 가장 많이 검색되는 첼리스트는 자클린 뒤 프레입니다. 뒤 프레가 불과 스무 살 때 지휘자 바비롤리와 런던 심포니가 협연한 음반은 모든 매체나 평론가에게서 명

연주로 손꼽히고 있습니다. 이런 찬사에는 기구하고 불운했던 그녀의
스토리가 따라다닙니다.

뒤 프레의 음반은 비극적 인생 드라마의 덕을 본 것일까?

자클린 뒤 프레의 삶을 잠시 살펴보겠습니다. 그녀는 영국 출신의 천
재 첼리스트로 열여섯 살에 런던에서 데뷔했습니다. 스무 살인 1965년
BBC 교향악단과 미국 연주 여행에서 엘가의 첼로 협주곡을 연주하며
선풍적인 인기를 일으켰죠. 그 후 엘가의 첼로 협주곡은 뒤 프레의 대

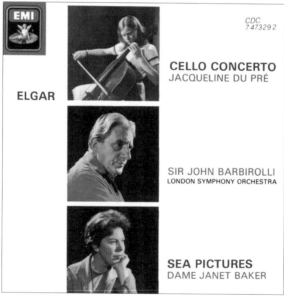

자클린 뒤 프레(첼로), 존 바비롤리 경(지휘), 런던 심포니,
1965년 8월 19일 녹음

표곡이 됩니다. 같은 해 뒤 프레는 영국의 거장 지휘자 바비롤리와 이 협주곡을 레코딩하면서 세계적인 스타 연주가의 반열에 오릅니다.

　1967년 뒤 프레는 지휘자이자 피아니스트인 바렌보임을 만나 한눈에 사랑에 빠졌습니다. 뒤 프레는 유대인 바렌보임과 결혼하기 위해 유대교로 개종도 불사했죠. 결국 두 사람은 주변의 거센 반대를 무릅쓰고 이스라엘과 아랍의 6일전쟁 직후 이스라엘 텔아비브에서 결혼식을 올립니다. 이후 이들은 함께 음악 활동을 하며 행복한 결혼 생활을 이어갑니다. 이 시기에 뒤 프레를 대표하는 엘가 첼로 협주곡을 남편 바렌보임의 지휘로 다시 한번 내놓기도 합니다.

　그러나 뒤 프레에게 불행이 닥쳐옵니다. 1971년부터 그녀는 몹시 피

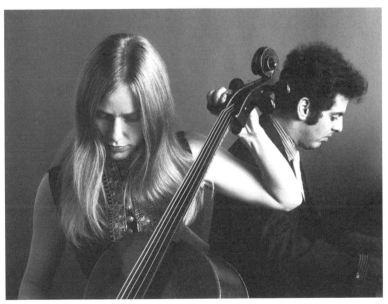

자클린 뒤 프레와 다니엘 바렌보임
출처 : The New York Times

곤하면서 움직임이 둔해지는 이상 증세로 연주 활동에 애를 먹죠. 결국 1973년 몸 전체 근육이 굳어지는 병인 다발성 경화증을 진단받고 스물여덟 살이라는 이른 나이에 연주 무대에서 은퇴합니다. 연주 활동 중단 후 그녀는 불편한 몸으로 후학 양성에 힘썼으나 1975년 이후에는 몸을 가누지 못해 병상에 눕게 되었죠. 그리고 결국 16년이라는 긴 투병 생활을 마치고 1987년에 세상을 떠났습니다.

세계의 많은 클래식 애호가들이 소설 속 주인공 같은 삶을 살았던 자클린 뒤 프레를 기억하고 있으며 아직도 그녀의 연주를 좋아합니다. 영국 사람들에게 그녀는 훨씬 더 특별한 존재입니다.

클래식 음악사에서 영국은 내놓을 만한 음악가가 거의 없습니다. 독일이나 이탈리아에 비하면 너무나 초라하지요. 바로크 시대의 헨리 퍼셀, 낭만 시대의 에드워드 엘가 그리고 근대에 이르러 벤저민 브리튼 등이 가장 굵직한 영국 작곡가들입니다. 하지만 클래식 애호가가 아니면 대부분 이들을 알지 못하는 것이 현실입니다. 오죽하면 독일에서 태어났지만 주군 하노버 공(조지 1세)을 따라 영국 국적을 취득한 헨델을 영국 작곡가라고 주장할까요.

현재는 베를린 필하모닉의 상임 지휘자를 역임한 사이먼 래틀의 출현으로 영국 국민들의 자존심이 많이 회복되었지만 과거 1960년대만 하더라도 영국은 독일이나 다른 유럽 국가들에 비해 내세울 만한 스타 지휘자나 연주가들이 없었습니다. 이때 국민적 열등감을 씻어주고 자존심을 세워줄 만한 걸출한 천재 첼리스트가 등장한 것이죠. 그랬으니 영국인들의 자클린 뒤 프레에 대한 사랑은 엄청날 수밖에 없었습니다.

뒤 프레는 영국 이외에는 인기가 없던 엘가의 첼로 협주곡을 전 세

에드워드 엘가
출처 : 위키백과

계로 종횡무진 연주하고 다녔죠. 그러면서 자신의 인기와 실력을 바탕으로 엘가를 영국 작곡가에서 세계의 작곡가로 부상시킵니다. 이 비범한 천재 음악가에게 국민들은 영국을 위한 새로운 행보를 기대했지만, 그녀가 병으로 너무 일찍 음악계를 떠나고 투병 끝에 세상을 떠나자, 당시 영국인들은 국민 여동생을 잃은 것 같은 슬픔을 느꼈습니다. 이러한 사연 때문에 아직도 그녀의 연주가 엘가의 첼로 협주곡을 대표하고 있습니다. 그러나 뒤 프레의 엘가 음반이 나온 지 50년이나 지난 지금까지도 드라마틱한 스토리 때문에 이 음반을 최고의 연주라고 추천하는 것은 바람직하지 않아 보입니다. 뒤 프레가 천재긴 했지만 당시 스무 살에 불과했던 그녀가 예순두 살의 엘가가 말하려 했던 작곡 의도를 완전하게 파악한 것 같지는 않아 보입니다.

국가적 슬픔과 비통함을 담아낸 엘가의 첼로 협주곡

제1차 세계대전 후 대량 사상이라는 처참한 경험을 한 영국 국민들은 집단적 우울 증세에 시달리고 있었어요. 엘가는 상처 입은 국민들의 마음을 위로하고자 첼로 협주곡을 작곡합니다. 이 첼로 협주곡은 영국 국민 전체가 느끼고 있는 국가적 슬픔에 포커스를 두었습니다.

낭만 시대로 들어선 후 클래식 음악에서 인간의 슬픔을 주제로 다루는 것을 흔하게 발견할 수 있습니다. 연인에게 이별 통보를 받고 추운 겨울에 방랑을 시작하는 슈베르트의 가곡 〈겨울 나그네〉, 〈장송 행진곡〉이라는 부제를 갖고 있는 쇼팽의 피아노 소나타 2번, 사랑해서는 안 되는 두 청춘 남녀가 사랑하게 되며 죽음이라는 종착지로 치닫는 바그너의 비극적인 악극 〈트리스탄과 이졸데〉 등이 대표적입니다.

그러나 이러한 실연의 아픔이나 사랑하는 사람의 죽음은 지극히 개인적인 슬픔입니다. 하지만 엘가가 음악에 담아내려 했던 슬픔은 개별성을 넘어서는 집단적이고 암울한 슬픔이죠. 영국인들은 섬이라는 지리적 특성 때문에 전에는 겪어보지 못한 전쟁의 참상을 처음 접했습니다. 더불어 영원한 번영을 누릴 것 같았던 국가의 경제가 전후 급속히 몰락하고 있음을 체감합니다.

그러나 뒤 프레의 연주는 국민 전체가 느끼는 집단적 슬픔의 표현이라기보다는 개인적 슬픔의 직접적인 표현으로 느껴집니다. 가까운 누군가를 잃고서 흐느끼는 모습이지요. 사람들은 뒤 프레의 연주에 그녀의 기구한 삶을 투영시켜 그녀의 절망을 함께 느끼며 이 연주에 가치를 부여합니다. 주인공의 눈물로 슬픔을 유도하는 영화가 그다지 슬프

지 않듯이 뒤 프레의 흐느끼는 연주로는 오히려 절절한 슬픔이 전달되지 않습니다. 임권택 감독의 〈서편제〉에는 주인공 세 사람이 진도 아리랑을 부르면서 덩실덩실 춤추며 황톳길을 따라 들판을 지나는 장면이 나옵니다. 이 대목에서 마음속 깊은 한의 정서가 느껴집니다. 이것은 특정 개인만이 느끼는 것이 아니지요. 우리나라 사람이면 모두가 이 한의 정서를 느낍니다. 트룰스 뫼르크가 첼로를 연주하고 사이먼 래틀이 지휘한 버밍햄 시티 심포니의 엘가 첼로 협주곡 연주가 그렇습니다. 이 연주는 한과 비슷한 비장함을 가진 집단의 정서를 느끼도록 해줍니다.

뫼르크와 지휘자 래틀은 엘가의 첼로 협주곡이 가진 집단적 슬픔이

트룰스 뫼르크(첼로), 사이먼 래틀(지휘), 버밍햄 시티 심포니 오케스트라, 1999년 녹음

무엇인지를 정확히 인지하고 있던 것 같습니다. 개인적인 울부짖음 없이 음악은 슬픔과 비통함을 흐르는 강물 속 깊이 숨기고서 무심히 흘러갑니다. 그리고 끈질기게 흐르는 이 비장한 정서는 결국 사람들 마음속 상처를 끄집어내어 치유해주지요. 뫼르크의 첼로가 건네는 따스한 위로는 듣는 이들에게 카타르시스를 제공합니다. 이들의 연주에는 마음속 무거운 짐을 덜어내고 상처를 치유하는 힘이 있습니다.

우리는 현대사회를 살며 예기치 못한 큰 사건과 사고를 접하며 극심한 스트레스에 시달립니다. 이럴 때 뫼르크와 래틀이 연주하는 엘가의 첼로 협주곡을 강력하게 권합니다. 여러분의 마음속 스트레스를 씻어내리며 한층 홀가분하게 만들어드릴 겁니다.

작품 감상 하기

비교해서 들어봅시다.
엘가 첼로 협주곡 3악장(Adagio)

▶ 자클린 뒤 프레(첼로), 존 바비롤리 경(지휘), 런던 심포니,
1965년 8월 19일 녹음

▶ 트룰스 뫼르크(첼로), 사이먼 래틀(지휘), 버밍햄 시티 심포니 오케스트라,
1999년 녹음

고전과 낭만이
동시에 들릴 수 있을까?

브람스 바이올린 협주곡

고전적 요소와 낭만적 감성이 합쳐진 곡들은 많습니다. 하지만 곡이 흐르는 동시간대에 대립적인 두 성질이 드러나는 것은 왠지 불가능할 것처럼 보입니다. 실제로 정말 불가능할까요?

비행기 사고로 사망한 바이올리니스트 지네트 느뵈의 음반은 브람스 바이올린 협주곡 명연주로 알려져 있지만 이 음반의 진가를 아는 사람은 많지 않습니다. 느뵈의 연주는 고전과 낭만의 균형 있는 결합을 통해 차원 높은 음악으로 가고자 하는 브람스의 이상을 가장 잘 반영한 연주입니다. 딱딱한 고전의 껍질을 뚫고 올라오는 잿빛 낭만의 향기를 느낄 수 있지요.

와인을 설명할 때 보통 '스위트'Sweet와 '드라이'Dry를 대립적 개념으로 많이 사용합니다. 일반적으로 스위트한(당도가 높은) 와인은 드라이하지 않으며 드라이한 와인은 스위트하지 않기 때문입니다. 그럼 스위트하면서 동시에 드라이한 와인은 세상에 없을까요?

원래 드라이가 의미하는 것은 '당도가 없다'는 개념보다는 와인을 마셨을 때 알코올의 작용으로 와인이 입안에서 빠르게 날아가는(마르는) 느낌을 뜻합니다. 독일에서 리슬링 포도 품종으로 만들어지는 고급 화이트 와인의 경우 포도 수확 시 포도의 숙성도(당도 함유량)에 따라 6단계로 분류합니다. 그 6단계는 '카비네트 → 슈페트레제 → 아우스레제 → 베렌아우스레제 → 아이스바인 → 트로켄베렌아우스레제'입니다.

이 6단계에서 뒤쪽으로 갈수록 당도가 높으며 더 고급 와인입니다. 그 이유는 뒤쪽으로 갈수록 포도의 수확 시기가 늦어 관리가 까다롭고 포도의 수분 함유량이 낮아짐에 따라 와인의 생산량도 줄어들기 때문입니다(실제로 수확 시기가 가장 늦은 와인은 아이스바인입니다).

그러나 팔츠Pfalz와 같은 지역에서는 당도가 높은 편인 아우스레제 와인을 활용해 독일의 화이트 와인으로는 다소 높은 알코올 함유량(약 13~14%)을 지닌 드라이(독일어로 '트로켄'Trocken) 와인을 생산하고 있습니다. 스위트하면서도 드라이한 아우스레제 트로켄Auslese Trocken 와인은 당연히 일반의 스위트한 아우스레제 와인보다 더 고급으로 인정받고 있습니다.

고전과 낭만의 동거는 가능한가?

이렇게 대립적이고 모순적으로 보이는 두 개념을 동시에 내보이려는 시도는 클래식 음악에도 있었습니다. 후기 낭만 작곡가 브람스는 과거의 형식을 지키면서 당시 낭만의 감성을 담아내 상호 모순적으로 보이는 고전과 낭만을 결합시킨 새로운 음악을 만들어내려 했습니다.

여기서 고전이란 고전주의 시대 음악을 의미하기보다는 바로크와 고전 시대에 확립된 음악 양식(푸가, 소나타 등)의 내용과 형식을 음악적으로 충실하게 이행하는 것으로 이해하면 되겠습니다.

낭만주의라는 말은 중세 유럽의 모험담을 가리키는 로망스에서 비롯된 것으로 특정한 양식을 지칭하는 말이 아니었고 여러 시기에 다양한 형태로 사용됩니다. 그러나 19세기 음악을 지배한 낭만주의는 이성보다는 감정을 객관성보다는 주관성과 독창성을 중시하며, 작곡가의 감정과 사상을 표현하려 합니다. 이후 음악에 있어서 낭만은 질서, 조화, 균형을 중시하는 고전이라는 말과 대조적으로 사용됩니다.

브람스는 마흔여섯 살에 작곡한 바이올린 협주곡에서 고전과 낭만을 동시에 반영하며 그의 이상을 실현하려 합니다. 브람스 바이올린 협주곡은 1879년 1월 1일 라이프치히에서 요제프 요아힘의 바이올린 연주로 초연된 이래 베토벤 바이올린 협주곡의 뒤를 이었다는 평과 함께 많은 음악 애호가들의 사랑을 받고 있습니다.

요아힘은 당시 바이올리니스트 중 최고라 불렸던 사라사테와 어깨를 나란히 할 만큼 명실상부한 실력자였죠. 동시에 브람스의 친한 친구이며 오랜 기간 함께한 음악 파트너였습니다. 그는 브람스가 드디어

바이올린 협주곡을 작곡한다는 이야기에 매우 기뻐했고 조언자 역할을 자처합니다. 요아힘과 브람스는 서신을 통해 많은 의견을 주고받았으며, 요아힘은 실제로 브람스 바이올린 협주곡 완성에 큰 도움을 주었습니다.

그러나 브람스가 요아힘의 모든 조언을 받아들인 것은 아니었어요. 요아힘은 기교적으로 너무 어렵게 작곡된 부분에 대해 수정을 제안했습니다(요아힘은 아마 바이올린 연주 주법에 대한 브람스의 이해 부족이라고 생각했던 것 같습니다). 하지만 브람스는 자신의 원안 그대로를 유지합니다.

실제로 1악장의 바이올린 독주 파트는 피아노곡처럼 여러 성부_{part}를 동시에 연주하도록 작곡되어 있습니다. 어려운 중음주법(둘 이상의 현을 동시에 누른 채로 연주하는 현악기 주법)으로 연주하도록 되어 있었죠. 하지만 브람스는 별로 걱정하지 않은 듯합니다. 많은 부분에 중음주법이 들어가 있는 바흐의 〈무반주 바이올린 소나타와 파르티타〉를 최초로 연주회용 곡으로 사용했던 요아힘이 있었기 때문이겠죠.

그러나 요아힘은 초연 연습 시 클라라 슈만 등 주변 사람들에게 독주 부분이 너무 어렵다고 불평을 토로했습니다. 바이올리니스트 출신으로 비엔나 초연을 지휘했던 요제프 헬메스베르거는 브람스가 '바이올린을 위한 곡이 아니라 바이올린에 반대하는'not for, but against the violin 곡을 썼다고 비판하기도 했습니다. 현대에 와서도 여전히 브람스 곡의 연주가 어려운 것은 사실입니다. 그러나 바이올린 파트를 왜 이렇게 썼느냐고 말하는 연주가는 아무도 없습니다.

브람스가 1악장에 유지시킨 현란하고 어려운 바이올린의 테크닉은

음악적 표현을 위해 필수적인 것이죠. 바흐, 베토벤, 슈베르트, 슈만 등으로 이어지는 독일 음악의 전통을 계승하면서 그 음악 안에 자신만의 짙은 감성을 나타내고자 했습니다. 이를 제대로 구현하기 위해서는 뛰어난 바이올린 기량은 물론이고 브람스 내면의 음악 세계를 이해하려는 고민이 필요합니다.

고전과 낭만의 감성을 동시에 발현시키고자 하는 브람스의 높은 음악 이상은 많은 연주가들을 곤란하게 만들었습니다. 브람스의 곡들은 고전적으로 연주하면 고전이 보이고 낭만적으로 연주하면 낭만이 보이기 때문입니다. 음악의 낭만적 성향은 현대에까지 이어져왔고 그런 시대를 살아온 연주가들이 브람스를 낭만적으로 연주하는 것은 지극히 당연해 보입니다. 최근 들어서는 편안하고 세련된 사운드 중심으로 연주하는 경향이 늘어나며 음악의 본질을 탐구하려는 시도가 점점 줄어들고 있습니다.

고전과 낭만의 균형 있는 결합의 뛰어난 예로는 지네트 느뵈 음반만 한 것이 없지만 엄청난 직관이 있지 않는 한 이것이 바로 보이지는 않습니다. 과거 거장 연주가들의 음반들을 같이 들어보면 좀 더 쉽게 이해할 수 있습니다. 먼저 1악장을 중심으로 비교하며 감상해봅시다.

딱딱한 고전의 껍질을 뚫고 올라오는 잿빛 낭만의 향기

제일 먼저 하이페츠의 연주를 들어봅시다. 놀랍도록 뛰어난 바이올린 테크닉으로 곡이 가진 고전을 정확하게 표현하며 고전적 연주의 표본

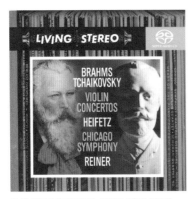

야샤 하이페츠(바이올린), 프리츠 라이너(지휘),
시카고 심포니, 1955년 2월 녹음

다비드 오이스트라흐(바이올린), 오토 클렘페러
(지휘), 프랑스 방송교향악단, 1960년 6월 녹음

을 들려줍니다. 그러나 자기 과시적인 연주에 심취해 브람스의 짙은 낭만의 향기를 만드는 일에는 관심이 없어 보입니다. 연주자 관점에서 바이올리니스트들에게 도움이 되는 연주일지는 모르겠지만 감상자 입장에서는 밑천이 금방 드러나서 연주에 계속 흥미가 생기지 않습니다. 협연하는 프리츠 라이너 지휘의 시카고 심포니 역시 많은 미국 오케스트라들이 그렇듯 브람스 색채와는 거리가 멉니다.

 하이페츠 연주를 듣고 나면 오이스트라흐의 연주를 들어야 합니다. 하이페츠의 연주가 고전적 표현의 기준을 잡아주었기 때문이죠. 그다음 순서로 오이스트라흐의 연주를 들으면 이 연주에는 고전적 아름다움과 더불어 낭만적 감성의 아름다움이 있음을 알 수 있습니다. 당시 쉰두 살로 절정의 시기를 보내고 있던 오이스트라흐는 부드럽고 유연한 활의 움직임으로 고도의 테크닉과 순수한 감정이 담긴 극강의 선율을 들려줍니다. 대부분의 프랑스 악단이 그러하듯 낭만적 성향을 가진 프랑스 방송교향악단은 독일의 거장 오토 클렘페러를 만나 낭만에 고

전이 적절히 섞인 균형 있는 소리를 만들어냅니다.

이제 지네트 느뵈의 연주를 들어봅시다. 오이스트라흐와는 감정 표현이 확연히 다르다는 것이 느껴집니다. 오이스트라흐가 바이올린을 통해 고전과 낭만을 순간순간 교차해가면서 표현했다면, 지네트 느뵈의 연주는 단단한 고전의 사운드를 기반으로 하면서 음악적 표현은 낭만적으로 보이기에 무척이나 신비롭게 들립니다. 시각과 후각을 동시에 느낄 수 있는 것처럼 느뵈가 만들어내는 음악은 호두 같은 딱딱한 고전의 껍질이 보이면서 그 속에서 부드럽고 아련한 낭만의 향기가 올라오는 것이 느껴집니다.

사실 느뵈의 브람스 바이올린 협주곡은 제게는 아주 특별한 음반입

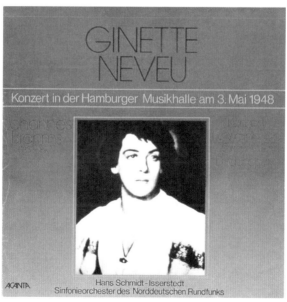

지네트 느뵈(바이올린), 한스 슈미트-이세르슈테트(지휘), 북독일 방송교향악단,
1948년 5월 녹음

니다. 저는 1988년 6월 말 입대했었는데 논산훈련소의 6주 과정을 마치는 날, 부모님과 면회하면서 함께 식사할 수 있는 시간이 주어졌습니다. 이날 어머니는 제가 좋아하는 여러 가지 음식을 정성 들여 준비해오셨고, 아버지는 포터블 CD 플레이어와 제가 군대에 가 있는 동안 발매된 음반 두 장을 가지고 오셨습니다. 그중 한 장이 느뵈가 북독일 방송교향악단과 연주한 브람스 바이올린 협주곡이었어요. 이 음반은 당시 우리나라 유일의 CD 음반 발매사였던 SKC의 명연주 기획으로 발매된 것으로, 제가 군 입대 전 무척이나 기다리던 음반이었습니다.

지네트 느뵈에 대해서는 잘 알고 있었습니다. 하지만 전설로 내려오는 그녀의 연주를 그때까지 들어보지는 못했습니다. 아버지는 제가 이 음반을 너무도 간절히 기다리던 걸 아시고 구해 오신 거죠. 그 탓에 어머니가 준비해온 음식들이 관심 밖으로 밀려나고 말았습니다. 무더운 여름 고된 훈련으로 지쳐 있던 제게 지네트 느뵈의 신비로운 바이올린 연주는 천상의 세계를 보여주며 에너지를 보충해주었고, 이후 남은 군 생활의 동력이 되었습니다.

다소 거칠고 투박한 사운드로 시작하는 한스 슈미트-이세르슈테트 지휘의 북독일 방송교향악단의 연주를 2분 30초 정도 듣고 있으면 느뵈의 바이올린 연주가 시작됩니다. 에너지가 넘쳐흐르는 힘찬 바이올린 사운드가 들리지만 그녀의 연주는 발레리나의 동작처럼 매우 섬세하고 우아하게 느껴집니다. 날카롭고 예리한 큰 칼을 잡은 여검투사가 전장을 마구 휘젓고 다니며 적들을 베고 있는데, 그것이 마치 춤추는 것처럼 보이는 영화 속 한 장면 같습니다. 이러한 모순적 아름다움이 그녀의 연주를 신비하게 느껴지도록 합니다.

지네트 느뵈는 일곱 살에 브루흐 바이올린 협주곡을 연주하며 데뷔했고 열한 살에 전통 깊은 파리음악원에 입학해 8개월 만에 수석으로 졸업한 천재 중의 천재였습니다. 열여섯 살 때 참가한 비에니아프스키 콩쿠르에서 열한 살이나 많은 오이스트라흐를 누르고 1등을 하며 이때부터 세계적 명성을 얻기 시작했죠.

　그러나 1949년 10월 27일 미국 연주 여행을 위해 탔던 미국행 에어프랑스기가 대서양 중부 아조레스 군도에 추락하는 사고로 서른 살에 생을 마감했습니다. 너무 이른 나이에 세상을 떠났기에 남은 음반이 많지 않습니다. 남아 있는 음반들도 모노 녹음이라 음질이 그리 좋지 않지요. 그럼에도 그녀의 연주 음반들은 아직도 애호가들에게 인기가 많습니다.

낭만적 해석, 두 개의 추천 음반

브람스에서 고전이 보이지 않는다고 나쁜 연주는 아닙니다. 브람스가 고전과 낭만의 균형을 꿈꾼 작곡가는 맞습니다. 그러나 현재 클래식 음악시장의 주류는 작곡의 시대가 아닌 연주의 시대입니다. 연주가가 새롭고 좋은 해석을 내놓을 수 있음을 뜻합니다. 그런 의미에서 낭만적 해석을 중심으로 한 두 음반을 추천하려 합니다.

　하나는 지오콘다 데 비토가 루돌프 슈바르츠의 지휘로 필하모니아 오케스트라와 1953년 2월에 녹음한 앨범입니다. 데 비토의 브람스 바이올린 협주곡 연주는 명연주 소개에서 빠지지 않고 언급되는 음반입

니다. 그러나 지오콘다 데 비토의 연주는 어두운 색채의 브람스와는 거리가 있습니다. 부드럽고 유연한 그녀의 연주는 한 마리 학의 춤처럼 우아합니다. 혹은 〈백조의 호수〉 독무 발레를 연상시키며 기품 있고 밝은 분위기로 편안한 미소를 선사합니다.

　다른 하나는 안네-소피 무터가 쿠르트 마주어의 지휘로 뉴욕 필하모닉과 1997년 7월에 녹음한 음반입니다. 브람스 바이올린 협주곡은 고전과 낭만을 동시에 보여주려다 어정쩡한 연주가 되기 십상이죠. 그래서 무터는 과감하게 고전에 대한 미련을 버리고 낭만에 집중합니다. 모험과 호기심 가득한 판타지 여행 같은 그녀의 연주는 듣는 이들의 마음속에 자유를 가져다주는 마법이 있습니다.

비교해서 들어봅시다.
브람스 바이올린 협주곡 1악장(Allegro non troppo)

▶
야샤 하이페츠(바이올린), 프리츠 라이너(지휘), 시카고 심포니, 1955년 2월 녹음

▶
다비드 오이스트라흐(바이올린), 오토 클렘페러(지휘), 프랑스 방송교향악단, 1960년 6월 녹음

▶
지네트 느뵈(바이올린), 한스 슈미트-이세르슈테트(지휘), 북독일 방송교향악단, 1948년 5월 녹음(전곡)

공간이 들려주는 신의 목소리
브루크너 교향곡 9번

　　브루크너의 음악을 잘 듣는 것은 쉬운 일이 아닙니다. 브루크너의 음악은 내용적으로는 베토벤, 슈베르트 등의 빈(비엔나) 고전과 낭만을 계승하고자 하나 표현되는 음악 어법은 이전의 선배 음악가들과 사뭇 달랐습니다. 브루크너 교향곡의 오케스트라 소리는 마치 오르간 소리를 연상시키며 바그너의 선율들이 음악 중간중간 뜬금없이 나오기도 합니다(브루크너는 바그너를 존경하고 상당히 좋아했습니다).

　　맥락 없는 그의 음악은 많은 음악 애호가들을 어려움에 빠뜨렸지요. 브루크너는 독실한 기독교인이었습니다. 그러니 그의 음악을 신에게 다가가는 여정으로 이해하면 훨씬 쉽게 다가옵니다. 과거 성당에서 빛으로 신을

나타내려 한 것처럼 그의 음악은 어두운 성당 안에서 느껴지는 빛을 닮았습니다.

브루크너 교향곡은 클래식 애호가라고 해서 모두가 좋아하는 곡은 아닙니다. 클래식 음악을 상당 기간 들은 분들도 브루크너 교향곡이 어려워서 잘 듣게 되지 않는다고 말합니다. 조용한 현악 선율로 음악이 진행되다가 중간중간 갑자기 금관 악기가 나타나 큰 소리로 쿵쾅거리기도 하고 비슷하게 들리는 반복된 선율의 나열이 장시간 이어지기도 합니다.

그러나 정말로 브루크너 교향곡이 어렵게 느껴지는 이유는 당시의 음악들과 다른 어법을 갖고 있기 때문이지요. 고전이나 낭만주의 음악을 이해하는 방식으로는 브루크너의 음악을 즐길 수 없다는 뜻입니다.

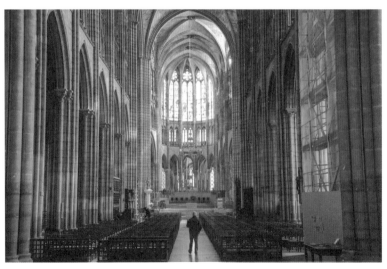

고딕 성당의 내부(생 드니 성당, 프랑스 파리)
출처 : The Washington Post

고전과 낭만주의 음악의 경우 감정의 흐름을 따라가며 음악을 이해하거나 또 프로그램이 있는 곡의 경우 서사의 흐름에 따라 이미지를 그려가며 음악을 감상하면 됩니다. 그러나 브루크너의 교향곡은 초기 교향곡인 4번 〈로맨틱〉을 제외하면 다른 작품은 별도의 프로그램이 존재하지 않습니다.

또한 하나의 선율과 다른 선율을 이을 때 부드럽게 연결하는 연결음을 사용하지 않고 음악을 잠시 멈췄다가 다시 시작하는 방식을 사용합니다. 이처럼 음악 전체가 토막이 나 있기에 감정의 흐름을 따라가며 듣기도 어렵습니다. 그래서 브루크너 교향곡을 초기 아방가르드(20세기 초 기성의 예술 관념이나 형식을 부정하고 혁신적 예술을 주장한 예술 운동)적 요소를 지닌 음악이라고 말하곤 합니다.

브루크너, 음악으로 신 앞에 다가가 신의 공간에서 숨 쉬다

그의 음악을 이해하기 위해서는 먼저 그의 삶을 살펴보는 것이 도움이 됩니다. 브루크너는 오스트리아 출신으로 어린 시절 파이프 오르간으로 유명했던 성 플로리안 성당에서 오르간을 배우기 시작했습니다. 스물네 살에 성당의 오르간 연주가가 되었고 스물일곱 살에는 종신 연주가의 지위를 부여받았죠. 그는 평생 성당에서 오르간 연주를 통해 신께 봉헌하는 삶을 산 독실한 크리스천이었습니다. 그에게 음악은 신과 소통하는 창구이며 신에게 가까이 다가갈 수 있게 하는 우주선이라 이해하면 그의 음악이 편하게 느껴질 겁니다.

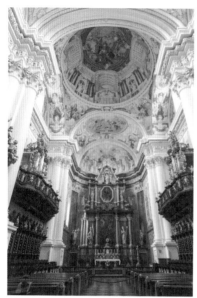
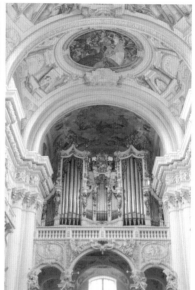

성 플로리안 성당, 오스트리아(이 성당에 브루크너의 무덤이 있다)

 그의 교향곡은 작품번호가 뒤로 갈수록 그의 의도와 정서가 잘 표현되고 있으며 신에게 좀 더 가까이 다가선 듯 보입니다. 그런 의미에서 앞번호의 교향곡들을 듣는다는 것은 마지막 곡인 9번 교향곡으로 가기 위한 하나의 여정인 것이죠.

 그럼 신에게 가장 다가서 있다는 그의 마지막 9번 교향곡은 어떻게 듣는 것이 좋을까요? 브루크너의 인생 역작인 9번은 4악장을 완성하지 못하고 그가 세상을 떠났기에 미완성 상태로 전해지고 있습니다. 하지만 곡을 들으면 장엄함과 숭고함을 지닌 3악장만으로도 충분하다고 생각하실 겁니다.

 이 교향곡은 신 앞에 선 인간의 모습을 보여줍니다. 신성을 나타내 보이고자 하는 브루크너는 음악을 빛으로 표현하고 있지요. 빛을 표현

하는 브루크너 음악을 이해하기 위해서는 그가 많은 시간을 보냈던 고딕 성당을 떠올려보는 것도 하나의 방법입니다. 그러나 반드시 성당을 통해서만 브루크너 교향곡을 이해할 수 있는 것은 아닙니다. 빛에 대한 여러분들의 이해를 돕기 위해 빛의 예술가로 불리는 제임스 터렐의 작품을 추천하면서 제 경험을 같이 이야기해볼까 합니다. 다음 이야기는 '뮤지엄 산'의 스포일러가 될 수 있으니 방문 예정인 분들은 다녀오신 후에 계속 읽으시길 바랍니다.

제임스 터렐의 작품에서 브루크너 교향곡 9번을 만나다

강원도 원주에 가면 세계적인 건축가 안도 다다오가 설계한 '뮤지엄 산'을 만날 수 있는데, 그곳에는 빛의 예술가 제임스 터렐의 특별관이 있습니다. 사실 저는 뮤지엄 산 이전에 일본 나오시마에 있는 미나미데라 전시장에서 〈달의 뒤편〉이라는 작품으로 제임스 터렐과 첫 만남을 가졌습니다.

그 당시 저는 제임스 터렐과 그의 작품에 대해 사전 지식이 전혀 없었습니다. 도슨트를 따라서 들어간 곳에는 빛이 완벽히 차단돼 태초와 같이 막막한 어둠만 존재하고 있었습니다. 시각이 차단되자 무슨 일이 벌어질지 모른다는 생각에 두려움과 불안이 엄습했지요. 잠시였지만 모든 걸 내려놓고 기다렸습니다. 도슨트의 지시대로 암흑 속의 고요를 느끼며 5분 정도 앉아 있으니 희미한 빛이 보이기 시작했습니다. 그러더니 놀랍게도 그 빛은 점점 공간이 되어서 제 앞에 펼쳐졌습니다.《성

경》의 창세기 1장 '빛이 있으라' 그 자체였습니다.

 이 기막힌 경험을 한 뒤 국내에서도 제임스 터렐을 만날 수 있다는 소식에 들떴지요. 저는 뮤지엄 산의 제임스 터렐관을 기쁘고 설레는 마음으로 찾아갔습니다. 이곳에는 자연의 빛을 그대로 사용한 〈스카이 스페이스〉Skyspace, 〈호라이즌 룸〉Horizon R7oom, 〈웨지워크〉Wedgework 그리고 〈간츠펠트〉Ganzfeld라는 작품이 있습니다.

 〈웨지워크〉는 어둠의 통로를 지나 서서히 눈앞에 나타나는 빛의 공간을 만난다는 점에서 나오시마에서 보았던 작품 〈달의 뒤편〉과 비슷했습니다. '쐐기모양'Wedge이라는 이름처럼 공간은 문이 살짝 열린 모습이었습니다. 시간이 지나면서 어둠에 눈이 익숙해지자 문의 모양으로

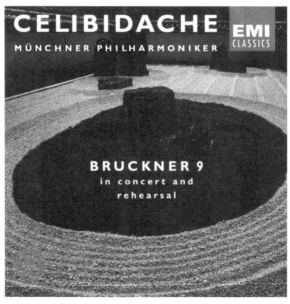

세르주 첼리비다케(지휘), 뮌헨 필하모닉, 1995년 9월 10일 실황 녹음

보였던 진한 붉은 평면은 실상은 뚫려 있는 공간이었음을 알게 되지요. 우리를 막고 있었던 문은 원래부터 존재하지 않았는데, 문이 막고 있다고 스스로 생각했던 어리석음을 깨닫습니다.

독일어로 '완전한 영역'이라는 뜻을 지닌 간츠펠트는 작품 속 공간으로 들어가서 무한하게 확장되는 공간을 경험하게 되는 작품입니다. 나는 공간 속에서 바라본 색과 깊이를 정확히 인지한다고 믿고 있었으나 사실은 내가 인지한 색상과 깊이는 실제와 다를 수 있음을 깨닫게 하는 공간 체험이었습니다. "보는 것이 믿는 것이다."라는 속담은 이제 다시 사용하면 안 될 것 같습니다. 내가 본 것이 착각일 수 있다는 깨달음은 세상에 정답이 없다는 사실을 상기시킵니다.

이제 돌아오는 차 안에서 첼리비다케 지휘의 브루크너 교향곡 9번을 들어봅니다. 터렐관에서 조금 전 경험했던 모든 것이 다시 소리로 보여집니다. 끊임없이 확장하는 우주의 무한한 공간이 다가오며 그 속에서 인간에 대한 신의 사랑과 연민이 가득함을 느낍니다.

브루크너 9번 교향곡은 이성과 논리로 이해하는 음악이 아닙니다. 우주의 공간과 그 공간을 가득 채운 수많은 별이 느껴져야 합니다. 그의 음악은 우리가 그토록 만나고 싶었던 그분이 만든 우주의 노래이며 자연의 노래입니다.

인간은 작고 보잘것없는 존재지만 신의 배려로 우린 이미 그 안에 있다는 것을 알려주니 감사할 뿐입니다. 브루크너 교향곡은 우리에게 겸손과 순응을 가르치는 음악입니다. 브루크너 교향곡 9번은 브루크너가 이런 깨달음 속에서 마음을 담아 신에게 바치는 예배입니다. 그러니 사람들이 이 곡을 듣고 숭고와 피안을 느끼는 것은 당연합니다.

터렐관에서 체험하는 빛으로의 여정은 브루크너 교향곡의 좋은 길잡이가 되어줄 겁니다.

브루크너 교향곡 9번 3악장(Adagio)

 ▶ 세르주 첼리비다케(지휘), 뮌헨 필하모닉, 1995년 9월10일 실황 녹음

입안에 흙먼지가 씹혀야 제맛이다

드보르자크 교향곡 9번 〈신세계로부터〉

우리가 흔히 '신세계 교향곡'이라고 부르는 이 곡을 모르는 분은 거의 없습니다. 특히 듣는 이들의 스트레스를 한 방에 날릴 수 있는 화려하고 통쾌한 사운드로 유명한 곡입니다. 드보르자크가 미국에서 2년 반 정도 머물 당시 작곡한 곡이죠. 그는 미국에 있는 동안 고향인 보헤미아를 늘 그리워했다고 합니다. 교향곡 〈신세계로부터〉에는 드보르자크의 미국에 대한 느낌과 고향에 대한 향수가 동시에 담겨 있습니다. 이 곡은 흔히 사운드가 좋은 연주를 선호하지만 음질이 다소 떨어지더라도 보헤미아 감성을 잘 살리는 연주도 한번 들어보셨으면 합니다.

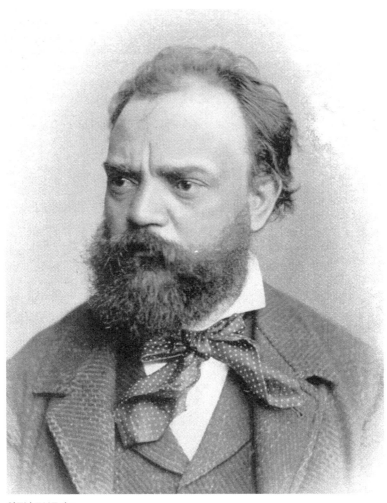

안토닌 드보르자크
출처 : Wikipedia

우리가 통상 '신세계 교향곡'이라고 부르는 드보르자크 교향곡 9번의 정확한 부제는 〈신세계로부터〉From The New World 입니다. 여기서의 신세계는 미국을 말하는데, 이 곡은 드보르자크가 2년 6개월간 뉴욕의 내셔널 음악원National Conservatory of Music에 원장으로 재직할 당시에 쓰여졌습

니다. 드보르자크가 직접 악보에 '신세계로부터'라고 적었는데 아마도 그는 이 곡을 미국에서 그리워하는 자신의 고향 체코 보헤미아로 보내는 편지로 생각했던 것 같습니다.

기차와 철도에 매혹된 드보르자크, 미국으로 가다

그럼 지금부터 이 곡이 탄생하게 된 배경과 연주에 관련된 특성을 알아가 보지요. 1841년 체코(당시는 오스트리아 제국) 프라하 근교의 시골마을 넬라호제베스에서 태어난 드보르자크는 쉰 살이라는 늦은 나이에 프라하 음악원 정교수가 되었습니다. 그런데 교수로 임용된 지 1년이 채 되지 않아 뉴욕에 있는 음악원으로부터 원장으로 부임해달라는 제안을 받습니다. 프라하 음악원의 교수로 부임한 지 1년 만에 사직하는 것이 미안했던 드보르자크는 미국 음악원의 제안을 거절했지요. 그러자 뉴욕의 음악원은 드보르자크에게 매우 파격적인 조건을 제시하며 결국 그가 미국행을 결심하도록 만듭니다. 미국의 내셔널 음악원은 그에게 당시 프라하 연봉의 무려 25배에 달하는 1만 5,000달러라는 거액의 연봉을 제시했습니다. 추가로 4개월의 여름 휴가와 열 차례의 작품 연주회 등도 보장했습니다.

　이러한 경제적인 유혹이 큰 역할을 한 것은 사실이지만 드보르자크가 미국행을 결심하게 된 결정적 이유는 당시 미국의 선진화된 철도 산업이었다고 합니다. 그는 철도와 기차 마니아로, 미국이라는 커다란 대륙에 구축된 철도 시스템과 새롭게 제작된 기차들을 직접 보고 싶

어 했습니다. 드보르자크는 아홉 살 때 증기 기관차를 처음 본 순간 기차에 매료되었고, 학창 시절에는 프라하역으로 가서 기차 종류와 철도 시스템을 살피는 것이 중요한 일과였다고 합니다.

미국에 음악원장으로 가서도 그는 실제로 열차 기종, 노선, 뉴욕의 열차시간표 등을 모두 외우고 있었습니다. 또 새로운 증기 기관차가 역에 들어오는 날이면 수업을 진행하다가도 기차를 보러 가야 한다며 기차역으로 뛰어갔다고 합니다. 이러한 사실 때문에 '따~단, 따~단' 하고 시작하는 〈신세계로부터〉 4악장 첫머리 선율은 증기 기관차의 출발 소리를 모티브로 만들었다는 이야기가 있습니다. 드보르자크가 직접 이 음악과 기차와의 연관성을 언급한 적은 없습니다만 4악장을 직접 들어보면 상당히 수긍이 가는 이야기죠.

기회의 땅으로 건너온 드보르자크는 미국에 대한 경험이 자신의 음악을 더욱 풍성하게 해줄 것이라고 믿었습니다. 나아가 새로운 교향곡 9번에도 신세계의 소리를 담기 위해 고민합니다. 이는 어쩌면 그가 미국에 도착해서 받은 환영 행사의 영향인 듯합니다.

드보르자크가 미국으로 간 1892년은 콜럼버스가 아메리카 대륙을 밟은 지 400년이 되는 해였지요. 그래서 그의 환영 행사 제목이 '두 개의 신세계, 콜럼버스의 신세계가 음악의 신세계를 만나다'였다는군요. 이런 점을 보아도 교향곡 제목에 왜 '신세계'라는 단어가 들어갔는지 짐작이 됩니다.

드보르자크가 생각하는 미국 음악이 어떠했는지는 그가 기고한 글에 잘 나타나 있습니다. 그는 한 신문에서 미국 음악의 근간은 아프리카계 미국 흑인Afro-American 음악과 원주민(아메리카 인디언) 음악이 되어

야 한다고 주장했습니다. 그가 이렇게 주장했던 것은 본인의 음악 역시 고향 보헤미아에 전통적인 뿌리를 두고 있었기 때문입니다.

드보르자크는 교향곡 〈신세계로부터〉를 1893년 1월부터 쓰기 시작했지만 곡의 완성은 여름 휴가지인 아이오와주 스필빌이라는 마을에서 이루어집니다. 스필빌은 뉴욕에서 2,000킬로미터나 떨어진 곳으로 체코 이민자들이 살고 있는 마을이었죠. 그는 그곳에서 고향 보헤미아를 느끼며 편안한 마음으로 작곡합니다.

그래서 교향곡 〈신세계로부터〉는 광활한 대지 위에서 눈부시게 발전하고 있는 미국의 모습과 함께 미국 흑인과 아메리카 인디언의 음악적 정서가 담겨 있으며, 체코 보헤미아의 감성까지 동시에 들을 수 있는 곡입니다.

드보르자크에게 음악적 영감을 준 증기 기관차
출처 : JSTOR Daily

슬라브 어법에 미국의 음악 정신이 더해진 교향곡
〈신세계로부터〉

〈신세계로부터〉는 뉴욕의 카네기홀에서 1893년 12월 15일 뉴욕 필하모닉의 연주로 초연되었으며 대성공을 거두었습니다. 미국의 청중들은 모두 이주민들과 그들의 자손들이었기에 음악 속에 흐르는 향수와 정서를 백분 공감하며 뜨거운 눈물 속에 박수를 보냈지요.

교향곡 9번 〈신세계로부터〉는 드보르자크 특유의 슬라브Slav 어법에 미국의 음악 정신이 더해졌음에도 불구하고 이전의 순수 슬라브 감성으로만 작곡되었던 교향곡들보다 오히려 짙은 향토색을 보여줍니다. 그 이유는 아마 이국 땅에서 고향을 애절하게 그리워하는 마음까지 음악에 담겼기 때문일 겁니다.

이 곡은 체코 출신 작곡가의 곡입니다. 하지만 미국에서 작곡되고 초연된 곡이라는 다소 특이한 배경을 가진 탓에 체코와 미국 양국의 오케스트라 모두 자신들의 연주가 오리지널이라고 생각합니다. 체코 오케스트라들은, 특히 체코 필하모닉은 자신들의 연주가 원전이라는 자부심을 갖고 있습니다. 우리나라로 따지면 '누가 우리보다 아리랑을 더 잘할 수 있단 말인가?'라고 생각하는 것과 같지요.

그러나 미국에서도 자신의 나라에서 초연된 곡인 만큼 미국인들이 가장 좋아하는 클래식 톱3에 항상 포함되는 곡입니다. 그래서 미국 오케스트라들의 단골 연주 메뉴로 자리 잡은 지 오래지요. 미국 오케스트라들 역시 〈신세계로부터〉 연주에 대한 자신감만큼은 최강이며 초연을 했던 뉴욕 필하모닉은 더 말할 필요도 없습니다.

수많은 미국 오케스트라의 드보르자크 교향곡 9번 연주 중 가장 인상적인 연주를 추천한다면 조지 셀 지휘의 클리블랜드 오케스트라, 레너드 번스타인 지휘의 뉴욕 필하모닉, 그리고 카를로 마리아 줄리니 지휘의 시카고 심포니를 꼽을 수 있습니다. 조지 셀은 보헤미아 바로 옆에 자리한 헝가리 출신의 지휘자로 슬라브 감성에 대한 이해가 있습니다. 조지 셀과 클리블랜드 오케스트라의 연주가 미국 오케스트라 연주 중에서는 슬라브 감성을 가장 잘 표현하고 있지요.

레너드 번스타인과 뉴욕 필하모닉의 연주는 드보르자크 교향곡 9번을 초연했다는 오케스트라의 자부심 때문인지 여유로우면서도 에너지가 넘칩니다. 카를로 마리아 줄리니와 시카고 심포니의 연주는 이주민들의 애환과 동시에 발전하는 미국의 미래가 잘 표현된 미국의 대표적인 〈신세계로부터〉라 하겠습니다.

흙먼지 날리는 슬라브 감성을 들려주는 전설의 명연주, 탈리히의 드보르자크

바츨라프 탈리히, 카렐 안체를, 바츨라프 노이만 등 체코 출신 지휘자들이 체코 필하모닉과 연주한 음반들은 어느 것 하나 뺄 것 없이 모두 향토색 짙은 뛰어난 연주들입니다. 그러나 단 하나만 고르라면 단연 체코의 거장 지휘자 바츨라프 탈리히의 연주입니다.

바츨라프 탈리히와 체코 필하모닉의 연주는 1949년의 모노 녹음으로 음질이 좋은 편은 아닙니다. 그러나 드보르자크 9번 교향곡이 갖고

있는 곡의 본질인 고향에 대한 향수가 가장 잘 느껴지는 연주입니다. 이 연주는 슬라브의 황량한 벌판에 흙먼지가 풀풀 날리는 느낌이 고스란히 느껴집니다. 연주에 심하게 몰입하면 입안에서 흙먼지가 씹히는 느낌마저 듭니다. 이렇게 흙먼지 날리고 씹히는 맛이 바로 슬라브 정서입니다. 클래식 음악 초심자라 해도 걱정하지 마세요. 영화 〈서편제〉를 보며 먹먹한 감정을 느꼈다면 이 연주에서 고향을 사무치게 그리워하는 드보르자크의 마음을 들으실 수 있을 겁니다.

도도하면서도 거대한 스케일의 연주를 들려주면서 결국 음악의 깊이를 표현해내는 탈리히의 연주는 세계 최고의 거장 지휘자로 불렸던 독일의 푸르트벵글러를 떠오르게 합니다. 개인적으로 탈리히는 '체코

바츨라프 탈리히(지휘), 체코 필하모닉, 1949년 4월 2일 녹음

조지 셀(지휘), 클리블랜드 오케스트라,
1959년 3월 녹음

레너드 번스타인(지휘), 뉴욕 필하모닉,
1962년 4월 녹음

카를로 마리아 줄리니(지휘), 시카고 심포니,
1977년 4월 녹음

의 푸르트뱅글러'가 아닐까 생각합니다.

　탈리히의 뒤를 이었던 체코 출신의 지휘자 바츨라프 노이만의 연주 음반은 스테레오 녹음이라서 슬라브 감성을 화려한 색감으로 만나본 다는 장점이 있습니다. 그러나 흑백 사진 같은 탈리히의 연주를 들을 때 슬라브 감성이 훨씬 더 진하게 느껴지는 것은 어쩔 수 없습니다.

슬리브 정서에 대해 자세히 알고 싶으면 〈아시케나지 VS 아시케나지 / 라흐마니노프 피아노 협주곡 2번〉편(102~112쪽)을 읽어 보세요.

드보르자크 교향곡 9번 〈신세계로부터〉

바츨라프 탈리히(지휘), 체코 필하모닉,
1949년 4월 2일과 1950년 8월 5일 녹음

음악은 에너지다

브람스 교향곡 1번

로베르트 슈만에 의해 일찌감치 베토벤의 후계자로 선택되었던 브람스는 그 부담감 때문에 첫 번째 교향곡을 작곡하기 시작해서 내놓기까지 무려 21년이 걸렸습니다. 오랜 시간 공을 들인 만큼 이 교향곡은 큰 성공을 거두었지요. 엄청난 에너지를 뿜어내는 곡으로 좋은 연주의 음반들이 많이 있습니다. 이 곡은 악단과 지휘자에 따라 에너지를 다루는 방식이 달라지면서 음악의 해석이 다르게 표현되기도 합니다.

독일의 '3B 음악가'라는 말을 들어보셨나요? 3B는 브람스와 동시대 인물로 위대한 지휘자였던 한스 폰 뷜로가 처음으로 사용한 말입니다.

바로크 시대의 요한 제바스티안 바흐J. S. Bach, 고전으로 시작해서 낭만 시대를 열었던 베토벤Beethoven 그리고 후기 낭만 시대의 브람스Brahms를 지칭합니다. 이들은 모두 독일 출신의 작곡가이면서 자기 시대 음악을 완성했으며 다음 세대의 음악이 싹틀 수 있도록 자양분을 만든 음악가들입니다.

그런데 브람스는 또 다른 3B라는 별명을 갖고 있었습니다. 그 세 가지를 한글, 독어, 영어 순으로 표기하자면 맥주Bier/Beer, 수염Bart/Beard, 뱃살Bauch/Belly로 이는 브람스의 외모와 습성을 대변하는 단어들입니다. 브람스는 창작의 스트레스를 맥주와 와인을 마시면서 해소했다고 하며, 쉰 살이 넘어가면서 기른 수염이 나중에는 그의 트레이드마크가 되었습니다. 그리고 저녁을 과식하는 습성 때문에 체중이 점점 불어났는데, 배가 나온 모습은 그의 초상화를 통해서 확인됩니다.

요하네스 브람스

브람스, 낭만과 고전의 이상적 결합을 통해 새로운 세상을 열다

바흐가 바로크음악을 통합하고 정리해 고전이 튼튼한 뿌리를 내리게 했다면, 베토벤은 고전의 양식에 자유의 정신을 투영하며 낭만의 문을 열어 낭만주의 음악에 자유가 넘쳐나게 했습니다. 그럼 브람스는 어땠을까요?

그는 당시 진보적 성향의 바그너와 비교당하며 낭만 시대의 보수주의자로 평가되었습니다. 그래서 어떤 사람들은 바흐나 베토벤과 비교하면서 브람스의 음악사적 역할과 그의 위대함을 의심합니다. 브람스의 업적은 낭만의 시대에 고전을 다시금 끄집어내어 새로운 고전을 완성시켰다는 점입니다. 다시 말해 후배 음악가들이 더 이상 고전에 연연하지 않고 새로운 음악적 가능성의 세계로 눈을 돌릴 수 있도록 했단 의미죠. 이후 독일 계보에서 자신들만의 독창성 있는 음악을 만든 말러와 쇤베르크가 나온 것은 결코 우연이 아닙니다.

미술사를 보면 레오나르도 다빈치나 미켈란젤로가 그런 역할을 했지요. 그들이 르네상스의 고전을 완성함으로써 후대의 화가들이 더 이상 조화와 질서의 아름다움에만 연연하지 않게 되었습니다. 그 결과 그들은 바로크 시대를 열 수 있었고 이후 무한히 확장되는 다양한 미술 사조로 발전해나갔던 것과 같다고 볼 수 있습니다.

베토벤이 아홉 개의 교향곡을 만든 이후 독일 음악계는 이에 필적하는 교향곡의 탄생을 기다렸습니다. 그러나 이러한 기다림이 쉽게 이루어지지는 않습니다. 리스트는 문학과 미술 등의 자매 예술과 결합한 교향시라는 새로운 장르를 만들었습니다. 그리고 바그너는 교향곡

의 시대는 끝났다고 선언하며 모든 예술이 하나의 집합체로 된 악극 Musikdrama(음악과 연극의 극적인 전개를 결합하려 했던 바그너는 자신의 음악을 기존 이탈리아 오페라와 구분하기 위해 '악극'이라는 새로운 명칭을 만들었다.)을 만드는 데 주력합니다. 이후 독일과 유럽 전역에는 바그너의 새로운 극음악이 광풍처럼 휘몰아치게 됩니다. 또한 후기 낭만주의 작곡가들은 형식을 갖춘 교향곡보다 자유로운 구성과 흐름을 지닌 곡들의 창작에 관심을 기울였습니다.

베토벤 이후 멘델스존과 슈만 같은 작곡가들이 교향곡을 작곡했지만 베토벤에 필적한다는 평가를 받기는 어려웠지요. 당시 음악가인 동시에 평론가로도 활동했던 슈만은 베토벤의 정통성을 이을 인재를 찾고 있었습니다. 그러다 슈만은 스무 살의 청년 브람스를 드디어 만나게 됩니다.

슈만의 넘치는 칭찬, 약이었을까? 독이었을까?

평론가로 명망이 높았던 슈만은 당시 브람스의 피아노 소나타와 초기 몇 편의 작품을 보고서 브람스가 베토벤을 이어갈 후계자임을 직감합니다. 브람스의 음악은 당시 다른 작곡가들의 음악처럼 낭만의 자유로움을 위해 고전적 형식을 마구 파괴하거나 깨뜨리지 않았기 때문입니다.

슈만은 1853년 10월 28일 자신이 출판하는 잡지 《음악신보》에 '새로운 길'Neue Bahnen이라는 제목의 글을 실습니다. 그는 이 글에서 브람스의 천재적인 재능을 칭찬했고, 그가 독일 교향곡을 구원할 메시아라고

천명합니다.

　　"이 선택된 사람들의 길을 열심히 따라간다면 언젠가는 그 뒤를
이어 이 시대를 최고의 이상적인 방법으로 표현할 소명을 띤 사람
이 불쑥 나타날 것이다. 아니, 반드시 나타나야 한다고 나는 생각
했다. 그는 우리에게 단계적 발전을 거쳐 자신의 능력을 보여주는
게 아니라, 미네르바처럼 제우스의 머리에서 완전 무장을 하고 튀
어나올 것이다. 그런데 정말 그런 사람이 나타났다. 어렸을 적 우
아의 여신과 영웅들이 요람을 지켜준 젊은이였다. 그의 이름은 요
하네스 브람스. (중략) 그가 마법의 지팡이를 뻗어 합창단과 오케
스트라의 집결된 힘이 위력을 발휘하는 날엔 신비로운 정령의 세
상을 볼 수 있는 더 아름다운 광경이 펼쳐질 것이다."

　　　　　　　　　_로베르트 슈만《음악과 음악가》, 이기숙 역, 포노

　이 글 덕분에 브람스는 음악계에서 유명인사로 등극하게 되었습니
다. 그리고 그해 12월에는 슈만의 소개로 저명한 출판사 브라이트코프
운트 헤르텔Breitkopf & Hartel에서 자신의 작품을 출판할 수 있었습니다. 브
람스는 슈만이 자신을 높이 평가해주며 자신에게 베풀어주는 호의를
감사하게 생각했습니다. 하지만 작곡가로서 첫출발하는 자신을 두고
베토벤을 계승할 적장자로 표현한 것에 대해서는 커다란 부담을 느
꼈습니다.
　'베토벤 계승의 소명을 받은 자'라는 평가는 브람스의 작곡 인생에
큰 족쇄로 작용합니다. 슈만은 브람스의 작품에서 베토벤의 고전을 보

았다고 호들갑을 떨었지만 그는 당시 스무 살에 불과했습니다. 그저 앞선 위대한 작곡가 선배들의 작풍을 따라가보는 시절이었을 뿐이죠.

브람스는 앞으로 많은 가능성이 열려 있는, 이제 막 출발선 위에 선 음악가였습니다. 그는 자유롭게 흐르는 슈만의 음악과 서사와 감정의 흐름을 긴 호흡으로 연결시키는 바그너의 음악 모두를 좋아했으며 새로운 방식으로 낭만의 창을 열 수도 있었습니다. 그러나 브람스에 대한 슈만의 공개적 기대는 여러 가능성을 갖고 있던 브람스를 한 방향으로 가도록 만들어버렸지요. 결국 브람스는 독일 전통을 이어받은 교향곡을 완성해야 한다는 과업을 떠안게 됩니다.

베토벤 교향곡을 이어간다는 부담감은 브람스가 쉽사리 교향곡을 완성하지 못하게 했습니다. '새로운 길'이 나온 지 23년이 지나서야 브람스는 첫 번째 교향곡 1번을 세상에 내놓습니다. 작곡을 시작하고부터 무려 21년이라는 시간이 걸렸지요. 그리고 그 숙고의 세월 동안 과대 평가되었다며 자신을 비웃고 비아냥대는 일부 호사가들의 공격에 시달려야만 했습니다.

쓸데없는 상상이지만 당시 슈만이 청년 브람스를 그렇게까지 치켜세우지 않았다면 어땠을까요? 그랬다면 우리는 지금 브람스의 아홉 개 교향곡을 듣고 있을지도 모릅니다. 브람스는 첫 교향곡에 20년이 넘는 시간을 써버렸고 결국 네 개의 교향곡밖에 쓰지 못했습니다. 그래서 브람스에게 부담감을 떠넘긴 슈만이 야속하게 느껴집니다.

아무튼 오랜 진통 끝에 탄생한 독일 계보를 잇는 브람스 교향곡 1번에 대한 평가는 다행히도 성공적이었습니다. 베토벤의 경향이 보이며 혁신적이지 않다는 의견도 일부 있었습니다. 하지만 당대 최고의 음악

비평가 에두아르트 한슬리크와 지휘자 한스 폰 뷜로의 극찬을 받으며 브람스는 이제 바그너와 어깨를 나란히 하는 음악가로 올라서게 되었습니다.

이 교향곡을 듣고 한스 폰 뷜로는 "우리는 드디어 제10번 교향곡을 얻었다."라고 말했지요. 이 말은 물론 베토벤 교향곡을 잇는 수준 높은 교향곡이라는 뜻이었을 겁니다. 하지만 브람스 교향곡 1번은 〈어둠에서 광명으로〉라는 베토벤 교향곡이 모토로 사용되었고, 4악장에서는 베토벤 9번 교향곡 〈환희의 송가〉와 흡사한 선율이 들리기에 베토벤의 영향을 언급한 것일 수도 있습니다.

1번 교향곡은 독일 교향곡의 정통성 확보가 목표였기 때문에 이후 작곡되는 교향곡들에 비교해 낭만적 감성은 다소 부족합니다. 그러나 브람스의 교향곡들은 베토벤의 계보를 이었다는 당시 음악가들의 칭찬에 걸맞게 곡의 에너지가 대단합니다. 확실히 브람스 이전의 작곡가들에 비해 밀도 있는 사운드를 만들며 그것으로 에너지를 키우고 또 폭발시키면서도 음악을 통한 감정 표현은 자유롭습니다.

그는 당시 낭만주의 음악들과는 다르게 탄탄한 고전의 형식 안에 본인의 낭만적 선율을 접목시켜 세련되고 응집력 넘치는 브람스 타입의 교향곡을 만들어내는 데 성공했습니다. 그리고 결국 후기 낭만 시대의 중심에 서게 됩니다. 교향곡 1번의 성공으로 다소 홀가분해져서인지 교향곡 2번과 3번에서는 고전적 성향보다 서사적이고 서정적인 낭만적 감성이 더 짙게 뿜어져 나옵니다. 더불어 브람스의 주특기인 북독일의 어둡고 쓸쓸한 우수를 제대로 감상할 수 있습니다.

전혀 다른 접근, 독일 서치라이트 vs. 프랑스 샹들리에

독일 교향곡의 계보를 잇는 곡인 만큼 브람스 교향곡 1번의 명연주 중에는 독일 지휘자와 독일계 오케스트라의 연주들이 유독 많습니다. 특히 팀파니(북의 한 종류) 소리와 함께 긴장감을 조성하며 시작하는 1악장은 사방의 에너지들을 한곳으로 응집시키고 그것을 폭발 직전의 상태까지 몰아가는 엄청난 힘이 느껴지는 곡입니다. 이런 특성상 일사불란한 응집력을 가진 독일계 오케스트라가 잘 연주할 수밖에 없어 보입니다.

그래서인지 소문난 명반들은 유독 베를린 필하모닉의 연주에서 많이 찾아볼 수 있습니다. 빌헬름 푸르트벵글러(1952년 녹음), 오이겐 요훔(1953년 녹음), 헤르베르트 폰 카라얀(1987년 녹음)의 지휘도 소문난 명연이지만 1959년 녹음된 카를 뵘 지휘의 베를린 필하모닉 연주는 단연코 최고의 에너지 응집력과 선율의 힘을 보여줍니다.

브람스의 교향곡은 특히 모든 파트의 악기 소리들의 화음과 볼륨이 제대로 컨트롤되지 않으면 이상하게 들릴 뿐 아니라 전체의 조화가 틀어지는 특성이 있습니다. 이런 이유로 그냥 웬만한 수준의 오케스트라가 연주하면 맥 빠진 연주가 되고 맙니다. 베를린 필하모닉은 세계에서 가장 정확한 음정과 박자를 가진 악단이라고 불리는 만큼 악단의 일사불란한 움직임을 통해 응집력을 만들어내야 하는 브람스의 음악과 찰떡궁합일 수밖에 없습니다.

카를 뵘이 지휘하는 베를린 필하모닉의 연주는 밤하늘의 서치라이트처럼 강렬한 한 줄기의 빛과 같습니다. 베토벤 교향곡 9번에서 하나

카를 뵘(지휘), 베를린 필하모닉, 1959년 10월 녹음

샤를 뮌슈(지휘), 파리 오케스트라, 1968년 1월 녹음

의 대열로 '환희'를 향해 달려갔듯이 카를 뵘은 브람스 교향곡 1번에서는 하나의 대열로 '승리'라는 목적지를 향해 총력을 기울여 달려갑니다. 카를 뵘뿐 아니라 대부분의 독일 지휘자들과 독일 악단의 연주는 에너지를 통일감 있게 한곳으로 모아서 전달하지요. 덕분에 한줄기의 강력한 에너지가 느껴집니다.

베를린 필하모닉을 비롯한 독일 악단들이 연주한 좋은 음반들과 전혀 다른 결로 놀라운 연주를 보여준 브람스 교향곡 1번 음반이 있습니다. 그것은 놀랍게도 프랑스 지휘자 샤를 뮌슈와 프랑스 악단인 파리 오케스트라의 1968년 연주입니다. 프랑스 악단은 일반적으로 독일 작곡가의 음악을 잘 연주하지 못한다는 평이 있기에 이 음반은 더욱 놀랍습니다.

프랑스 오케스트라의 성향은 독일 오케스트라와는 완전히 다릅니다. 오케스트라는 연주 시작 전에 오보에의 '라' 음 소리에 맞춰 조율을 하는데 프랑스 악단의 조율 음 소리는 독일 악단과 비교하면 중구난방처럼 들립니다. 독일인들은 프랑스 악단의 정교하지 못함을 지적하겠지만, 풍성하고 자연스러운 소리를 추구하는 프랑스 사람들은 균일하게 통일된 소리를 내는 것을 오히려 촌스럽다고 생각합니다. 프랑스인들의 이러한 성향 때문에 논리적 전개와 통일된 사운드를 추구하는 독일 음악과 프랑스 악단의 연주는 잘 어울리지는 않는다는 인식이 생겼습니다.

그럼 샤를 뮌슈와 파리 오케스트라는 어떻게 이런 반전 드라마를 만들 수 있었던 걸까요? 샤를 뮌슈는 이 곡이 가진 긴장감과 에너지에 대한 이해가 있었기에 그 에너지의 채집과 발산을 프랑스만의 방식으로

풀어나갔습니다.

　1악장을 카를 뵘과 베를린 필하모닉의 연주로 들은 뒤 샤를 뮌슈의 파리 오케스트라 연주를 바로 들어봅시다. 파리 오케스트라는 불과 이 음반 녹음 두 달 전에 출범한 악단으로 아직 다듬어지지 않은 데다 거칠고 투박한 상태였습니다. 뮌슈는 그 거친 개성들은 그대로 놓아둔 채 에너지를 모아서 강렬하게 발산시키며 가장 독일스러운 음악에 프랑스의 정열을 담았습니다. 이 프랑스인들이 주는 브람스의 음악 에너지는 아름답고 따뜻하며 강렬하고 눈부십니다.

　베를린 필하모닉의 연주가 모든 기운을 한곳으로 모아 서치라이트 같은 강력한 불빛을 발산한다면 뮌슈는 하나의 에너지를 만드는 데 관심이 없습니다. 샤를 뮌슈와 파리 오케스트라의 연주는 수십 개의 크고 작은 전구들이 각기 다른 크기와 밝기로 빛을 내고 그것들이 모여 에너지를 발산합니다. 이것은 마치 휘황찬란한 샹들리에를 닮았습니다. 뿜어내는 에너지의 응집된 힘은 파리 오케스트라가 독일의 오케스트라들에 비해 약해 보일 수 있습니다. 그러나 각기 다른 에너지들의 합은 시각적으로는 더 눈부실 뿐 아니라 에너지에도 아름다움이 존재할 수 있음을 보여줍니다. 독일 악단처럼 통일된 음을 만들지는 못하지만 단원 각각의 울부짖음이 큰 에너지가 되어서 나타납니다. 저마다 제각각 살아내야 하는 우리 인생을 닮기도 했고 하늘에 깜빡이는 별들의 모습을 닮기도 했습니다.

　주선율은 슬프게 흐릅니다. 처참하고도 힘든 싸움입니다. 승리의 4악장에서조차 슬픔과 고통으로 몸부림치며 달려갑니다. 뮌슈는 목적지로 가는 과정이 하나의 처절한 몸부림이요, 광기입니다. 곡이 마

지막으로 치달을수록 그가 두 달 전에 파리 오케스트라와 연주 녹음한 〈환상 교향곡〉이 연상됩니다. 그는 이 연주로 결국 인생은 베를리오즈의 〈환상 교향곡〉처럼 하나의 꿈에 불과하다고 말하고 싶은 것일까요? 파리 오케스트라는 독일 고전의 틀로 작곡된 브람스 곡 안에 숨겨진 낭만성을 찾아냅니다. 브람스의 또 다른 가능성을 일깨우기에 음악을 듣는 내내 우리는 감격스러움에 북받치게 됩니다.

음악은 에너지의 파장, 온몸으로 들어야 한다

음악을 단순히 귀에 들어오는 소리로만 듣는다는 것은 음악을 너무 한정적으로 만나는 일입니다. 음악은 파장의 에너지죠. 이 파장 에너지를 귀에 바로 보내는 것은 엄청난 손실이기 때문입니다. 특히 브람스 교향곡 1번처럼 강력한 에너지를 표출하는 음악은 오디오의 볼륨을 높여서 에너지의 양을 극대화해 온몸으로 들어야만 곡이 가진 진짜 모습을 볼 수 있습니다.

정말로 음악을 제대로 감상하고 싶다면 오디오 스피커에서 나오는 음악의 파장을 온몸으로 다 느껴보세요. 사실 우리가 입고 있는 두꺼운 옷들도 음악감상에 방해가 됩니다. 최대한 옷을 가볍게 입고 음악을 들어봅시다. 우리 몸의 모든 세포는 물론이고 피부에 있는 털들까지 음악의 파장 에너지를 느낍니다. 그리고 가급적 모든 감각 기관들을 동원해 음악과 교감하려 한다면 같은 음악도 과거와는 완전히 다르게 들릴 겁니다. 음악의 음계는 자연의 진동수의 비례에서 왔고 이는

우주 만물의 비례와도 통합니다. 결국 음악감상이라는 것은 우주 에너지와 소우주라 불리는 우리 신체와의 교감입니다. 우주 저 깊은 곳에서 온 우리는 음악을 통해 우주의 먼 고향을 느끼고 있는 것인지도 모릅니다.

비교해서 들어봅시다.
브람스 교향곡 1번

 ▶
카를 뵘(지휘), 베를린 필하모닉, 1959년 10월 녹음

 ▶
샤를 뮌슈(지휘), 파리 오케스트라, 1968년 1월 녹음

아시케나지 VS 아시케나지

라흐마니노프 피아노 협주곡 2번

클래식 음악의 가장 큰 매력은 한 곡을 여러 연주가들의 연주로 감상하며 그 곡이 갖고 있는 다양한 특성을 바라보는 데 있습니다. 그런데 가끔씩 같은 연주가가 관점을 달리해 성격이 다른 연주를 보여주기도 합니다. 소련의 피아니스트 블라디미르 아시케나지는 라흐마니노프 피아노 협주곡 2번 음반을 세 번 녹음했습니다. 그런데 소련의 연주가였을 때 연주했던 음악 해석과 그 뒤 서방으로 망명하고 나서의 음악 해석은 완전히 달랐습니다. 그의 연주는 모두 엄청난 호연이며 연주가의 상황과 시점의 변화로 달라진 연주들을 비교 감상하는 것은 매우 흥미로운 일입니다.

차이콥스키(1840년생)와 한 세대 뒤인 33년 후 태어난 라흐마니노프(1873년생)의 음악은 러시아 정서를 기반으로 한다는 것 이외에도 많은 공통점을 갖고 있습니다.

첫째, 후기 낭만음악의 주류였던 서사적 풍조를 따르지 않고, 순수 음악을 추구하면서 추상적 서사를 음악의 기조로 삼았습니다. 추상적 서사란 실제로 어떤 줄거리가 있는 것은 아니며 선율의 전개로 음악을 전반적으로 이끌고 나가는 것을 말합니다.

둘째, 길고 유려한 프레이징을 사용하면서 그 안에 서유럽 음악과 차별화된 러시아 정서를 그려냈습니다. 여기서 프레이징은 하나로 쭉 이어져서 연주되는 선율의 범위를 의미합니다.

러시아 정서를 이해해야 더 잘 들리는 라흐마니노프

그럼 러시아 정서는 어떤 것일까요? 매체에서 많이 사용하는 말이지만 정작 정의를 제대로 말한 곳은 없습니다. 러시아 정서를 말하기 전 먼저 슬라브 정서에 대해 말해야 할 것 같습니다. 러시아 정서가 슬라브 정서의 한 분파이기 때문입니다. 슬라브족 Slavs은 슬라브어파의 언어를 사용하는 유럽의 종족 집단을 가리키는 말로 동슬라브족(러시아인, 우크라이나인, 벨라루스인), 서슬라브족(폴란드인, 체코인, 슬로바키아인 등), 남슬라브족(세르비아인, 크로아티아인, 슬로베니아인, 마케도니아인 등)으로 나누어집니다. 슬라브라는 단어는 원시 슬라브어인 'slovo'에서 유래되었는데 slovo는 언어를 지칭하는 말이지요. 아마도 말이 통하면 동

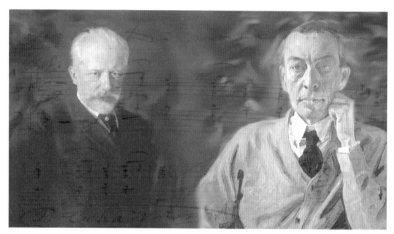

차이콥스키와 라흐마니노프
출처 : WFMT

족이라고 생각했던 시절에 만들어진 단어로 보입니다.

9세기경 슬라브족은 게르만족인 신성로마제국에 정복당했으며 슬라브인들은 정복자들에게 노예로 자주 팔렸습니다. 노예를 가리키는 고대 프랑스 단어 'esclave'와 영어 'slave'는 슬라브 민족을 뜻하는 중세 라틴어 'sclava'에서 왔습니다. 러시아 제국의 시조인 모스크바 대공국(13세기)이 생기기 전인 9세기 말 지금의 우크라이나 지역에 동슬라브인들로 구성된 키이우 공국이 생겼습니다.

그러나 게르만족(북게르만의 노드르족 포함)의 슬라브인들에 대한 약탈은 그치지 않았습니다. 당시 게르만족은 슬라브 종교를 믿었던 슬라브인들을 미개하다고 생각했기 때문입니다. 키이우(키예프) 공국은 다른 정치적 이유도 있었겠지만 국민들을 지키기 위해서 10세기 말 서둘러 기독교를 국교로 선포합니다. 같은 신의 백성이 되어서 유럽의 기독교 국가들에서 슬라브인들을 더 이상 노예로 잡아가지 못하게 말입

니다. 이러한 서글픈 슬라브족의 역사는 우리나라 사람들이 가진 한(恨)의 감성과 닮아 있으며, 그들의 민족 성향이 됩니다.

러시아 감성에 센티멘털리즘을 더하다

러시아 감성은 슬라브 감성과 같이 출발했으나 러시아 특유의 정서가 더해졌지요. 유럽 대륙 최북단에 끝없이 펼쳐진 러시아의 대평원은 매우 넓으나 가장 추운 지역입니다. 땅도 척박해 농작물이 잘 자라지도 않습니다. 그러한 땅에서 고초와 노력으로 수확한 작물들을 귀족들에게 수탈당하며 러시아 농민들은 오랜 세월 동안 혹독한 삶을 감내했고 인고의 세월을 살아왔습니다. 러시아 민요를 통해 이러한 러시아 정서를 살펴볼 수 있지요. 이들 민요에는 거칠고 황량한 땅에서 삶을 끈질기게 이어온 농민들의 역사가 들어 있기에 무겁고 거칠고 구슬프며 먹먹하지만 이를 넘어선 담대함이 함께 들어 있습니다. 그래서 러시아 정서를 단순히 우울한 서정이라고 단정 지어서는 안 됩니다. 인고의 삶을 이어온 북슬라브인(러시아인)의 강인하고 끈끈한 생명력과 드넓은 대자연의 아름다움이 같이 들어 있기 때문입니다.

러시아 정서(서정)에는 아이러니가 있습니다. 러시아 국민(농민) 감성을 대변했던 문학가나 음악가의 대부분이 귀족 출신이거나 중산층 이상이라는 점입니다. 그러다 보니 이들이 표현하는 러시아 서정에는 권태로운 귀족들의 삶도 같이 투영되어 데카당스의 느낌이 나타나기도 합니다. 두 작곡가는 이러한 러시아 정서를 같이 사용했지만 라흐

마니노프는 차이콥스키보다 세련된 기법으로 음악을 만들어냅니다. 차이콥스키가 우울한 서정과 열정의 에너지가 가득한 음악을 만들었다면 라흐마니노프는 보다 길어진 프레이징을 만들고 감미로운 선율과 화려한 화성들의 흐름으로 이지적이며 현대적인 음악 어법을 보여줍니다. 무엇보다 라흐마니노프는 18세기 후반 서구에서 유행했던 문예사조인 센티멘털리즘 정서를 음악에 포함시키며 러시아를 넘어 인터내셔널한 감성의 음악을 만들었습니다.

𝄢 센티멘털리즘sentimentalism

18세기 후반 서구 교양 사회를 풍미했던 심적 경향 또는 문예사조로, 어떤 상황에 대해 지나친 감정을 보이거나 비애 등의 감정에 빠져서 헤어나오지 못하는 상태를 일컫는 말입니다. 1774년 발표된 괴테의 소설 《젊은 베르테르의 슬픔》이 이러한 경향에 영향을 받은 작품입니다.

라흐마니노프는 귀족 출신으로 네 살에 피아노를 배우기 시작했고 아홉 살에 페테르부르크 음악원에 입학하고 10대 때부터 작곡을 했다고 합니다. 열일곱 살에 피아노 협주곡 1번의 2, 3악장을 이틀 반 만에 완성했다는 이야기는 그가 일찍부터 작곡에 얼마나 큰 재능을 보였는지 알 수 있는 대목입니다.

스물네 살에 이르러 1년 동안 공들여 작곡했던 교향곡 1번을 발표했으나 초연은 재앙에 가까운 실패로 끝났습니다. 평론가에게서 심한

혹평을 들은 라흐마니노프는 신경 쇠약과 우울증에 시달리며 3년간 아무것도 작곡하지 못했습니다. 러시아 5인조 작곡가 중 한 사람인 세자르 큐이는 《성경》 내용을 인용하며 "애굽(이집트)의 10가지 재앙과 같다."는 말까지 했다고 합니다.

라흐마니노프의 우울증은 프로이트의 제자이며 정신과 의사인 니콜라이 달Nikolai Dahl 박사를 만나 치료를 받으면서 호전됩니다.

니콜라이 달 박사는 라흐마니노프에게 3개월 동안 "당신은 곧 새로운 곡을 쓸 겁니다. 그리고 그 곡은 큰 성공을 거둘 겁니다."라는 말을 반복해서 들려주고 라흐마니노프 본인도 계속 읊조리게 했습니다. 이러한 달 박사의 '자기 암시' 치료는 라흐마니노프에게 자신감을 되찾아주었고 덕분에 새로운 곡을 쓰기 시작합니다. 바로 이 곡이 언젠가부터 한국인들이 좋아하는 클래식 음악 톱5에 항상 들어가는 라흐마니노프의 피아노 협주곡 2번입니다.

1악장의 서두는 멀리서 들려오는 종소리 같은 음으로 시작한 피아노가 점점 무겁고 어두운 톤으로 변해가며 불안정한 감정을 증폭시킵니다. 곧바로 오케스트라의 거대한 파도 같은 선율이 피아노 선율을 덮치고 이후 묘한 긴장감과 불안함에서 나오는 애절한 선율은 우리를 아프게 하면서 동시에 감미로움을 선사합니다. 평온과 고뇌, 절망과 희망이라는 상반된 감정이 교차하며 꿈속을 거니는 듯한 느낌을 떠오르게 하는 2악장은 한없이 비현실적입니다.

이 곡은 1945년 〈밀회〉Brief Encounter라는 영화에 사용되며 대중에게 널리 알려졌지요. 이 곡이 가진 불안함과 달콤함의 이중적 감성이 비밀스런 밀회의 뉘앙스와 충분히 잘 어울립니다.

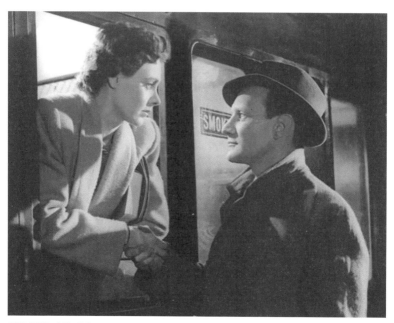

영화 〈밀회〉의 한 장면
출처 : Network Rail

이 곡에 대한 추천 연주는 매우 까다로운 기준으로 정해야 합니다. 먼저 러시아 정서를 이해하지 못하면 그 감성이 음악으로 표출되지 않지요. 또한 불안함이 흐르는 가운데 이와 상반되는 긍정적인 감정들이 동시에 나오는 이중성이 잘 표현되어야 합니다.

아시케나지의 정서 변화에 따라 달라진 곡 해석

기라성 같은 피아니스트들이 음반을 발매했지만 제가 추천하고 싶은 음반은 블라디미르 아시케나지밖에 떠오르지 않네요. 아시케나지는

라흐마니노프 피아노 협주곡 2번을 세 번 녹음했습니다.

첫 번째 녹음은 키릴 콘드라신 지휘의 모스크바 필하모닉 연주이며 두 번째는 앙드레 프레빈과 협연한 런던 심포니의 연주입니다. 아시케나지와 아시케나지가 경합하는 전에 없던 상황의 관전 포인트는 오케스트라와의 시너지, 그리고 피아니스트 본인의 '곡 해석이 어떻게 변화했는가'입니다.

자, 그럼 아시케나지의 두 연주를 비교해보겠습니다. 아시케나지는 1937년 소련에서 태어난 피아니스트입니다. 열여덟 살인 1955년에 쇼팽 콩쿠르 2등을 시작으로 1956년 퀸 엘리자베스 콩쿠르와 1962년 차이콥스키 콩쿠르에서 우승했습니다. 1963년 아이슬란드 피아니스

블라디미르 아시케나지(피아노), 키릴 콘드라신(지휘), 모스크바 필하모닉,
1963년 9월 녹음

트와 결혼한 후에는 연주회와 녹음을 핑계로 영국에 눌러앉아 소련으로 돌아가지 않았죠. 그리고 1969년에 부인의 나라인 아이슬란드로 공식적인 망명을 선언합니다.

추천한 두 연주는 곡의 본질인 러시아 정서와 센티멘털리즘을 기본적으로 표현하고 있기에 어느 정도 유사성을 보이지만, 곡의 해석과 감정 표출 방식은 꽤 다릅니다. 이것은 연주자 아시케나지의 심리 상태의 변화 때문이며, 협연 지휘자와 오케스트라의 연주 컬러가 매우 달랐기 때문입니다.

런던에서 모스크바 필하모닉과의 연주를 녹음한 1963년은 아시케나지의 거취가 공식적으로 결정되지 않은 불안정한 시기였어요. 그는

블라디미르 아시케나지(피아노), 앙드레 프레빈(지휘), 런던 심포니,
1970년 10월 녹음

불과 몇 달 전 고국 소련을 완전히 버리고 영국에 거주하기로 결정했지만 아직 공식적으로 말하지 않고 있었습니다. 당시 런던으로 연주하러 온 소련의 동료 음악가들에게 그 사실을 숨기고 있었던 아시케나지의 마음은 상당히 복잡했을 겁니다.

조국을 저버렸다는 마음, 동료들에 대한 미안함, 그러나 지켜야 할 가족에 대한 책임감 등으로 아시케나지는 우울하고 불안한 감정들이 들끓어 오르며 유례없는 격정적 연주를 선보였지요. 그리고 때마침 라흐마니노프를 잘 이해하고 있는 지휘자 키릴 콘드라신을 만나 이 음반은 전설적 명연이 될 수 있었습니다. 콘드라신의 중후하고 다이내믹한 연주는 클라이맥스로 치닫는 중에 과하지 않은 감정의 절제를 통해 음악의 품격이 무엇인지를 보여줍니다.

이러한 라흐마니노프 협주곡 2번을 들려주었던 아시케나지는 그로부터 7년 뒤인 1970년 앙드레 프레빈 지휘의 런던 심포니와 협연하며 또 다른 해석의 라흐마니노프 협주곡 2번을 들려줍니다. 1969년 공식적인 망명 발표 후 아시케나지는 훨씬 편해진 상태에서 녹음에 임하게 됩니다. 당시 아시케나지는 서방에 머무르면서 아이도 낳고 행복한 결혼 생활을 하고 있었기에 정서적으로나 경제적으로나 안정된 시기였습니다.

앞서의 연주에서 불안의 감정이 강조되었다면 프레빈 지휘의 런던 심포니 협연에서는 안정적이며 열정 가득한 연주를 들려줍니다. 런던 심포니의 선율은 초현실적인 상상력이 음악 안에 가득 차 흐릅니다. 아시케나지는 전혀 다른 색채를 지닌 오케스트라 사운드를 만나서 또 다른 러시아 감성을 연주합니다.

아시케나지 피아노 연주는 프레빈 지휘의 판타지가 느껴지는 선율 안에서 자유롭고 감각적인 연주를 선보입니다. 짙은 농도는 아니지만 센슈얼리즘을 탐닉하고 있다고 생각됩니다. 권태로움으로 가득한 2악장에서는 톨스토이의 《안나 카레니나》에 나올 법한 귀족들의 데카당스를 연상시키죠. 이 역시 또 다른 러시아의 얼굴입니다.

시간이 가면서 클래식 연주가들의 민족적 감성은 옅어지고 국제적인 감각은 점점 더 보편화되고 있습니다. 이러한 사실을 감안한다면 앞서 언급한 아시케나지의 두 개의 라흐마니노프 협주곡 같은 연주는 다시 나올 수 없을 듯합니다.

비교해서 들어봅시다.
라흐마니노프 피아노 협주곡 2번

 ▶
블라디미르 아시케나지(피아노), 키릴 콘드라신(지휘), 모스크바 필하모닉, 1963년 9월 녹음

 ▶
블라디미르 아시케나지(피아노), 앙드레 프레빈(지휘), 런던 심포니, 1970년 10월 녹음

낙엽이 뒹굴 때 듣는 제철 음악

라벨 피아노 협주곡 G 장조

음악에서도 제철을 가진 곡들이 있다는 것을 아시는지요? 물론 계절이 딱히 느껴지지 않는 바로크음악이나 관념 음악들이 더 일반적이지요. 그러나 제철 과일이 있듯이 클래식 음악에도 계절적 요소를 품은 곡들이 많습니다. 그 계절의 감성을 확실하게 들려주는 음악들을 가급적 그 계절이 왔을 때 듣는다면 곡의 매력을 흠뻑 느끼게 될 것입니다.

수많은 클래식 음악에는 춥고 덥고, 건조하고 습하고, 맑고 흐리고, 비 내리고 눈 내리는 날씨마다 어울리는 곡들이 있습니다. 그런가 하면 새벽하늘, 초저녁 노을, 보름달 뜬 밤이나 초승달 뜬 밤 혹은 그믐날

밤 같은 하늘빛이 연상되는 곡들도 있습니다. 또 클래식 음악은 시원한 바람, 살을 에는 바람, 건조한 바람 또는 축축한 바람 등 다양한 종류 바람들을 만나게 해주죠. 흙 내음과 풀 향기, 새소리와 벌레 우는 소리 등 자연의 모든 것과 조응하면서 우리에게 다가옵니다.

클래식도 제철 음악이 맛있다

이 모든 상황과 딱 맞게 음악을 들을 수 있다면 그보다 좋을 수는 없겠지만 바쁘게 살아가는 도시인들에게는 불가능한 이야기입니다. 그러나 계절이 바뀌는 시점에 맞추어서 그 시기에 맞는 음악을 찾아 듣는 것은 그리 어렵지 않으리라 생각됩니다. 계절에 맞추어서 그 계절과 관련된 연주를 들으면 음악을 쉽게 이해할 뿐 아니라 곡이 갖고 있는 본질에 한발 더 다가갈 수 있습니다.

예를 들면 생상스의 바이올린 협주곡 3번의 2악장은 프로방스의 뜨거운 태양이 내리쬐는 여름입니다. 라벤더 향이 코를 찌르듯 다가오며 생 폴 드 방스 언덕에서 불어오는 바람이 생생히 느껴집니다. 특히 바이올리니스트 헨릭 셰링과 몬테카를로 국립 가극장 오케스트라의 연주는 이를 더 선명하게 들려줍니다.

베토벤의 교향곡 7번은 원래 계절이 느껴지지 않는 곡입니다. 그러나 1954년의 푸르트벵글러 지휘의 빈 필하모닉의 2악장 연주에서는 수북하게 눈이 쌓여 길은 보이지 않는데 눈바람을 맞으며 묵묵히 걸어가는 거인이 보입니다. 드보르자크의 〈현을 위한 세레나데 op.22〉에

서는 귀뚜라미 우는 가을밤의 정취가 마치 술에 취한 듯 몽롱한 꿈처럼 다가옵니다.

음악에 대한 이러한 느낌들을 주관적 견해라 생각할 수도 있겠지만 많은 이들이 같은 경험을 합니다. 여러분들도 이러한 사실을 믿고 한 번 들어보셨으면 합니다.

클래식 음악 중에는 유독 봄과 가을의 정취가 느껴지는 곡이 많아 보입니다. 그중 봄은 곡의 제목에서도 흔하게 발견되죠. 예술가들이 특히 봄을 좋아하기도 하고, 인생의 봄을 고대하는 마음이 담겨 있는 것도 같습니다.

베토벤 바이올린 소나타 5번 〈봄〉, 슈만의 교향곡 1번 〈봄〉, 멘델스존의 피아노곡 〈무언가 중 봄 노래〉, 드뷔시의 교향 모음곡 〈봄〉, 스트라빈스키의 〈봄의 제전〉, 코플런드의 〈애팔래치아의 봄〉, 요한 슈트라우스 2세의 〈봄의 소리 왈츠〉 등이 곡 제목에 봄이 들어간 대표적 음악들입니다. 그러나 이렇게 계절을 정확히 명시한 곡만 계절을 느끼게 하는 것은 아닙니다. 계절에 대한 언급이 없는데도 계절이 확연히 느껴지는 음악들이 있습니다.

서늘한 가을의 기운과 잘 어울리는 곡들로는 앞서 말한 드보르자크의 〈현을 위한 세레나데 op.22〉 이외에 늦가을 비에 젖은 단풍의 정취가 느껴지는 브람스의 교향곡 3번과 클라리넷 5중주를 꼽을 수 있습니다. 그런가 하면 아련한 지난 가을의 기억을 떠오르게 하는 차이콥스키 현악 6중주 〈플로렌스의 추억〉, 가을이 되면서 갑자기 심란해진 마음속을 보여주는 것 같은 라흐마니노프의 교향곡 2번 등이 있습니다.

그러나 연주가들에 따라 곡을 전혀 다르게 해석하기도 합니다. 그래

서 앞서 언급한 곡들이 반드시 그 계절과 연결되지 않을 수도 있습니다. 혹시 가을이 들리지 않는다면 실망하지 마시고 다른 연주를 찾아 들으면 됩니다.

가을이 떠나기 전 즐겨야 할 라벨 피아노 협주곡 G장조

길바닥에 낙엽이 굴러다니는 가을의 정취와 너무나 잘 어울리는 제철 음악을 소개해볼게요. 프랑스 작곡가 모리스 라벨이 1832년 쉰일곱의 나이에 발표한 피아노 협주곡 G장조입니다.

일반적인 협주곡처럼 3악장으로 이루어져 있고 특히 2악장이 감미롭고 애잔한 선율로 유명하며 짙은 가을의 냄새를 물씬 풍기는 곡입니다. 아르헤리치의 피아노와 아바도 지휘의 런던 심포니 연주(1984년 녹음)는 우수에 찬 가을 정취를 시각적으로 잘 보여줍니다. 특히 후반부에서는 신비로운 피아노 사운드로 쏟아지는 가을 햇살을 눈앞에 선하게 펼쳐줍니다. 커다란 낙엽들이 아스팔트 위를 뒹굴 때 드라이브를 하게 된다면 차 안에서 반드시 한번쯤 라벨 피아노 협주곡 2악장을 들어보시길 권합니다. 눈앞에 펼쳐지는 가을 풍경에 음악이 더해지며 더없이 시린 가을이 가슴속으로 파고들 겁니다. 그리고 2악장의 중간 피아노 선율 속에는 에릭 사티의 〈짐노페디〉(1888년 작곡)를 연상시키는 멜로디가 살짝 스쳐 지나가며 곡의 재미를 더합니다.

2악장에 비해 현대적 감각이 반영된 1악장과 3악장은 초심자들에게는 시끄럽고 어수선하게 들릴 수 있습니다. 그러나 잘 들어보면 흥

겁고 화려한 재즈의 리듬이 타악기들을 타고 흐르죠. 피아노 또한 중간중간 타악기로 사용되는 등 현대적이고 흥미로운 소리들이 넘쳐납니다.

라벨은 곡을 작곡하기 바로 전인 1928년에 미국을 방문했는데 거기서 재즈와 클래식을 결합한 음악인 〈랩소디 인 블루〉(1924년)를 작곡한 조지 거슈윈을 만났습니다. 그래서 이 곡의 1악장에는 〈랩소디 인 블루〉의 재즈 선율이 가득합니다. 거기에 프랑스 인상주의 대표곡인 드뷔시의 〈목신의 오후에의 전주곡〉(1894)을 연상시키는 선율이 자유롭게 뒤섞인 떠들썩하고 다채로운 사운드는 당시 각 나라의 과학, 문화, 예술을 한자리에 모으며 세계 교류의 장이 되었던 만국 박람회를

마르타 아르헤리치(피아노), 클라우디오 아바도(지휘), 런던 심포니 오케스트라,
1984년 2월 녹음

연상시킵니다.

　라벨의 피아노 협주곡에서 또 들어보아야 할 연주를 짧게 두 개 더 소개합니다. 아르헤리치의 연주가 시각적이며 낭만적인 가을이 느껴진다면, 거장 미켈란젤리의 연주에서는 고독한 중년 남자의 쓸쓸함이 압권입니다. 인생의 무게만큼 무겁고도 힘든 가을이 우리를 붙잡습니다. 녹음 음질은 좋지 않으나 감정을 전달하는 데는 아무런 문제가 되지 않습니다.

　피아니스트 크리스티안 치메르만과 현대 작곡가 겸 지휘자 피에르 불레즈가 지휘하는 클리블랜드 오케스트라의 연주는 피아니스트보다 지휘자 불레즈가 음악을 이끌어나갑니다. 다른 연주들에 비해 가장 무심하며 무표정하게 보입니다. 그러나 절제되고 증류된 슬픔을 담고 있기에 음악이 진행되는 동안에는 감정의 동요가 일어나지 않지만 막상 연주가 끝나고 나면 막혀 있던 감정들이 봇물 터지듯 흘러나오게 만듭

아르투로 베네데티 미켈란젤리(피아노),
에토레 그라시스(지휘), 필하모니아 오케스트라,
1957년 3월 녹음

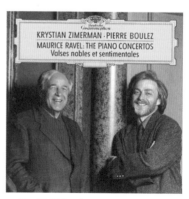

크리스티안 치메르만(피아노), 피에르 불레즈(지휘), 클리블랜드 오케스트라,
1994년 11월 녹음

니다. 이 한 박자 느린 슬픔도 만만치 않습니다.

　지금 어떤 계절인가요? 만일 가을이 깊어지고 있다면 겨울이 오기 전 서둘러 라벨의 피아노 협주곡 G장조를 만나보시기 바랍니다.

비교해서 들어봅시다.
라벨 피아노 협주곡 2악장(Adagio assai)

▶
마르타 아르헤리치(피아노), 클라우디오 아바도(지휘), 런던 심포니, 1984년 2월 녹음

▶
아르투로 베네데티 미켈란젤리(피아노), 에토레 그라시스(지휘), 필하모니아 오케스트라, 1957년 3월 녹음

▶
크리스티안 치메르만(피아노), 피에르 불레즈(지휘), 클리블랜드 오케스트라, 1994년 11월 녹음

클래식을
그림처럼 보다

진짜 달빛이 보고 싶어?
안톤 발터 피아노

베토벤 피아노 소나타 14번 〈월광〉

베토벤이 살았던 19세기 초반은 피아노가 급속도로 발전하던 시기였습니다. 피아노의 발달은 베토벤의 소나타들을 발전시키는 데 큰 역할을 했지요. 피아노가 튼튼해지고 소리가 단단해질수록 그의 곡 스케일은 커지고 구조도 복잡해집니다. 베토벤이 사용한 1803년 에라르 피아노와 1818년 브로드우드 피아노는 그의 작곡 발전에 기폭제가 되었습니다. 반면 베토벤 초기 섬세하면서 부드러운 소리를 가진 안톤 발터 피아노 시절에는 그 음색과 어울리는 곡들을 작곡했습니다. 〈월광〉 소나타도 그중 하나입니다.

피아노가 악기의 왕으로 자리매김을 하는 데 큰 역할을 한 작곡가를 꼽으라면 먼저 모차르트와 베토벤 그리고 이후 세대인 리스트, 쇼팽, 슈만, 브람스 등 피아니스트 겸 작곡가들을 들 수 있습니다. 그러나 가장 중요한 한 사람만을 꼽는다면 피아노가 가장 발달하던 시기에 살았던 베토벤입니다.

베토벤이 1792년 스물두 살의 나이로 비엔나에 입성했을 당시에는 아직 작곡가로서 이름이 알려지기 전이었습니다. 베토벤을 비엔나에서 유명인사로 만들어준 것은 귀족들의 살롱에서 보여준 그의 즉흥 피아노 연주 실력이었지요. 피아니스트로 명성을 떨쳤던 만큼 베토벤이 작곡가로 출발하며 처음 출판한 작품은 피아노 연주곡입니다. 작품번호 1번은 세 곡의 피아노 3중주곡이고 작품번호 2번은 세 곡의 피아노 소나타였습니다.

피아노는 언제부터 인기가 있었나?

1779년에는 오스트리아 빈 지역에서 활동하는 피아노 교사만 300명이 넘었다는 기록이 있습니다. 1800년 음악 잡지인 《일반음악신문》에는 "모든 사람들이 피아노를 치고 모든 사람들이 음악을 배운다."라는 기사가 실리기도 했지요. 부르주아 중산층이 자신의 부를 과시하기 위해 피아노를 집에 들여놓기 시작했고, 피아노 연주는 귀부인들의 교양을 가늠하는 척도로 여겨지기 시작했습니다.

베토벤이 사용했던 피아노 이야기

베토벤이 비엔나로 옮겨온 후 확실하게 사용했다고 알려진 피아노는 네 종류입니다.

비엔나에서 가장 먼저 사용한 피아노는 안톤 발터Anton Walter 피아노로 섬세하고 부드러운 음색이 특징입니다. 피아노 소나타 20번까지의 작곡은 안톤 발터 피아노로 했으며, 이들 곡에서는 유독 섬세한 감정 표현이 많아 보입니다. 여러분들이 잘 아는 피아노 소나타 8번 〈비창〉과 14번 〈월광〉이 바로 안톤 발터로 작곡되었습니다.

그다음 베토벤이 사용한 피아노는 1803년 서른세 살 때 프랑스 에라르Erard 사에서 증정받은 최신형 피아노입니다. 기존의 피아노보다 큰 음량과 풍부한 표현력을 만들어낼 수 있었다고 합니다. 에라르 피아노로 베토벤은 훨씬 다이내믹한 피아노 소나타를 작곡할 수 있게 되었습니다. 베토벤은 에라르 피아노를 받고 어찌나 기뻤는지 피아노 건반을 내려치는 '쿵쾅쾅쾅' 소리로 피아노 소나타를 만들었을 정도였지요. 이 곡이 바로 소나타 21번 〈발트슈타인〉입니다. 이 소나타를 들으면 피아노를 선물받고 신이 난 베토벤이 피아노 건반을 마구 두드리는 장면이 떠오릅니다.

안타깝게도 얼마 안 돼서 에라르 피아노는 격렬한 감정 표현을 위해 마구 내려치는 베토벤의 연주를 견디지 못하고 고장이 납니다. 특히 23번 〈열정〉 소나타처럼 한꺼번에 많은 음표를 강하게 쳐야 하는 곡을 많이 연주하자 이 불쌍한 피아노는 과도한 장력을 이기지 못해 틀어지고 휘어져서 자주 수리를 받아야 했습니다.

베토벤은 자신의 곡을 견뎌낼 수 있는 맷집 좋은 피아노를 원하고 있었죠. 그러던 중 1818년 영국 브로드우드Broadwood 사가 당시 가장 명성 있는 작곡가 베토벤을 위해 여섯 옥타브가 넘는 건반을 가진, 울림도 길고 음량도 큰 최첨단 피아노를 증정합니다. 튼튼하면서 음량도 커진 최신 피아노를 만난 베토벤은 드디어 화려한 기술이 가득하면서도 커다란 스케일을 가진 소나타 29번 〈함머클라비어〉를 만듭니다.

또한 기존의 피아노보다 깊은 소리를 가졌던 브로드우드 피아노는 베토벤의 깊은 내면세계를 표현하는 것이 가능하게 했습니다. 그렇게 베토벤의 마지막 피아노 소나타 세 곡으로 불리는 30번, 31번, 32번이 세상에 나오게 되었습니다.

베토벤이 소장했던 에라르 피아노는 현재 린츠 박물관에 보관되어 있고 브로드우드 피아노는 부다페스트의 헝가리국립박물관에 보관되어 있습니다. 독일 본의 베토벤 생가, 베토벤하우스에는 소리를 거의 듣지 못했던 말년(1826년)에 청각장애를 고려해 제작되었던 그라프Conrad Graf의 피아노가 전시되어 있습니다. 지금은 청각 보조장치를 제거하고 일반 피아노로 전시 중입니다

요즘 피아노와는 다른 소리를 갖고 있었던 초기의 피아노들을 '포르테피아노'라 부릅니다. 그럼 베토벤 당시 포르테피아노의 소리는 어떠했을까요? 그리고 베토벤이 사용했던 피아노들의 소리는 어떻게 달랐을까요? 사실 피아노의 전체 이름은 피아노포르테입니다. 지금은 줄여서 피아노라 부르는 것이죠. 피아노는 '약하게', 포르테는 '강하게'라는 뜻으로 강약조절이 되는 악기라는 의미를 담고 있습니다. 피아노의 전신인 건반악기 하프시코드는 강약조절이 잘 안 되었습니다.

베토벤이 사용한 에라르 피아노(1803), 린츠 박물관
출처 : Pianist Magazine

베토벤이 사용한 브로드우드 피아노(1817), 부다페스트 헝가리국립박물관
출처 : David Crombie's World Piano News

이탈리아어로는 쳄발로cembalo, 프랑스어로는 클라브생clavecin으로 불렸던 악기입니다. 피아노를 닮았으나 피아노가 햄머로 현을 때려서 소리를 내는 구조라면 하프시코드는 건반을 누르면 잭jack이라 불리는 장치가 올라가면서 현을 뜯는 구조로 된 악기입니다. 이러한 악기의 소리 특성으로 인해 하프harp와 코드chord(두 개 이상의 음이 동시에 울려서 나는 소리)가 합쳐져 악기 이름이 되었습니다.

당시의 소리를 재현해 이런 궁금증을 바로 해결해주는 베토벤 소나타 연주가 존재합니다. 프리드리히 굴다, 외르크 데무스와 함께 비엔나의 삼총사로 불린 피아니스트 파울 바두라-스코다가 베토벤 시대에 제작된 오리지널 포르테피아노들을 가지고 1978년부터 10여 년에 걸쳐 베토벤 피아노 소나타 전집을 완성시킵니다.

이러한 연주를 하려면 먼저 상태가 매우 좋은 포르테피아노를 찾아내야 합니다. 막상 찾았다 하더라도 연주를 하고 나면 악기의 상태가 나빠지기 때문에 포르테피아노를 소장한 사람들이 빌려주기를 꺼립니다. 그래서 통상적으로 그 시대의 피아노를 복제하는 식으로 복원해서 연주합니다. 그러나 바두라-스코다는 오리지널 포르테피아노들로 연주하기 위해 자신이 악기들을 찾아내고 직접 이들을 구매하면서 베토벤 소나타 전집을 완성시키는 집념을 보여주었습니다.

아무튼 바두라-스코다는 32곡의 베토벤 소나타를 연주할 때 작곡

당시와 같은 소리를 재현하고자 1790년에서 1824년까지 피아노 7대를 사용합니다. 이 중에는 베토벤이 소장했던 피아노 브랜드 안톤 발터, 브로드우드, 그라프 등도 포함되어 있습니다.

베토벤 소나타 14번은 왜 '달빛'에 갇혔을까?

이 소나타 전집은 저에게 여러 가지 사실을 깨닫게 해주었는데, 그중 가장 놀라운 것은 소나타 14번 〈월광〉이었습니다. 소나타 14번에 붙은 '월광'이라는 부제는 베토벤이 직접 붙인 것은 아닙니다. 이 제목은

베토벤 피아노 소나타 전집, 파울 바두라-스코다(포르테피아노),
1978년~1989년 녹음

독일의 시인이자 음악 평론가인 렐스타브Ludwig Rellstab가 베토벤이 죽은 뒤인 1832년, 1악장에 대해 "달빛이 비치는 루체른호수 위에 떠 있는 조각배 같다."라고 평하며 널리 퍼지게 되었습니다.

그러나 곡의 제목이 아무리 〈월광〉이라 불려지더라도, 연주가들은 베토벤이 언급하지 않은 '달빛'이나 '일렁이는 호수 위의 조각배'라는 단어에는 일말의 관심도 갖지 않습니다. 오직 베토벤이 곡 앞에 직접 적어놓은 'quasi una fantasia'(환상곡 풍으로)라는 글귀에 집중해 연주하게 마련입니다.

저 역시 곡의 확장성을 차단시키는 〈월광〉이라는 제목에 대해 거부감을 갖고 있었으며 수많은 연주들을 들어보았어도 진짜 달빛이 느껴지는 연주는 없었습니다. 물론 오래된 음반들 중에는 1962년 녹음된 아르투르 루빈스타인처럼 달의 이미지를 보여주는 연주가 있기는 합니다. 그러나 이 연주도 달빛이 연상되기보다는 밝은 달이 떠 있는 늦은 밤, 집으로 돌아가고 있는 나그네의 서사를 들려주는 달달하면서 듣기 편안한 연주라 하겠습니다.

안톤 발터로 연주하는 바두라-스코다의 월광, 진짜 달빛이 흐른다

'달빛이 비치는 호수'를 언급한 렐스타브의 음악적 안목에 대해 한참 의심하고 있을 무렵 파울 바두라-스코다가 연주하는 〈월광〉(1988년 녹음)을 듣게 됩니다. 분명 포르테피아노인데 지금까지 들었던 것과는

전혀 다른 소리를 내고 있었습니다. 소리는 부드럽고 투명했으며 놀랍게도 창문 안으로 쏟아져 들어오는 달빛이 보이는 것이 아니겠습니까? 깜짝 놀라 악기를 확인해보니 베토벤이 작곡할 때 사용했던 것과 같은 제품인 안톤 발터(c.1790, 물론 베토벤이 직접 사용한 것은 아님) 피아노였습니다.

이 피아노는 영국식 액션이 아니라 빈(비엔나) 액션으로 만들어진 피아노였습니다. 건반을 누르면 해머가 피아노 안의 현을 치게 하는 작동원리를 피아노 액션이라고 하지요. 빈 액션은 음량도 크지 않고 소리가 오래 지속되지 않지만 영국식 액션보다 가벼운 해머를 갖고 있어서 연주가의 터치에 대해 빠르고 섬세하게 반응합니다. 그래서 영국식 액션의 피아노보다 부드럽고 투명한 음색을 가졌죠.

이 곡을 쓸 당시인 1801년 베토벤은 피아노 제자인 귀족 줄리에타 귀차르디와 결혼을 생각할 만큼 진지한 사랑을 하고 있었습니다. 베토벤은 당시 친구에게 보낸 편지에서 그녀를 너무 사랑하지만 신분 차이로 결혼은 힘들 것 같다는 고민을 내비치고 있어요. 이것을 보면 실패가 예상되는 안타까운 사랑을 하고 있었다는 걸 엿볼 수 있습니다.

이러한 베토벤의 안타까운 감정은 현대 피아노 연주로는 잘 들리지 않았으나 바두라-스코다가 연주하는 안톤 발터 피아노에서는 잘 드러나 보입니다. 이 피아노의 특징은 저음부와 고음부의 구분이 확연하다는 것입니다. 고음부는 맑고 투명해 따스하고 밝게 비치는 달빛이 느껴집니다. 저음부는 전체적으로 어둡고 먹먹하게 울려서 사랑에 빠진 베토벤의 그리움과 불안함이 뒤섞인 복잡한 감정이 피아노 음색의 대비로 나타납니다.

이 연주를 듣고 있으면 베토벤이 은은한 달빛이 들어오는 창가에 앉아 줄리에타를 떠올리며 피아노를 치고 있는 모습이 그려집니다. 렐스타브가 왜 '달빛'이라는 단어를 언급했는지, 당시 사람들은 왜 '달빛'을 이 곡의 제목으로 썼는지 충분히 이해됩니다. 이 글의 취지는 베토벤 소나타 각각의 곡을 작곡 당시의 피아노로 감상해야 한다는 것이 아닙니다. 한번쯤은 베토벤 생전의 소리를 들으며 그의 마음을 읽어보자는 겁니다. 이러한 경험은 누가 어떤 피아노로 소나타 14번을 연주하더라도 그가 전하고 싶은 이야기가 무엇인지 알 수 있게 도와줄 테지요.

끝으로 다양하면서도 풍부한 감정을 표현할 수 있는 현대의 거장 피아니스트 두 분의 명연주를 소개하며 글을 마칠까 합니다. 빌헬름 박하우스와 에밀 길렐스의 연주를 들어보면 두 거장에게는 '월광'이라는 부제가 거추장스럽고 불필요할 뿐입니다. 이들의 연주는 젊은 베토벤의 번민과 아픔을 이야기합니다.

에밀 길렐스의 피아노 소리는 다소 차갑게 들리지만 전달되는 감정

에밀 길렐스(피아노), 1980년 9월 녹음

빌헬름 박하우스(피아노), 1958년 녹음

은 반대로 따스함이 있습니다. 그래서인지 1악장의 연주는 베토벤의 젊은 날의 슬프지만 아름다웠던 사랑에 중점을 두고 있는 것 같습니다. 그리움과 상심 따위의 감정을 다 날려버리려는 폭풍우 같은 3악장의 격정적 선율조차 아름다운 비례와 균형감을 보이죠. 그때는 힘들었지만 지금은 아름다운 추억으로 남아 있다고 이야기하는 듯합니다.

한편 빌헬름 박하우스 연주는 매우 어둡게 시작합니다. 아직 베토벤의 고뇌와 번민이 진행 중이며 주선율은 듣는 이를 아프게 합니다. 힘들고 불안한 선율이 반복적으로 연주됩니다. 젊은 시절의 애절하고 안타까운 사랑은 영원한 반복 속에 갇힌 채 그 고통이 좀처럼 끝날 것 같지 않습니다. 박하우스 연주가 다른 연주에 비해 가슴 아프게 들리는 이유입니다.

베토벤 피아노 소나타 14번 〈월광〉 1악장(Adagio sostenuto)

파울 바두라-스코다(포르테피아노), 1988년 6월 8일 녹음

음악에도 마리아주가 있다

생상스 클라리넷 소나타

와인을 곁들인 식사를 할 때 서로 잘 어울리는 것을 매칭해 와인과 음식의 풍미를 최대화하려는 노력을 합니다. 음악을 들을 때 어렴풋이 감정은 느껴지지만 적절히 설명되지 않는 경우 또는 책을 읽을 때 이해는 되지만 어떤 감정인지 애매한 경우가 있습니다. 이럴 때 음악과 문학의 마리아주를 권합니다. 음악과 문학에서 제가 소개하는 최고의 마리아주는 생상스의 클라리넷 소나타와 김훈의 《자전거 여행》 중 '목련의 생로병사'를 설명하는 대목입니다. 특히 목련꽃의 죽음과 생상스 클라리넷 소나타의 3악장은 너무나 닮았습니다. 음악과 문학은 서로에게 도움이 되는 마리아주입니다.

토스카나 지역의 산지오베제 품종의 포도밭

　음식과 와인이 잘 어울려 음식도 맛있어지고 와인의 풍미도 더 좋아
지도록 최상의 페어링을 하는 것을 통상 '마리아주'mariage라 부릅니다.
사실 와인은 생산 지역의 음식과 함께 발달해왔습니다. 예를 들면 토
마토 베이스의 음식이 많은 이탈리아 중부 토스카나 지방에서는 토마
토의 신맛과 어울리는 산도를 지닌 산지오베제Sangiovese 품종으로 와인
을 만들어왔습니다. 우리가 잘 아는 키안티, 키안티 클라시코, 비노 노
빌레 디 몬테풀치아노, 브루넬로 디 몬탈치노 등이 주요 와인입니다.

　장기 숙성으로 좋은 균형을 가진 부르넬로 디 몬탈치노와 비노 노빌
레 디 몬테풀치아노는 이 지역의 대표적 고급 와인입니다. 이런 와인
들은 원래 다양한 성분과 맛을 갖고 있어 대부분의 음식과 잘 어울리
며 음식 없이 와인만 즐겨도 좋습니다. 그런데 이 지역의 대표 격인 키

안티는 와인 단독으로 마시는 것보다 토마토소스, 레몬, 라임 등이 곁들여진 새콤한 음식들과 함께 마실 때 훨씬 더 풍미를 느낄 수 있습니다. 키안티 와인의 강한 산도를 불평하시는 분들이라면 토스카나 전통의 음식과 함께 키안티를 마셔보세요. 아마 와인의 맛을 쉽게 이해할 수 있을 겁니다.

또 이탈리아에는 화이트 품종 베르멘티노Vermentino로 만드는 와인이 있습니다. 베르멘티노의 밭들은 대부분 해안가에서 있어 바닷바람을

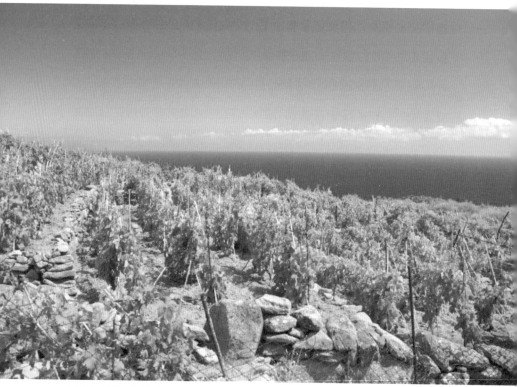

사르데냐 해안가의 베르멘티노 품종 포도밭
출처 : La Torre sulla via francigena

맞으며 재배되는데 그 바람에 이 포도로 만든 와인은 짠맛을 품고 있습니다. 잘 모르겠다면 소금을 조금 먹고 베르멘티노 와인을 마셔보세요. 짠맛이 바로 느껴지면서 와인 맛도 확 올라가는 것을 느낄 수 있습니다. 라이트한 베르멘티노 와인은 소금기 있는 음식들과 잘 어울립니다. 특히 사르데냐섬의 베르멘티노 와인은 꿀 향도 갖고 있어 소금뿐만 아니라 꿀과의 조합도 좋습니다.

와인과 음식에만 마리아주가 있는 것은 아닙니다. 음악 역시 시나 소설과 좋은 마리아주를 형성합니다. 그 상호작용은 음악의 감정을 더 선명하게 하고 글귀의 표현들을 살아 움직이게 합니다.

문학을 만나 마리아주가 형성된 음악은 더 향기롭다

수년 전 김훈 작가의 《자전거 여행》이라는 수필집을 읽었습니다. 첫 꼭지인 '꽃 피는 해안선'은 길에 핀 봄꽃들에 대한 이야기인데, 자연에 대한 뛰어난 관찰력과 생동감 있는 표현으로 깊은 감동을 받았습니다. 목련의 생로병사를 묘사한 대목에 이르러 갑자기 생상스 클라리넷 소나타의 선율이 머릿속을 스쳐가더군요. 깊고도 단아한 사운드를 가진 레지날드 켈의 클라리넷 연주를 틀어놓고 수필을 다시 읽어봅니다.

"꽃이 질 때, 목련은 세상의 꽃 중에서 가장 남루하고 가장 참혹하다. 누렇게 말라비틀어진 꽃잎은 누더기가 되어 나뭇가지에서 너덜거리다가 바람에 날려 땅바닥에 떨어진다. (중략) 목련꽃의 죽

음은 느리고도 무겁다. 천천히 진행되는 말기 암 환자처럼, 그 꽃
은 죽음이 요구하는 모든 고통을 다 바치고 나서야 비로소 떨어진
다. 펄썩, 소리를 내면서 무겁게 떨어진다.”

_김훈《자전거 여행 1》, 문학동네

　김훈의 이 글과 생상스의 클라리넷 소나타 3악장 렌토Lento (느리고 무
겁게)는 삶에서 죽음을 바라보는 감정이 보입니다. 레지날드 켈의 느리
면서도 묵직한 저음 연주는 목련꽃의 무거운 죽음을 그대로 보여줍니
다. 그 무거운 죽음이 눈과 귀를 통해 처연하게 다가옵니다. 켈이 전하
는 어두운 음색의 클라리넷 소리는 누렇게 변해 떨어져 나가는 목련꽃
잎의 처참한 낙화를 보이게도 들리게도 합니다. 음악은 담담하게 흐르
지만 정작 듣는 사람은 깊은 한숨을 내쉬게 만듭니다.

　클라리넷 연주에서 전설로 전해지는 두 사람이 있는데 한 명은 오스
트리아 빈 태생의 레오폴트 블라흐고 또 한 명은 영국 태생의 레지날
드 켈입니다. 두 사람의 음반은 대부분 1940~1950년대에 모노 사운드
로 녹음되었습니다. 그럼에도 이들의 연주는 아직도 인기가 높습니다.

　블라흐의 연주는 산들바람처럼 부드러우며 밝고 풍성한 사운드를
지녔으며 과장 없이 담백합니다. 이러한 이유로 모차르트의 클라리넷
협주곡과 클라리넷 5중주에서는 아직도 블라흐의 연주가 최고로 꼽힙
니다.

　레지날드 켈의 사운드는 다소 어두운 것이 매력입니다. 당시 클라리
넷 주법에서는 적용하지 않았던 비브라토를 처음으로 사용한 그는 클
라리넷 소리로 세밀한 감정을 표현해내고 있습니다. 그는 전설적인 노

르웨이의 소프라노 키르스텐 플라그스타트에게 영감을 받아서 클라리넷으로 사람이 노래하는 것처럼 음악을 전달하려 합니다. 켈의 연주를 귀 기울여 들어보면 그의 클라리넷 사운드는 모든 사연을 말하듯이 표현하고 있는 것을 느낄 수 있습니다. 그래서 생상스의 클라리넷 소나타를 떠올리면 켈의 연주가 떠오르는 것 같습니다.

생상스의 클라리넷 소나타는 그가 여든여섯 살의 나이로 타계하던 1921년에 오보에, 바순 소나타와 같이 작곡된 곡입니다. 노년의 대가가 바라보는 삶과 죽음의 이야기가 들어 있어서 그 감정이 더욱 생생하게 전해지는 것 같습니다.

마지막 4악장에서 경쾌하게 시작하는 선율은 화려했던 젊은 시절

레지날드 켈 컬렉션 중 생상스 클라리넷 소나타, 레지날드 켈(클라리넷), 브룩스 스미스(피아노), 1957년 5월 녹음

을 회상하는 듯 느껴집니다. 그러다 종지부가 다가오면 1악장의 테마가 쓸쓸한 표정으로 다시 나타나서 조용히 배회하다 마지막 인사를 하고는 사라집니다. 마치 생상스가 '삶과 죽음은 자연의 순리인데 인간이 어찌할 수 있겠는가?'라고 말하는 듯합니다.

김훈의 《자전거 여행》 '꽃 피는 해안선'의 마지막 구절 "봄의 꽃들은 바람이 데려가거나 흙이 데려간다. 가벼운 꽃은 가볍게 죽고 무거운 꽃은 무겁게 죽는데, 목련이 지고 나면 봄은 다 간 것이다."라는 자연의 법칙에 대한 다소 무심한 언급은 마지막까지 생상스 소나타와 동행하고 있습니다.

매년 목련꽃이 피고 지는 봄날이 오면 자연스레 레지날드 켈의 생상스 음반을 들으면서 마리아주를 느꼈던 그날의 감동을 되새깁니다. 음악의 마리아주는 문학만이 아니라 모든 예술과 가능합니다. 클래식 음악을 늘 가까이하며 지내다 보면 여러분도 이렇듯 우연히 음악의 마리아주라는 경이로운 경험을 하게 되리라 확신합니다.

𝄢 빠르기Tempo 기호와 빠르기의 정도

Grave - 아주 느리고 장중하게(24-40 bpm)

Largo - 아주 느리고 폭넓게(40-66 bpm)

Adagio - 아주 느리고 처지지 않게(44-68 bpm)

Lento - 아주 느리고 무겁게(52-108 bpm)

Andante - 느리게, 걸음걸이 빠르기로(56-108 bpm)

Andantino - 조금 느리게(80-108 bpm)

Moderato - 보통 빠르기로(86-126 bpm)

Allegretto - 조금 빠르게(76-120 bpm)

Allegro - 빠르고 밝게(100-156 bpm)

Vivace - 빠르고 경쾌하게(136-160 bpm)

Presto - 매우 빠르게(168-200 bpm)

생상스 클라리넷 소나타
레지날드 켈(클라리넷), 브룩스 스미스(피아노), 1957년 5월 녹음

 ▶
3악장(Lento)

 ▶
4악장(Molto allegro)

하늘의 별들, 음악으로 태어나다

바흐 평균율 클라비어곡집

지금 우리가 사용하고 있는 '도레미파솔라시도'라는 음계는 인간이 인위적으로 만들어낸 것이 아닙니다. 음악과 숫자를 우주의 조화라고 이해한 그리스 철학자 피타고라스가 공기의 진동수를 이용해 정리한 것이지요. 이후 독일의 천문학자 케플러는 음계의 화성과 태양계 행성들의 움직임 사이에 깊은 관계가 있음을 증명합니다. 최초의 피타고라스 음률은 음악 연주를 위해 순정률, 중간음률이라는 단계를 거쳤으며, 바로크 시대에 들어와 지금 우리가 사용하는 평균율이라는 조율 방식이 완성됩니다.

바흐의 평균율 클라비어곡집Das wohltemperierte Klavier은 장조, 단조를 합

친 24개의 조성 전체를 사용한 48곡으로 이루어져 있습니다. 클라비어 Klavier란 무엇일까요? 클라비어는 바로크 당시 클라비코드, 쳄발로, 피아노 등 건반악기를 총칭하는 말이었습니다. 바흐는 평균율을 '조율이 잘된'wohltemperierte이라는 말로 표현했습니다.

경북 영양에는 다소 생소한 이름인 '국제밤하늘보호공원'이 있습니다. 국제밤하늘협회International Dark-Sky Association는 생태환경이 우수하고 별들이 밝게 빛나는 환경을 가진 지역을 인공조명에서 보호하기 위해 공

원으로 지정하고 있습니다. 2015년 10월 영양의 '반딧불이생태공원' 일대가 아시아 최초로 선정되었습니다. 공원 안에 천문대가 있긴 하지만 주변 민가의 불빛이 거의 없어서 어디서나 육안으로도 영롱하게 빛나는 수많은 별들을 만날 수 있습니다. 그런 이유로 우리나라에서 별 구경하기 가장 좋은 곳으로 꼽힌다고 하네요. 도시 불빛으로 별을 잃어버린 현대인들에게 하늘에 가득 찬 별을 본다는 것은 새삼 새롭고 신기한 경험이자 설레는 일입니다.

우주의 법칙은 어떻게 음계가 되었나?

그리스 신화에 나오는 수많은 별자리를 만든 고대 메소포타미아 양치기들은 하늘에 펼쳐진 별들의 모양과 그 움직임을 보고 계절과 시간을 알아내 먼 길을 이동했습니다. 그리스의 피타고라스는 천체의 원리와 체계를 숫자의 조화로 풀어내 사회에 질서를 부여하려 했습니다. 이처럼 음악을 우주 섭리의 한 부분으로 보고 이를 숫자화한 결과물이 음계입니다.

한편 피타고라스가 대장장이들이 망치로 쇠를 두드리는 소리를 듣고 음계를 만들었다는 일화도 있습니다. 하지만 수에 대한 피타고라스의 인식의 범위와 깊이를 고려해볼 때 이는 후대를 위해 재미 삼아 만들어진 이야기로 보입니다.

피타고라스는 음의 높낮이가 공기의 진동수에 의해 생긴다는 것을 알고 현의 길이를 조절해가며 현재 우리가 사용하는 음계를 확립시켰

습니다. 두 음의 진동수가 3 대 2의 관계인 5도를 완전한 음정이라 전제하고 이 진동수를, 즉 5도 음정을 여러 번 올리거나 내리면서 그 음들 간의 비율 값을 구해 크기 순으로 늘어놓은 것이 7음계의 효시이며 12음률 체계의 시작입니다.

피아노의 흰색 건반 '도, 레, 미, 파, 솔, 라, 시'가 7음계이고 반음계인 검은색 건반 다섯 개를 포함하면 12음계입니다. 피타고라스가 발견한 12음계로 음악을 만들어왔고 여전히 만들고 있습니다.

17세기에 이르러 피타고라스의 수로 정리한 음정들이 우주의 조화 중 한 부분이라는 놀라운 사실을 케플러가 증명합니다. 그는 행성운동의 제2법칙인 면적속도 일정의 법칙을 발견합니다. 행성이 공전하면서 태양에 가장 근접할 때의 위치를 근일점, 가장 멀어질 때의 위치를 원일점이라고 합니다. 그런데 행성이 태양 주위를 돌 때 근일점에서는 빠르게, 원일점에서는 느리게 돈다는 것을 알아냈습니다. 그래서 화성의 근일점과 원일점에서 같은 시간 공전하는 두 각도를 비율로 나타내보

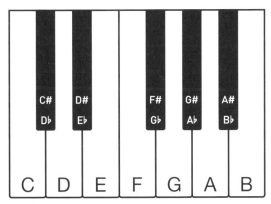

건반에 보이는 12음계

니 3 대 2로 5도 음정과 같고, 토성의 경우에는 그 비율이 5 대 4로 3도 음정과 같다는 것을 밝혀냅니다. 우주와 우리가 사용하는 음계 사이에 이러한 관계가 존재하며 음악이 우주의 체계와 같다는 사실은 정말 신비로운 일입니다.

피타고라스 음률은 그대로 사용되지 않고, 실질적 음악 연주를 위해 순정률 그리고 가온음률(중간음률)로 보정되었습니다. 그러다 바로크 시대에 이르러 여러 악기들의 합주(특히 건반악기들) 시 편리한 조옮김을 위해 지금 우리가 사용하고 있는 12개의 음을 평균해 등분한 평균율이 탄생합니다.

자연 진동수로 결정된 순정률의 계보를 평생 진리로 알고 활동했던 당시 음악가들에게 음정을 낯선 평균율로 전환하는 문제는 그리 간단한 일이 아니었습니다. 이때 다소 진보적인 성향의 요한 제바스티안 바흐가 평균율 클라비어곡집을 작곡해 세상에 내놓습니다. 이 위대한

한 걸음으로 인해 향후 모든 음들이 평등한 관계 속에서 조바꿈을 할 수 있는 자유를 얻게 됩니다.

바흐의 평균율 클라비어곡집은 12개의 모든 조성에 각각 장조 단조로 구성된 24개의 프렐류드와 푸가로 작곡되었습니다. 바흐가 다분히 교육적 의도를 갖고 작곡했기 때문인지 이 곡을 어떻게 들으면 좋을지 잘 모르겠다는 분들이 많습니다. 저는 그런 분들에게 이렇게 권합니다. 깜깜한 밤하늘에 가득 찬 별들이 제각기 빛나고 있는 모습을 상상하며 들어보시라고요.

바흐 평균율 클라비어곡집, 밤하늘의 별들을 오선지에 담다

드넓은 밤하늘에 수놓은 별들은 시간의 흐름에 따라 흐르고 있습니다. 육안으로 볼 수 있는 제일 먼 별은 2,000광년 떨어져 있고 은하는 무려 250만 광년이나 떨어져 있습니다. 현재 망원경으로 관측된 제일 먼 행성은 무려 129억 광년이나 떨어져 있다고 합니다. 이렇듯 길고 긴 시간을 날아와서 지금 우리 눈앞에 펼쳐진 별들은 우리 스스로의 존재를 다시금 돌아보게 합니다. 칼 세이건이《창백한 푸른 점》에서도 언급했듯이 별을 보며 우리는 존재의 미미함을 느낍니다. 그리고 역설적이게도 그 미미함 때문에 우리는 다시금 삶이 아름답다는 것과 순간순간이 소중하다는 것을 깨닫습니다.

실제 별들의 크기와 거리는 모두 다르겠지만 우리 눈에는 모두 다 아름답게 반짝이는 작은 별들입니다. 조물주가 우주 공간이라는 캔버

스비아토슬라프 리히테르(피아노), 1970년 7월 녹음

로잘린 투렉(피아노), 1953년 5월 녹음

스에 수많은 별들을 조화롭게 뿌려놓았다면, 바흐의 음악은 그것들을 오선지에 옮겨놓은 것과 같습니다.

평균율 클라비어곡은 하프시코드, 피아노 등 모든 건반악기를 위한 곡으로 만들어졌습니다. 현대인들에게는 익숙하지 않아 정돈이 덜 된 듯 들리는 하프시코드의 연주보다는 편안하고 따뜻한 느낌을 주는 피아노 연주를 추천합니다.

별들의 반짝임을 느끼고 싶은 분들에게는 스비아토슬라프 리히테르의 연주(1970년)를 추천합니다. 리히테르의 피아노 소리는 마치 별빛처럼 우주의 먼 곳에서 온 듯 들립니다. 경건하면서도 고귀함을 품은 그의 연주를 듣고 있다 보면 하늘에 꽉 차 있는 별들이 느껴지죠. 그리고 그 셀 수 없는 별들을 보면 아름다움을 넘어 칸트가 느꼈던 '숭고의 미'가 다가옵니다.

보다 상상력을 자극하는 연주를 원하신다면 로잘린 투렉의 연주(1953년)를 권합니다. 긴말 필요 없이 그녀가 누르는 피아노 건반의 한 음한음이 아름답습니다. 밤하늘의 별들과 그에 얽힌 사람들의 이야기가 따뜻하게 들려옵니다. 바흐 음악을 위해 평생을 매진했던 자타공인 바흐 전문가인 로잘린 투렉이 연주하는 선율에는 그녀의 음악적 영혼과 인생 이야기가 담겨 있습니다.

진심을 전하는 그녀의 연주는 특유의 따뜻함이 있습니다. 그래서 바로크적 연주인지 고전 또는 낭만적 연주인지를 분석하는 자체가 다 의미 없게 느껴집니다. 나아가 그 정감 가득한 이야기는 우리를 동심의 세계로 안내합니다.

다음은 캐나다 출신의 피아니스트로 독창적인 바흐 연주 스타일을

글렌 굴드(피아노), 1962~1965년 녹음

존 루이스(피아노)와 다른 재즈 연주가들, 1984~1989년 녹음

들려주는 글렌 굴드의 연주(1962~1965년)입니다. 평균율 클라비어곡은 프렐류드와 푸가의 구성으로 이루어져 있습니다. 사실 푸가의 선율은 통상 3성부, 4성부 또는 5성부로 이루어져 있어 비전공자가 피아노의 선율 안에서 각 성부를 동시에 구분하고 즐긴다는 것은 결코 쉬운 일이 아닙니다. 그런데 글렌 굴드는 이 다성부의 푸가 선율을 놀라운 테크닉으로, 마치 여러 사람이 연주하는 것처럼 선율들의 강세를 달리하며 명확한 구성을 들려주고 있습니다.

이번에는 피아노만의 연주로는 여러 성부의 푸가가 구분이 안 되는 분들을 위해 여러 악기로 쉽게 풀어서 전달하는 연주를 소개해드릴까 합니다.

재즈계의 거장 피아니스트 존 루이스의 재즈 편곡 버전입니다. 그는 원곡에서 피아노 하나의 톤으로 진행되는 바흐의 평균율 선율을 다르게 변주합니다. 피아노, 더블 베이스, 기타, 바이올린, 비올라의 악기 편성을 통해 다양한 음색으로 다성부 선율을 쉽게 구분할 수 있도록 했습니다. 재즈 편곡인 만큼 스윙도 들어 있고 즉흥 연주도 포함되어 있습니다. 정통 클래식 음반은 아니지만 선입견을 버리고 들어보면 매력적인 연주임을 알 수 있으며 원곡을 이해하는 데 큰 도움이 됩니다. 평균율 클라비어곡집 1권만 녹음했으며 5년 동안 네 개의 앨범으로 발매했습니다. 곡의 순서는 편곡이 완성되는 대로 녹음했기에 원곡의 순서와는 다릅니다.

앞서 이야기했듯이 음계는 우주의 법칙에서 왔고 바흐의 평균율 클라비어곡집은 음계 전체로 이루어진 곡입니다. 과거 메소포타미아 양치기들이 하늘에 펼쳐진 별을 보며 자신들의 길을 찾아갔듯이 바흐의

평균율 클라비어곡을 들으며 밤하늘의 별을 보면서 지금까지 지나온 길과 앞으로 걸어갈 길을 그려보았으면 합니다.

작품 감상하기

비교해서 들어봅시다.
바흐 평균율 클라비어 곡집 1권 Prelude and Fugue No. 1, BWV 846

▶ 스비아토슬라프 리히테르(피아노), 1970년 7월 녹음

▶ 로잘린 투렉(피아노), 1953년 5월 녹음

▶ 존 루이스(피아노)&다른 재즈 연주자들, 1984년 녹음

피아노에서
오케스트라의 소리가 들린다

무소륵스키 〈전람회의 그림〉

무소륵스키의 〈전람회의 그림〉은 원곡인 피아노 연주보다 라벨 편곡의 오케스트라 버전이 더 유명합니다. 그것은 피아노보다 오케스트라 연주가 훨씬 강력한 색채감과 움직임을 표현했기 때문입니다. 그러나 시간이 지나면서 피아노는 타악기의 역할까지 그 영역이 확대되었고 연주기술 또한 발전하며 창의적인 피아노 연주는 오케스트라 못지않은 사운드를 만들 수 있게 되었습니다.

피아노를 왜 작은 오케스트라라고 말하는 것일까요? 단순히 88개의 건반을 가지고 폭넓게 많은 음들을 낼 수 있기 때문만은 아닙니다. 피

아노는 센 음과 여린 음의 미세한 크기 조절이 가능하고 긴 여운을 낼수 있습니다. 또한 20세기에 들어와서 피아노는 타악기적으로도 사용되면서 좀 더 다양한 색채를 만들어냅니다.

고전에서부터 낭만 시대까지의 피아노 음악만을 주로 듣는 분이라면 앞의 말이 이해되지 않으실 수도 있습니다. 그러나 근대에 이르러 러시아 작곡가 프로코피예프(1891~1953)는 피아노곡에 타악기적 요소들을 반영하기 시작합니다. 그의 곡이 얼마나 타악기적인지는 피아노 소나타 7번 3악장을 들어보면 금세 알 수 있습니다. 더 나아가 루이지 노노(1924~1990)와 같은 현대 작곡가들은 피아노를 손가락으로만 치지 않고 주먹을 쥐고 손날로 치는 연주를 하도록 하는 곡을 만들며 피아노를 타악기의 영역으로까지 확장시켰습니다.

그러나 러시아 국민악파 무소륵스키는 프로코피예프와 루이지 노노보다 훨씬 앞서서 피아노가 가진 엄청난 잠재력을 깨웠습니다.

그림을 음악으로 만들다, 〈전람회의 그림〉

1874년 무소륵스키의 친구였던 건축가 겸 화가 하르트만이 갑자기 죽자 친구들은 유작 전시회를 열어 그를 추모합니다. 무소륵스키는 이 전시회에서 감명을 받았고 전시된 열 점의 그림을 음악으로 만들어 자신만의 방식으로 하르트만을 추모했습니다. 그 결과는 여러분들도 알다시피 무소륵스키의 음악을 통해서 하르트만과 그의 그림이 전 세계 많은 사람에게 영원히 기억될 수 있게 되었습니다. 그것은 바로 피아

노 독주곡 〈전람회의 그림〉입니다.

회화나 조각 작품이 음악으로 만들어진 사례는 무소륵스키가 처음은 아닙니다. 1839년에 낭만 초기 작곡가 프란츠 리스트가 작곡한 피아노 모음곡 〈순례의 해〉 중 〈두 번째 해〉의 첫 곡 〈혼례〉Sposalizio와 두 번째 곡 〈생각하는 사람〉Il Penseroso이 있습니다. 〈혼례〉는 밀라노 브레라 미술관에 소장되어 있는 라파엘로의 그림 〈성모 마리아의 결혼〉에서, 〈생각하는 사람〉은 피렌체 메디치 무덤에 세워진 미켈란젤로 조각상에서 모티브를 가져왔습니다. 리스트의 〈순례의 해〉는 미술뿐만 아니라 페트라르카의 시와 단테의 《신곡》 등 문학에서도 영감을 받아 작곡한 곡들을 포함해 엮은 모음곡집입니다.

그러나 곡 전체가 그림을 콘셉트로 완성된 작품은 〈전람회의 그림〉이 최초입니다. 이후 프랑스 작곡가 드뷔시가 1887년 피렌체에서 보티첼리가 그린 〈봄〉Primavera을 보고 감명받아 〈봄〉을 작곡했습니다(최초 두 대의 피아노를 위한 곡으로 작곡되었고 1912년 관현악 모음곡으로 편곡함). 그리고 1927년 다시 이탈리아 작곡가 레스피기는 보티첼리의 〈봄〉을 포함해 〈동방박사의 경배〉, 〈비너스의 탄생〉을 화사하게 음악으로 표현하며 〈세 개의 보티첼리 그림〉을 탄생시킵니다.

무소륵스키가 보았던 하르트만의 전시회는 수채화나 유화 작품으로만 전시된 것이 아니었습니다. 건축 스케치, 무대 의상 등이 포함된 전시회로 총 400점이 넘는 작품들이 전시되었습니다. 그림들 중 상당수가 개인 소유주들이 빌려준 것이었고, 소장자가 없는 작품들은 전시회 중 판매되었다고 합니다. 그 전시회의 그림들은 대부분 사라졌고 현재 65개 정도만 찾을 수 있다고 하네요. 무소륵스키의 작곡에 영감을

준 열 개의 작품 중 다섯 개도 시간이 지나면서 사라져버렸습니다.

무소륵스키의 〈전람회의 그림〉의 구성은 다음과 같습니다.

(프롬나드)

1곡 난쟁이

(프롬나드)

2곡 고성

(프롬나드)

3곡 튈르리 궁전

4곡 비들로(우마차)

(프롬나드)

5곡 껍질을 덜 벗은 햇병아리들의 발레

6곡 두 명의 폴란드 유대인(부유한 유대인과 가난한 유대인)

이 곡을 〈사무엘 골덴베르크와 슈무일레〉라는 이름으로 부르기도 합니다. 그러나 이 제목을 가진 다른 그림이 존재했다고 알려져 있습니다.

(프롬나드 / 라벨의 편곡 버전에서는 생략됨)

7곡 리모주의 시장

8곡 카타콤(고대 로마 지하 묘지)

9곡 닭발 위의 오두막(바바 야가의 오두막)

10곡 키예프(키이우)의 대문

달걀 껍질 형상의 발레 옷을 입은 사람의 스케치, 모피 모자를 쓴 부유한 유대인과 가난한 유대인의 그림, 파리에서 고대 로마 시대 지하

묘지를 살펴보고 있는 하르트만 자신과 친구를 그린 그림, 마녀 바바 야가Baba Yaga의 설화를 바탕으로 닭발 형상의 받침대를 가진 탁상시계 디자인, 키이우 대문의 도안들은 음악가에게 커다란 영감과 상상력을 불어넣었습니다.

무소륵스키는 그림마다 스토리를 부여하고 사실감과 역동성 넘치는 움직임을 추가해 단편소설 모음집 같은 피아노곡을 만들어내는 데 성공했습니다. 그리고 '산책'이라는 뜻을 가진 프롬나드Promenade라는 선율을 중간중간 배치해 전람회에 입장하는 모습 그리고 그림과 그림 사이를 거니는 모습을 형상화합니다.

그림에서 출발한 음악이라 그림이 없는 곡들도 연주를 들으면 바

껍질을 덜 벗은 햇병아리들의 발레
출처 : Jacksonville Symphony

두 명의 폴란드 유대인(실제로는 두 점의 작품으로 이 작품들은 무소륵스키 소유의 작품이라고 당시 카탈로그에 나와 있다.)
출처 : Jacksonville Symphony

파리의 카타콤
출처 : Jacksonville Symphony

로 이미지가 떠오르게 만들어졌습니다. 다리가 구부러진 호두까기인
형 디자인을 보고 만든 1곡 〈난쟁이〉는 안짱다리로 쩔뚝거리는 모습이
보이는 듯합니다. 4곡 〈비들로(우마차)〉는 묵직한 짐을 실은 소달구지
가 감상자 앞으로 점점 가까이 다가왔다가 차차 멀어져갑니다.

　6곡 〈두 명의 폴란드 유대인〉에서 부자 유대인에게는 굵고 울림이
있는 소리를, 가난한 유대인에게는 추위에 떨고 있는 듯 빠르고 가느
다란 소리를 주어서 둘을 비교하고 있습니다. 이 곡에 대해서는 둘이
말다툼하는 장면이라는 의견도 있지요. 7곡 〈리모주의 시장〉은 사람들
이 목청을 높이고 수다를 떨며 싸움도 일어나는 시장의 부산스러운 장
면이 묘사되고 있습니다.

닭발 위의 오두막(시계 도안)
출처 : Jacksonville Symphony

키예프(키이우)의 대문
출처 : Jacksonville Symphony

9곡 〈닭발 위의 오두막〉은 전설의 마녀 바바 야가가 사는 집인데, 오두막에 닭발이 달려 있어 집이 쿵쾅거리며 여기저기를 쫓아다니는 것이 들립니다. 일본 미야자키 하야오의 애니메이션 〈하울의 움직이는 성〉의 모티브가 된 집이기도 합니다.

10곡 〈키예프(키이우)의 대문〉은 러시아 교회의 종탑이 있고, 헬멧 모양의 지붕과 커다란 아치형 입구를 가진 거대한 성문을 음악으로 만들었습니다. 하르트만이 도안한 이 대문은 실제로 만들어지지 못했습니다. 그런 이유로 무소륵스키는 이 곡을 마지막에 배치합니다. 장대한 스케일의 사운드로 감상자가 웅장한 실재 건축물의 모습을 상상할 수 있게 만들죠. 화려하게 울리는 교회 종소리와 프롬나드의 화려한 선율에서 거대한 문을 통과하는 성대한 행렬이 보이는 듯합니다.

프레디 켐프, 피아노 한 대로
오케스트라의 화려한 색채를 만들다

이렇듯 〈전람회의 그림〉은 흥미로운 스토리가 시청각적으로 전해지는 곡입니다. 가능한 관련 그림을 보면서 들으시기를 권합니다.

이 곡을 접한 많은 음악가들이, 이 곡이 다양한 색채의 관현악적 요소를 갖고 있음을 알아차리고 오케스트라 버전으로 편곡하기 시작합니다. 그중 가장 많이 연주되는 오케스트라 편곡은 인상주의 음악가 모리스 라벨의 버전입니다. 한동안은 관현악 연주가 색채를 훨씬 다양하게 낼 수 있었기에 원곡인 피아노곡보다 인기가 많았습니다. 라디오

방송에서도 화려한 색채의 오케스트라 편곡을 주로 들려줍니다.

그러나 2000년대에 들어서며 피아노 연주에서도 관현악 못지않은 화려한 사운드를 들을 수 있게 됩니다. 피아니스트들은 다채로운 소리를 내는 연주법을 연구하며 피아노에서 오케스트라의 색채를 끄집어 내려고 합니다. 무엇보다도 현대의 피아니스트들은 이 곡을 수많은 오케스트라 버전으로 들으며 성장했기 때문에 악보를 보기 전부터 이 곡에 어떤 색채들이 있는지 알고 있었습니다. 그래서 현재 활동하고 있는 피아니스트들의 연주는 선배 피아니스트들에 비해 훨씬 생기 있고 동적이며 컬러풀합니다. 그 대표적인 연주가 프레디 켐프의 2006년도 녹음 음반입니다.

프레디 켐프(피아노), 2006년 4월 녹음

피아노가 이렇게까지 다양한 색채 표현이 가능한 악기였는지 감탄할 수밖에 없는 연주입니다. 특히 마지막 2곡인 〈닭발 위의 오두막〉과 〈키예프(키이우)의 대문〉의 연주는 마치 오케스트라 연주를 듣고 있는 것이 아닌가 착각할 정도로 거대한 형형색색의 이미지들이 살아서 움직입니다. 숨 쉬는 것을 잃어버리게 할 만큼 강력한 타건은 여러 종류의 타악기적 요소를 자유자재로 만들어내며 화려한 음색과 선율을 들려줍니다. 이 연주를 들으면 이것이 정말 피아노에서 날 수 있는 소리가 맞나 하며 놀라게 될 겁니다.

피아노 한 대로 오케스트라의 소리를 만들어내는 경이로운 순간을 경험한다면 이 곡에 더 이상 오케스트라는 필요 없다고 말할지도 모릅니다. 오케스트라 버전과 프레디 켐프의 피아노 연주를 반드시 비교해서 들어보시길 바랍니다.

세계 유명 오케스트라는 언제 만들어졌을까?

드레스텐 슈타츠카펠레 Staatskapelle Dresden 1548년

라이프치히 게반트하우스 오케스트라 Gewandhausorchester Leipzig 1781년

빈 필하모닉 오케스트라 Wiener Philharmoniker 1842년

뉴욕 필하모닉 New York Philharmonic 1842년

보스턴 심포니 오케스트라 Boston Symphony Orchestra 1881년

베를린 필하모닉 오케스트라 Berliner Philharmoniker 1882년

로열 콘서트헤보 오케스트라 Royal Concertgebouw Orchestra 1888년

시카고 심포니 오케스트라 Chicago Symphony Orchestra 1891년

체코 필하모닉 Czech Philharmonic 1896년

필라델피아 오케스트라 Philadelphia Orchestra 1900년

런던 심포니 오케스트라 London Symphony Orchestra 1904년

런던 필하모닉 오케스트라 London Philharmonic Orchestra 1932년

프랑스 국립 오케스트라 Orchestre National de France 1934년

파리 오케스트라 Orchestre de Paris 1964년

비교해서 들어봅시다.
무소륵스키 〈전람회의 그림〉

9곡 〈닭발 위의 오두막(바바 야가의 오두막)〉

 ▶
리카르도 샤이(지휘), 로열 콘세르트허바우 오케스트라, 1986년 8월 녹음

 ▶
프레디 켐프(피아노), 2006년 4월 녹음

10곡 〈키예프(키이우)의 대문〉

 ▶
리카르도 샤이(지휘), 로열 콘세르트허바우 오케스트라, 1986년 8월 녹음

 ▶
프레디 켐프(피아노), 2006년 4월 녹음

음반 표지 이야기 1
'송어는 없다'

슈베르트 피아노 5중주 〈송어〉

클래식 음반 표지들을 살펴보면 일반적으로 연주가들의 사진이나 작곡가의 초상화가 실려 있습니다. 그러나 이들의 이미지로 음반에 담긴 음악적 내용을 전달하기는 어렵습니다. 그래서 지각 있는 음반 제작자들은 작곡자나 연주자의 모습이 아닌 다른 이미지들을 음반 표지에 담아 방향성과 가치를 전달하려 합니다. 아름다운 자연이 담긴 그림이나 사진, 유명 예술가들의 전통 있는 그림이나 조각들도 음반 표지 이미지로 많이 사용하지요. 2000년 이후에는 디지털 시대에 걸맞게 기하학적 도안이나 추상적인 디자인을 사용해 음반의 이미지와 내용을 전달하려는 시도도 등장합니다.

간혹 음반 표지가 곡의 해석 방향과 연주 철학을 명확히 보여주는 사례가 있습니다. 1994년 피아니스트 알프레드 브렌델이 녹음에 참여한 슈베르트의 피아노 5중주 〈송어〉가 그러한 음반 중 하나입니다. 이 음반에서는 과연 무엇을 말하고자 하는지 같이 추론해보시지요.

무더운 여름이 되면 사실 음악감상도 귀찮아집니다. 날도 푹푹 찌는데 구성이 복잡하거나 끈적거림이 있는 음악을 들으면 더 더워지는 것만 같지요. 그럼 한여름에는 어떤 음악을 들으면 좋을까요? 무더위를 잊게 하고 우리를 시원하게 만들어주는 클래식 음악으로 아래의 네 곡이 많이 추천되고 있습니다.

- 시벨리우스 바이올린 협주곡 op.47
- 차이콥스키 피아노 협주곡 1번 op.23
- 그리그 피아노 협주곡 op.16
- 슈베르트 피아노 5중주 D.667 〈송어〉

공교롭게도 슈베르트의 피아노 5중주 〈송어〉를 제외하면 모두 추운 나라에서 태어난 작곡가들의 음악입니다. 시벨리우스는 핀란드인이고, 차이콥스키는 러시아인, 그리그는 노르웨이인이죠. 이들의 음악에는 태생적인 서늘함이 흐릅니다.

작곡가가 자라난 환경이 그들의 음악에 스며드는 것은 매우 자연스러운 일입니다. 집에서 이 음악들을 들으면 북유럽에 가지 않고도 그곳의 청명하고 시원한 대기를 느낄 수 있습니다. 집에 가만히 앉아서

음악만으로도 시원해질 수 있으니 이것이야말로 진정한 피서 아닐까요?

〈송어〉는 시냇물이 흐르는 숲의 이미지가 정답일까?

피아노 5중주 〈송어〉는 슈베르트가 오스트리아 북부 산지의 마을 슈타이어Steyr 지방으로 피서를 가서 만든 음악입니다. 그래서인지 푸르

숲과 시냇물 또는 호수 이미지로 제작된 슈베르트 피아노 5중주 〈송어〉 음반들

슈베르트가 여름 휴가를 갔던 슈타이어 지방

른 녹음의 청량함이 느껴지며 선율 또한 한가로이 흘러갑니다. 특히 4악장은 가곡 〈송어〉 테마가 사용되었고 이로 인해 〈송어〉라는 부제를 얻으며 시원한 시냇물의 이미지를 연상하게 되었습니다. 그래서 〈송어〉 5중주 음반 표지는 무성한 수풀 사이로 시냇물이 흐르는 이미지들이 대다수입니다.

슈베르트는 스물두 살인 1819년 7월부터 9월까지 두 달 동안 자신보다 스물아홉 살 많은 바리톤 가수 포글을 따라 슈타이어 지방으로 휴가를 떠났습니다. 그리고 광산업자이자 그 마을 유지인 음악 후원가 파움가르트너의 저택에 머물게 됩니다.

파움가르트너의 저택에서는 음악회가 자주 열렸는데 그 자신도 첼

로와 관악기를 연주하곤 했습니다. 제법 첼로 연주에 능했던 파움가르트너는 자신이 첼로 주자로 참여할 수 있는 피아노 5중주 작곡을 슈베르트에게 부탁했고, 신세를 지고 있던 슈베르트는 흔쾌히 작곡에 착수했습니다. 일반적인 피아노 5중주는 피아노와 현악 4중주를 합친 구성으로 편성합니다. 하지만 슈베르트는 제2바이올린을 빼고 콘트라베이스를 추가한 5중주곡을 작곡했지요. 그 이유는 주변에 콘트라베이스 연주가가 있어 파움가르트너가 특별히 요청했다고 전해집니다. 다른 의견도 있습니다. 슈베르트가 아마추어 연주가인 파움가르트너의 부담을 줄여주기 위해 저음부 악기 콘트라베이스를 추가로 배치했다는 것이죠.

당시 실내악은 보통 4악장 구성이고, 슈베르트는 이미 4악장으로 작곡하고 있었지요. 그러던 어느 날 파움가르트너는 슈베르트에게 그의 가곡 〈송어〉의 테마가 들어가면 좋겠다는 추가 부탁을 합니다. 슈베르트는 그 부탁을 들어주죠. 〈송어〉 테마와 변주로 이루어진 한 악장을 추가해 총 5악장의 곡으로 완성합니다. 이 곡이 완성된 시기는 빈으로 돌아온 9월 중순 이후라고 알려져 있지만 최소한 〈송어〉 테마가 사용된 4악장은 슈타이어에서 완성되었을 것으로 봅니다.

파움가르트너 저택에서는 슈베르트가 빈으로 돌아가기 전 음악회가 열렸을 것이고 그 음악회에서 4악장만큼은 미리 연주되지 않았을까 상상해봅니다. 슈베르트가 피아노를 치고 파움가르트너와 주변 연주가들이 모여 이 곡을 즐겁게 연주하는 모습이 떠오릅니다. 만일 과거로 갈 수 있다면 이날의 연주회를 문틈으로라도 훔쳐보고 싶습니다. 아마추어 연주가인 파움가르트너는 땀을 뻘뻘 흘리고 있겠지만, 진심

을 다해 연주하는 그와 동네 음악가들 그리고 그 속에서 행복한 한때를 보내고 있는 슈베르트가 보고 싶습니다.

행복한 기분으로 연주되는 음악은 우리에게 행복을 옮깁니다. 그래서 이왕이면 유쾌한 기운이 가득한 연주를 추천합니다. 바두라-스코다와 빈 콘체르트하우스 사중주단의 연주(1950), 커즌과 빈 8중주단 멤버의 연주(1957) 그리고 길렐스와 아마데우스 4중주단의 연주(1975)는 전설의 명반들입니다. 이들의 연주는 빈 궁정의 음악처럼 고풍스럽고 우아하며 아름답습니다. 그러나 슈베르트의 피아노 5중주는 작곡 장소도 산골 마을이며 〈송어〉 테마가 있어서인지 궁정풍의 연주보다는 털털하면서도 정감 넘치는 접근이 훨씬 매력 있습니다.

그래서 시골 정취와 소똥 냄새로 우리의 마음을 편안하게 해주는 알프레드 브렌델과 클리블랜드 4중주단의 연주를 추천합니다. 당시 마흔여섯 살이었던 브렌델이 본인보다 열 살 정도 어린 멤버들로 구성된 클리블랜드 4중주단과 함께 연주하는 모습은 마치 빈에서 온 음악가 슈베르트가 슈타이어 지방 연주가들을 이끌며 연주하는 장면을 연상시킵니다. 짙은 녹음으로 둘러싸인 숲속의 시원함이 느껴지죠. 특히 4악장에서는 브렌델과 클리블랜드 4중주단의 찰떡 호흡을 보여줍니다. 브렌델의 피아노는 앞으로 마구 내달리고 클리블랜드 4중주단 멤버들은 이를 놓칠세라 전력을 다해 쫓아가고 있습니다. 유쾌하면서도 수수함이 느껴지는 연주입니다.

그리고 17년이 지난 1994년에 브렌델은 바이올리스트 체헤트마이어, 비올리스트 치머만 등 독주가들과 함께 피아노 5중주 〈송어〉 음반을 다시 내놓았습니다. 이 연주는 앞서의 연주와는 전혀 다른 해석을

알프레드 브렌델(피아노), 클리블랜드 4중주단, 1977년 8월 녹음

알프레드 브렌델(피아노), 토마스 체헤트마이어(바이올린), 타베아 치머만(비올라) 등, 1994년 9월 녹음

보여줍니다. 두 음반의 표지를 비교해 보아도 그 느낌이 확연히 다릅니다. 첫 번째 앨범은 초록 잎사귀 무성한 나무 아래에서 연주가들이 환하게 웃고 있는 모습의 사진을 표지에 사용했습니다. 이와 달리 두 번째 음반은 복사된 여러 색상의 송어 아홉 마리가 각자의 어항 속에 들어 있는 그림을 표지로 사용했습니다.

이 표지는 대표적인 팝아트 작가 앤디 워홀의 작품을 떠오르게 합니다. 앤디 워홀은 마릴린 먼로의 사진을 여러 색상의 똑같은 얼굴들로 복제해 작품을 만들었습니다. 마릴린 먼로의 실제 얼굴을 모사한 것이 아니라 처음부터 복제물이었던 그녀의 사진을 조금씩 다르게 변형시키며 반복해 복사한 시뮬라크르_{simulacre}입니다.

시뮬라크르_{simulacre}

시뮬라크르는 프랑스어로 시늉, 흉내, 모의 등의 의미를 지녔습니다. 가상, 거짓의 뜻을 가진 라틴어 'Simulacrum'에서 왔으며 원본의 성격을 부여받지 못한 복제품을 뜻합니다. 시뮬라크르는 고대 그리스 플라톤 철학에서부터 등장한 개념입니다. 플라톤은 우리가 살고 있는 현실은 원형인 '이데아'의 복제(사본)고, 그림처럼 복제물인 현실을 다시 복제한 것은 사본의 사본으로 시뮬라크르라 지칭하며 가치 없다고 했습니다.

앤디 워홀의 작품 〈마릴린 먼로〉_{Marilyn Monroe}는 원본(진짜)과 복제(가짜)가 구별되지 않습니다. 이렇듯 우리는 시뮬라크르(복제)보다 원본이 더 우월하다는 플라톤의 주장이 무의미한 시대에 살고 있습니다. 20세기 철학자 들뢰즈는 시뮬라크르를 이전의 원原 모델과 같아지고자 하는 단순한 복제의 복제물이 아니라고 보았지요. 시뮬라크르는 새로운 자기 정체성을 지니고 있어서 흥

내 내는 것이나 가짜와는 구별된다고 했습니다. 들뢰즈는 플라톤에서 저급한 이미지로 취급받은 후 지금까지 무시당해왔던 시뮬라크르의 가치를 회복시켰습니다.

원본 vs. 복제, 공연 vs. 음반, 진짜 vs. 가짜

1994년 녹음된 브렌델의 피아노 5중주 〈송어〉 음반은 어떤 메시지를 전달하고 싶어 앤디 워홀의 작품을 오마주했을까요? 그 이유는 크게 두 가지로 생각해볼 수 있습니다.

첫 번째는 피아노 5중주 〈송어〉에서 사람들이 송어만을 떠올리는 것에 대한 문제 제기라고 생각합니다. 아홉 개의 복사본 송어 중 어디에도 진짜 송어는 없습니다. 사실 이 곡은 슈베르트의 피아노 5중주 A장조인데 4악장에 〈송어〉 테마가 들어갔다는 이유로 사람들은 음악 전체를 〈송어〉로 바라보았고, 점차 한여름에 휴식하며 듣는 음악 정도로 생각하게 되었습니다. 마치 베토벤의 피아노 소나타 14번 c#단조에 〈월광〉이라는 부제가 붙자 사람들이 정작 베토벤이 한 번도 언급한 적없는 달을 떠올리는 것과 비슷한 상황입니다.

브렌델은 작곡된 지 200년이 되어가는 슈베르트의 피아노 5중주가 이제는 '송어'의 프레임에서 벗어나기를 바란 것 같습니다. 1994년의 연주는 휴양이나 즐거운 여름날의 추억과는 거리가 멉니다. 4악장의 테마 선율도 가곡 〈송어〉의 노래 가락처럼 연주하지 않습니다. 이 연

주에서는 삶의 애환과 고뇌가 느껴집니다. 동시에 여름 한낮의 권태와 나른함도 들어 있습니다. 협력적이고 상호 보완적이기보다는 개별 연주자의 독자적 움직임이 강조되어 연주가 진행될수록 세상의 모든 것들은 사라져버리고 나 혼자만 덩그러니 남겨져 있는 듯 느껴집니다.

두 번째는 녹음 음반의 가치 때문이 아닐까 싶습니다. 악보를 원본이라고 가정할 때 연주된 음악은 원본을 모사한 사본이 됩니다. 그리고 그 연주를 복제한 음반은 자연스럽게 시뮬라크르가 됩니다.

지휘자 세르주 첼리비다케는 현상학의 신봉자로 "음반은 연주 현장의 분위기를 포함한 모든 상황을 담을 수가 없으며 연주는 그 순간만이 살아 있는 것이라서 (음반으로는) 그 생명력을 복원할 수 없다."고 말했지요. 그는 이런 이유로 녹음 음반의 가치를 인정하지 않았습니다. 마치 플라톤이 시뮬라크르를 원본의 복제물, 즉 거짓으로 본 것과 같습니다. 그러나 철학자 들뢰즈는 복사본이라 하더라도 자기 정체성을 갖고 원본과 다른 독립성을 지니게 되면 원본을 뛰어넘을 수 있다며 시뮬라크르의 가치를 재정립했습니다.

과거 녹음 기술이 발달하기 전의 음반은 단순 복사의 시도에 불과했을 수도 있습니다. 그러나 1980년대 중후반 폭발적으로 발전한 음반 제작 기술 덕분에 현장에서 듣기 어려운 악기별 연주 디테일을 음반으로는 들을 수 있게 되었습니다. 현대에 들어오며 급격히 발전된 믹싱(악기들의 소리를 조절해 조화롭게 균형을 만들고 필요한 부분을 강조하는 작업)과 마스터링(톤이나 레벨 변화 등을 조절해 음악이 최고의 전달력을 가질 수 있게 하는 과정) 기술로 사운드 밸런스가 개선된 음반은 원본과 다른 독립성을 확보하고 원본의 가치를 능가한다고 할 수 있습니다.

브렌델은 1994년 녹음 음반을 통해 음반은 공연과 구분되는 별도의 가치를 지닌 예술이라는 것을 말하고 싶었던 것 같습니다. 음악에 있어 녹음 기술의 발달과 음반의 보급이 클래식 음악과 대중과의 거리를 좁히는 데 일조했음이 분명합니다.

클래식 음반을 볼 때 표지의 이미지만 보고 '이 음반은 어떤 해석의 연주가 담겨 있을까?' 하고 추측해보는 것은 클래식 음악감상의 새로운 재미입니다. 그러나 표지 이미지로 연주 해석을 추측하다 보면 생각보다 음반 표지와 연주 내용이 일치하는 경우가 많지 않음을 알게 될 겁니다. 실망할 필요는 없습니다. 브렌델의 피아노 5중주 〈송어〉와 같은 음반을 만나게 될 때 그 기쁨은 몇백 배가 될테니까요.

비교해서 들어봅시다.
슈베르트 피아노 5중주 〈송어〉 4악장(Andantino)

 ▶
알프레드 브렌델(피아노), 클리블랜드 4중주단, 1977년 8월 녹음

 ▶
알프레드 브렌델(피아노), 토마스 체헤트마이어(바이올린), 타베아 치머만(비올라) 등, 1994년 9월 녹음

음악의 서체, 한자로 듣다

베토벤 첼로 소나타 3번

보이지 않는 음악에서 연주의 차이를 한자 서체와 비교
해봅니다. 음악은 보이지 않기에 다른 예술보다 더 어려워 보이지만 실상
눈에 보이는 예술들과 다르지 않습니다. 첼로 연주를 한자 서체들과 비교
해보며 각각의 연주들을 이해해봅시다.

고전주의 음악을 완성시키고 나아가 낭만주의 음악의 터전을 마련
한 베토벤은 음악사에서 가장 중요한 평가를 받는 작곡가입니다. 그의
작품들은 클래식 음악의 중요한 결과물로서 수많은 연주가들에 의해
분석되고 연주됩니다. 베토벤 곡의 해석에 있어서 가장 기본적으로 이

루어지는 구분은 음악적 특징으로 나눈 작곡 시기별 구분입니다.

음악학자 빌헬름 폰 렌츠Wilhelm von Lenz는 자신의 책《베토벤과 그의 세 가지 스타일》에서 베토벤의 작품을 초기, 중기, 후기로 분류했습니다. 그리고 초기를 '모방과 동화(흡수)의 시기', 중기를 '구체화의 시기', 후 기를 '명상과 사색의 시기'라고 설명합니다. 베토벤의 교향곡, 피아노 소나타, 현악 4중주는 이 시기별로 곡을 분류합니다.

구분	교향곡	피아노 소나타	현악 4중주
초기(1803년 이전)	1~2번	1~15번	1~6번
중기(1804~1815)	3~8번	16~26번	7~11번
후기(1816~1827)	9번	27~32번	12~16번

음악, 서체로 바라보다

베토벤은 첼로 소나타를 다섯 곡밖에 작곡하지 않았지만 초기, 중기, 후기 모든 시기에 걸쳐 작곡했기에 그의 성장 과정을 살펴볼 수 있는 좋은 장르입니다.

초기작은 1796년 첼로를 좋아했던 프로이센 국왕 프리드리히 빌헬 름 2세를 위해 작곡한 첼로 소나타 1번과 2번입니다. 이 곡들이 작곡된 당시에 첼로는 주로 저음부 음역에서 반주를 담당하는 악기로 인식되 었습니다. 그리고 아직 베토벤만의 음악이 구체화되기 전이라 첼로의 독자성을 보여주지는 못했습니다.

중기에 이르러 서른일곱 살의 베토벤은 첼로 소나타 3번을 작곡합니다. 베토벤은 첼로와 피아노의 역할을 동등하게 배분시켰으며 첼로 연주에서 예술성이 드러날 수 있도록 명실상부한 첼로 소나타를 탄생시킵니다. 첼로의 선율이 넓은 음역대를 자유로이 오가며 낭만의 자유를 향해 달리게 되는 최초의 순간입니다. 특히 이 시기는 베토벤이 교향곡 5번과 6번 그리고 바이올린 협주곡과 피아노 협주곡 5번 등 창의력 넘치는 작품들을 쏟아내던 때입니다.

베토벤은 마흔다섯 살에 두 곡의 첼로 소나타(4번, 5번)를 추가로 작곡합니다. 후기 작품에 해당하는 첼로 소나타 4번, 5번은 매우 독창적이고 장대하며 베토벤 음악 인생이 집약되어 있는 명곡으로 평가되고 있습니다. 그럼에도 베토벤의 첼로 소나타 다섯 곡 중 사람들에게 가장 널리 사랑받는 곡은 첼로 소나타 3번입니다. 아마도 베토벤의 고뇌와 슬픔, 기쁨의 감정이 교차되어 밀려오는 것이 느껴지기 때문이 아닐까 합니다. 사람들이 좋아하는 곡인 만큼 좋은 연주들도 많이 있습니다.

미술의 회화 분야에는 구상미술과 추상미술이 있지요. 대상을 묘사하는 것을 구상미술이라 하고, 대상을 구체적으로 그리지 않거나 아예 묘사하지 않는 것을 추상미술이라 합니다. 음악은 형태가 보이지 않기에 당연히 모두 추상예술이지만 어떤 곡을 혹은 특정한 연주를 들으면 머릿속에서 이미지가 만들어지기도 합니다. 이것을 시각적인 음악 또는 연주라 말할 수 있겠습니다.

베토벤의 첼로 소나타 3번의 경우가 그렇습니다. 시각적 성격이 강한 이 곡을 듣고 있으면 머릿속에 이미지가 잘 떠오르는 것을 경험할 수 있습니다. 그래서 베토벤 첼로 소나타 3번의 여러 연주들을 한자의

글씨체들과 비교해서 살펴볼까 합니다. 첼로는 확실히 저음역이라 그런지 진중함이 느껴집니다. 그래서 과거 문인들의 한자 서체와 잘 어울리는 것 같습니다.

한자의 서체

중국의 한자체는 고문자인 갑골문자에서 출발했습니다. 그리고 기원전 3세기 춘추전국시대를 통일한 진나라 때 이르러 번잡한 자획을 간략히 정리해 일상적으로 쓰기 편한 글씨체를 만들고 이를 '예서'라 했습니다. 글자 형태가 네모반듯하지만 비교적 가로로 퍼진 형태의 서체입니다.

이후 후한 시대에 들어와 글자 형태가 네모반듯하고 균형 잡힌 형태인 '해서'로 발전합니다. 우리가 알고 있는 해서체는 동진 시대 왕희지에 의해 정리된 후 당나라 때 확립되었습니다.

예서나 해서는 규격이 복잡합니다. 이를 해소하고 글자를 빨리 쓰기 위해 글자의 윤곽이나 일부분만을 표기하거나 획을 연결해 만들어진 서체가 '초서'입니다. 초서는 후한 시대에 만들어졌다고 하며 흘려 쓰는 정도에 따라 장초, 금초, 광초 세 종류로 나뉩니다. 장초는 글자를 서로 이어 쓰지 않은 글자체이며 금초는 일반적으로 글자를 연결해가며 써내려간 서체로 우리가 일반적으로 알고 있는 필기체의 초서입니다. 광초는 금초보다 훨씬 자유분방하고 활달하게 쓰여진 초서체로 필자의 호방한 기백과 감정을 잘 표현할 수 있습니다. 술에 취해 일탈의 상태에서 마구 휘갈겨 쓴 초서체를 일컫는다고도 합니다. 광초의 서예가로는 당나라의 장욱과 회소가 유명합니다.

초서와 해서가 나온 이후 '행서'가 나왔는데 초서를 읽기 쉽게, 해서를 빠르게 쓸 수 있도록 둘의 장점을 겸비해 만든 서체입니다. 약간 흘려서 모나지 않게 부드럽게 쓴 반흘림의 글씨체를 말합니다.

한자의 서체로 바라본 베토벤의 첼로 소나타 연주

베토벤 첼로 소나타는 수많은 첼리스트들이 음반으로 남겼으나 여기서는 전설적인 연주가들의 음반 네 개만을 소개합니다. 이들 연주를 한자의 글자체와 비교하면서 각 연주의 특징을 살펴보고자 합니다. 시각적인 글씨체의 특징이 여러분의 연주 감상을 도와줄 겁니다. 첼로 연주에 집중하며 글자체와 비교해봅시다.

[베토벤 첼로 소나타 3번 추천 연주와 한자의 서체]

1. 로스트로포비치(첼로) & 리히테르(피아노), 1961년 7월 녹음

→ 해서

2. 푸르니에(첼로) & 빌헬름 켐프(피아노), 1965년 2월 녹음

→ 예서

3. 피아티고르스키(첼로) & 솔로몬(피아노), 1954년 10월 녹음

→ 초서(금초)

4. 카잘스(첼로) & 제르킨(피아노), 1953년 5월 녹음

→ 초서(광초)

먼저 로스트로포비치와 리히테르의 연주는 규범 그 자체입니다. 너무나 정확하고 완벽한 테크닉은 베토벤 첼로 소나타의 교과서와 같습니다. 그래서 한자의 서체 중 가장 반듯하고 균형 잡힌 해서를 생각나게 합니다. 특히 당나라 해서체의 명필 구양순의 글씨와 유사하게 느껴집니다. 추사도 해서체의 글《반야심경》이 있지만 구양순보다는 단

구양순의 《구성궁예천명》 비문(해서)

정하고 부드럽죠. 그래서 연주의 각이 딱 잡혀 있는 로스트로포비치와 리히테르의 베토벤 첼로 소나타는 구양순의 해서가 연상됩니다.

𝄢 해서체로 쓰여진 《구성궁예천명》 비문

구양순(557~641년)은 중국 당대 초기의 서예가로 처음 왕희지에게 배웠으며 후일 독자적인 서체를 창시해 해서의 모범이 되었습니다. 《구성궁예천명》은 구양순이 일흔여섯 살 때 당 태종太宗의 명을 받아서 쓴 비문으로 태종이 구성 궁에 피서차 왔을 때 물이 없던 메마른 궁성 안에서 샘물이 솟아 이를 기념한 내용을 담고 있습니다. 매우 단정하고 절제된 필법이 보이는 해서체의 대표작 입니다.

베토벤 첼로 소나타 전집을 세 번이나 발매한 피에르 푸르니에와 피아니스트 빌헬름 켐프가 함께한 연주는 기품과 품격이 돋보입니다. 온화하면서도 정감 있는 선율을 들려주는 푸르니에와 켐프의 연주는 우아함과 단아함이 돋보입니다. 그래서 은은한 고풍의 예술미를 느낄 수 있는 우아한 필체, 예서체와 닮았습니다. 추사 김정희 선생이 제자 심희순에게 예서로 써준 대련(판이나 종이에 글을 써서 대문이나 집 기둥 양쪽에 부착하는 것)을 생각나게 합니다.

피아티고르스키와 솔로몬의 연주는 앞선 연주들에 비해 감정의 흐름이 자유롭습니다. 이들의 연주는 꿈에서 깨어나면 그 꿈속의 느낌이 서서히 사라져가듯이 아련하며 은은합니다. 또한 음악을 형식으로 전하지 않고 느낌으로 전하려 합니다. 해서나 예서가 갖고 있는 규범이나 틀과는 거리가 멀어 보이며, 규범적이지 않기에 자유롭게 흐르는 초서(금초)와 닮았습니다. 서예를 예술로 승화시킨 왕희지의 힘차면서도 귀족적인 〈상란첩〉이 이들 연주를 잘 대변하는 것 같습니다.

초서로 쓰여진 〈상란첩〉

356년에 쓰여진 왕희지의 작품입니다. '상란喪亂(전쟁, 전염병, 천재지변 따위로 많은 사람이 죽는 재앙)이 극심해져 조상의 묘가 다시 황폐화되었으나 당장 수리하려고 해도 아직은 달려갈 수가 없다'는 애통한 심정을 담은 글입니다. 그리고 글자 자체로 그 복잡한 심리의 변화를 매우 훌륭하게 표현했다고 평가받는 명작입니다.

추사 김정희의 대련(예서)
ⓒ간송미술문화재단

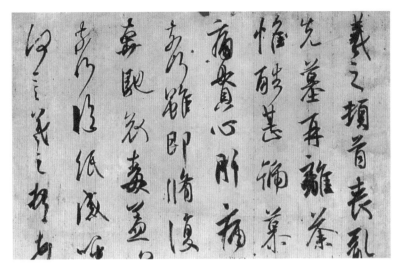

왕희지 〈상란첩〉 (초서, 금초)
출처 : iNEWS

　바흐의 〈무반주 첼로 조곡〉을 현대에 부활시킨 것으로 유명한 파블로 카잘스는 깊은 영혼의 울림이 있는 연주를 하는 전설적인 첼리스트입니다. 카잘스와 제르킨의 연주는 단순히 자유로운 것을 넘어 자유 그 자체입니다. 격식은 이미 필요 없으며 자유와 아름다움이라는 본질만이 음악으로 바뀌어 흐르고 있습니다. 광초를 만들어낸 당나라의 명필 장욱과 당나라 승려 회소의 광초를 처음 보았을 때 왜 글을 이렇게 적었는지 이해하기 어려웠습니다. 그런데 카잘스의 연주를 들으며 글을 보고 있으니 글씨들이 음악처럼 흘러가는 듯이 보이니 신기할 따름입니다.

　해서와 예서는 구상미술처럼 쉽고 분명하며 질서 정연하지만 초서로 넘어가서는 질서로부터 풀어지고 벗어나 광기를 보이기도 합니다. 음악도 이와 다르지 않아 규범과 조화, 질서를 강조하는 단정한 아름

장욱의 〈고시사첩〉(초서, 광초)
출처 : Wikimedia Commons

회소의 〈자서첩〉(초서, 광초)

다음도 보여주지만 때론 불협화음이나 파열음이 나오고, 정박과 엇박을 넘나들며 더욱 자유롭고 풍성해집니다. 베토벤의 곡들은 자유롭고 창의적이며 마치 현대를 예견한 듯한 파격이 있습니다.

글씨체와 음악 연주를 연결해보는 것이 처음엔 쉽게 이해되지 않을 수도 있습니다. 그러나 광초 글씨체를 보면서 카잘스의 자유로운 연주를 듣는 경험은 여러분의 귀를 트이게 하고 베토벤과 같은 대가의 음악을 더 깊이 느낄 수 있는 좋은 계기가 되리라 믿습니다.

영원한 첼로의 거장, 파블로 카잘스(1876~1973)

파블로 카잘스는 첼로 연주 사상 최고로 꼽히는 첼리스트입니다. 그는 스페인 바르셀로나 근교 소도시 벤드렐(카탈루냐 지방)에서 태어났습니다. 그가 열세 살 때 헌책방에서 우연히 바흐의 〈무반주 첼로 조곡〉 악보를 발견하게 되는데, 그때까지 세상에 거의 알려지지 않았던 이 곡을 긴 시간 동안 연구하고 연습하여 자신의 연주회를 통해 세상에 알린 이야기는 유명합니다. 그가 예순 살을 넘기면서 남긴 바흐의 〈무반주 첼로 조곡〉(1936~1939년 녹음) 음반은 역사적으로 명연주 명음반이 되었습니다.

금세기 최고의 위대한 음악가로 불리는 카잘스는 인간과 평화를 사랑하는 고결한 진심을 자신의 연주에 그대로 담아냅니다. 그렇기에 사람들은 그의 음악에서 깊은 감동을 받습니다. 이렇듯 카잘스는 예술과 도덕의 결합을 보여준 기적의 첼리스트라 하겠습니다.

비교해서 들어봅시다.
베토벤 첼로 소나타 3번 1악장(Allegro Ma Non Tanto)

 ▶
로스트로포비치(첼로) & 리히테르(피아노), 1961년 7월 / 해서

 ▶
푸르니에(첼로) & 빌헬름 켐프(피아노), 1965년 2월 / 예서

 ▶
피아티고르스키(첼로) & 솔로몬(피아노), 1954년 10월 / 초서(금초)

 ▶
카잘스(첼로) & 제르킨(피아노), 1953년 5월 / 초서(광초)

화방에서 만나는 교향곡

베토벤 교향곡 6번 〈전원〉

전원 교향곡은 베토벤이 악장마다 제목을 붙여놓아 곡을 들으면 쉽게 시각적 이미지가 떠오릅니다. 음악에서 시각적 이미지가 그려진다면 그 음악을 그림처럼 보려 시도해봅시다. 그림처럼 연주를 바라보면 같은 곡이지만 지휘자에 따라서 다른 느낌을 표현하고 있음을 더 쉽게 이해할 수 있을지 모릅니다. 그러다 보면 언젠가 음악과 친해진 자신의 모습 발견하게 될 겁니다.

클래식 음악을 꽤 오랜 시간 들었다 하더라도 연주되는 음악이 무엇을 말하고 있는지를 알기는 쉽지 않습니다. 이는 음악의 추상성 때문

이죠. 아이러니하게도 시각적 이미지나 문자를 제공하지 않기에 한계가 없는 것이 음악의 매력이기도 합니다. 그럼에도 이것 때문에 클래식 음악은 어렵다는 인식이 오래 지속되어왔습니다.

일반적으로는 언어가 있는 시나 소설이 상황의 설명이나 감정을 전달하기에 가장 빠르고 쉽게 느껴집니다. 그러나 놀랍거나 슬프다는 감정을 표현할 때는 단어들이 가진 모호성 때문에 놀람과 슬픔의 형태와 정도를 정확히 알 수 없습니다. 이 경우 오히려 미술과 음악을 통하면 어떤 종류의 놀람인지 얼마만큼의 슬픔인지가 더 잘 전달되기도 합니다.

이처럼 음악과 미술이 감정의 상태를 잘 드러내므로 음악을 듣고 느끼는 감정을 말로 표현하지 않고 그림으로 남겨보는 것도 좋은 감상 후기가 될 듯합니다. 그러나 그림을 그리는 것이 부담되는 분들도 있으실 겁니다. 그래서 제가 학창 시절 미술과 음악을 연결하며 놀았던 방법을 알려드리려 합니다. 여기서 소개하는 글은 연주를 바라보는 하나의 예시이므로 한번 따라 해보세요. 하지만 꼭 미술이 아니어도 괜찮습니다. 각자 친숙한 방법으로 하시면 됩니다. 음식, 와인, 커피 등 여러 종류의 표현을 통해 음악과 친해질 수 있습니다.

음악과 미술의 조우, 놀이처럼 즐겁게

어린 시절 가장 많이 들었던 곡 중 하나가 베토벤의 〈전원〉 교향곡입니다. 아버지가 일요일 아침마다 클래식을 크게 틀어놓으셨는데 그때 자주 들었던 곡이죠. 베토벤은 이 교향곡에 직접 〈전원〉이라는 제목을

붙이고 각 악장마다 별도의 제목도 적어놓았습니다. 본격적인 이야기를 하기 전에 이 교향곡 악장마다 붙여진 제목과 베토벤이 이 곡을 작곡하게 된 계기를 살펴볼게요. 그런 후 연주 비교에 대한 이야기를 이어가겠습니다.

베토벤의 교향곡 6번은 다른 교향곡들과는 다르게 기본 형태인 4악장으로 작곡하지 않고 다섯 개 악장으로 구성하는 파격을 선보였습니다. 그리고 3악장, 4악장, 5악장은 중단하지 않고 연속적으로 연주하도록 했습니다.

〈전원〉 교향곡 악장별 제목
1악장 시골에 도착해서 유쾌한 기분이 깨어남
2악장 시냇가의 정경
3악장 농부들의 즐거운 모임
4악장 번개, 폭풍우
5악장 양치기의 노래, 폭풍우 뒤 기쁘고 감사한 마음

바로 전에 작곡된 교향곡 5번 〈운명〉처럼 무거운 내면의 세계를 다루던 베토벤이 자연을 대상으로 '전원'이라는 밝은 소재로 곡을 쓰게 된 배경은 무엇일까요? 그가 평소 숲길 산책을 즐겼던 것도 이유 중 하나지만 1802년에 빈 근처의 시골 마을에서 머물렀던 경험 때문이지 싶습니다.

베토벤은 서른두 살이 되며 청각 이상이 심해졌습니다. 의사의 권유로 번잡한 도시 생활을 피해 빈 근처의 시골 마을 하일리겐슈타트(지

금은 빈으로 편입되었다.)에서 6개월 동안 요양을 했지요. 당시 이 시골에 대한 인상이 좋았던 것 같습니다. 빈으로 돌아온 베토벤은 그 기억을 떠올리며 〈전원〉 교향곡에 대한 초기 구상을 해놓았다가 1808년 6월 하일리겐슈타트를 다시 방문해 곡을 완성시켰습니다.

2악장에서 시냇물 소리와 새소리가 나오며 4악장에서는 천둥과 폭풍우 소리가 묘사되는 부분이 있기는 하지만 이 음악은 직접적인 전원의 묘사가 목적이 아닙니다. 그보다는 베토벤이 생각하는 자연에 대한 사랑과 감사를 이야기하고 있습니다.

다시 본론으로 돌아가죠. 제가 학창 시절 〈전원〉 교향곡을 들으며 어떻게 놀았는지 이야기하면서 연주자별 특성을 살펴보겠습니다. 저는 고등학생이 되고서 여러 음반으로 곡을 들어보며 지휘자마다 다르게 표현하고 있다는 사실을 깨달았습니다. 그때는 지휘자들의 연주 철

하일리겐슈타트의 베토벤 산책길
출처 : Fotoeins Fotografie

학이나 곡을 바라보는 관점까지는 알 수 없었지만 그들의 연주 차이를 나름대로 구분하고 싶어졌습니다. 그리고 그것을 이미지나 그림으로 볼 수 있겠다는 생각이 들었죠.

미대 진학을 준비하던 친구와 함께 미술 도구에 따라 달라지는 회화의 종류들을 살펴보았습니다. 그런 뒤 음반들을 들어보며 연주가별 특징을 미술의 형태로 찾아보려고 시도했습니다. 그러나 미술의 특성과 음악 연주의 특징을 연결해보는 것에 정해진 답이 있을 수 없습니다. 그러니 편안한 마음으로 음악을 들으면서 논다는 생각으로 연주와 미술을 연결하면 됩니다. 처음부터 전 악장을 듣고서 음반을 비교하는 것은 쉬운 일이 아니므로 1악장 정도를 들으며 그 특징들을 비교해보세요.

베토벤 〈전원〉 교향곡, 한 편의 그림으로 다가오다

그럼 제가 바라본 시선을 말씀드릴 테니 참조해서 들어보세요.

아르투로 토스카니니, NBC 심포니 오케스트라, 1952년 1월 모노 녹음

토스카니니의 연주는 반듯하고 역동성이 있습니다. 모노로 녹음되어 색채는 보이지 않으나 리듬에서 강약이 명확하게 들리는 연주입니다. 그래서 그의 연주는 목탄이나 연필로 그린 데생처럼 보입니다.

토스카니니는 이탈리아 출신으로 무솔리니의 박해를 피해 미국으로 건너와서 1928년부터는 뉴욕 필하모닉에서 8년간 상임 지휘자로 활동했습니다. 이후 NBC 방송국에서는 거장 토스카니니를 위해 NBC 관현악단을 만들어주었으며 그는 여든일곱 살의 나이로 은퇴할 때까지 이 오케스트라를 17년간 지휘합니다.

토스카니니는 "나는 악보에 적혀 있는 것을 그대로 소리로 옮기고 있다."라고 말하며 어느 지휘자보다 악보에 충실한 연주를 추구합니다. 루바토(리듬을 자유로이 조절해 연주하는 것)를 사용하지 않고 강한 악센트를 구사하며 다이내믹한 음악을 만들어내는 성향으로 다른 지휘자들의 연주에 비해 다분히 직선적으로 들리는 면이 있습니다.

부르노 발터의 〈전원〉 교향곡은 오랫동안 최고의 연주로 알려져 있습니다. 발터의 연주는 그림이라기보다는 창문 밖의 자연입니다. 발

브루노 발터, 컬럼비아 심포니 오케스트라,
1958년 1월 녹음

터의 선율은 매우 감각적입니다. 액자와 같은 창문을 열면 풀과 나뭇잎들을 흔들던 바람이 삽시간에 들이닥치고 우리를 전원의 깊은 숲속으로 데리고 갑니다. 연주 하나하나의 디테일한 표현이 뛰어나며 그로 인해 선율에서는 전원의 생기가 느껴지는 듯합니다.

발터는 유대인으로 나치의 탄압을 피해 1939년 미국으로 귀화했고 말년에 발터를 위해 만들어진 콜롬비아 심포니 오케스트라와 좋은 음반을 많이 남겼습니다. 그러나 베를린 태생인 그의 음악적 토양은 독일과 오스트리아에서 다져졌습니다. 그는 말러의 제자였던 만큼 말러 교향곡에서 극강의 실력을 보여주며 베토벤 교향곡 6번 〈전원〉과 모차르트 교향곡에서도 강세를 보입니다.

프랑스 지휘자 클뤼탕스의 지휘로 인해 베를린 필하모닉의 사운드는 자연스럽고 편안하며 순화된 느낌으로 변화합니다. 기품이 있고 고운 색채의 사운드로 아름답고 화사한 파스텔화가 떠오릅니다.

클뤼탕스는 벨기에 태생이지만 스물일곱 살부터 프랑스의 여러 오케스트라들의 상임 지휘자를 맡았으며 비제와 라벨 등 프랑스 음악에

앙드레 클뤼탕스, 베를린 필하모닉,
1960년 3월 녹음

서 특유의 낭만과 개성을 보여주며 명실상부한 프랑스 지휘자가 되었습니다. 일반적으로 프랑스 지휘자와 독일 교향곡과의 궁합은 그다지 좋지 않습니다. 그러나 클뤼탕스와 베를린 필하모닉은 베토벤 교향곡 전곡을 녹음했으며 그중 교향곡 6번 〈전원〉은 명연주로 정평이 나 있습니다. 기품 넘치는 우아한 음악입니다.

한스 슈미트-이세르슈테트, 빈 필하모닉 오케스트라, 1967년 4월 녹음

슈미트-이세르슈테트와 빈 필하모닉의 연주는 명암의 격차가 크고 콘트라스트가 강하게 느껴집니다. 이런 강렬한 명암 대비 때문에 이 연주는 고전인 르네상스 유화를 떠오르게 합니다. 한스 슈미트-이세르슈테트는 베를린 태생의 독일 지휘자로 북독일 방송교향악단에서 26년간 상임 지휘자로 활동했습니다. 빈 필하모닉과 함께 한 베토벤 교향곡 전집은 빈 궁정의 연주처럼 단정하면서도 견고한 고전의 바탕에 온화하고 격조가 넘칩니다.

카를 뵘과 빈 필하모닉은 따뜻한 서정미를 가진 〈전원〉 교향곡을 들려줍니다. 선은 부드러우며 색이 밝고 풍성해서 유화처럼 보입니다. 카를 뵘은 오스트리아 태생의 지휘자로 한때는 같은 오스트리아 태생의 카라얀과 라이벌 구도를 형성하기도 했습니다. 상당 기간 빈 국립 오페라단의 음악 총감독으로 재직했습니다. 그리고 빈 필하모닉으로부터 종신 명예 지휘자 칭호를 받는 등 상임을 두지 않는 빈 필하모닉의 실질적 상임 지휘자 역할을 했습니다.

빈 필하모닉과 녹음한 베토벤, 브람스 교향곡 전집은 전설의 명반으로 남아 있습니다. 그의 규범적인 연주는 다소 딱딱하게 들린다는 평가를 받기도 했으나 베토벤 〈전원〉 교향곡에서는 빈 필의 특성을 잘 살려 풍성하면서도 온화한 사운드를 들려줍니다. 모차르트 교향곡 전곡 역시 소문난 명음반입니다.

카라얀의 연주는 음악에 감정을 싣기보다는 화사한 선율을 만들어 아름다운 소리를 전달하려 합니다. 그래서 그림보다는 사진 작품처럼 느껴집니다. 카라얀은 음반사에서 한 시대를 풍미하며 제왕으로 군림

헤르베르트 폰 카라얀, 베를린 필하모닉,
1976년 10월 녹음

했습니다. 잘생긴 외모로 팬층이 두터웠으며 한때 그의 이름이 곧 클래식이었던 적도 있었지요. 카라얀은 베를린 필하모닉의 상임 지휘자로 1956년부터 1989년까지 무려 34년간 장기 집권했고 죽음으로 그 권좌를 내려놓았습니다.

카라얀의 레퍼토리는 바로크음악부터 현대음악까지 광범위했으나 다작을 했기에 연주의 퀄리티는 들쭉날쭉합니다. 베토벤의 교향곡 전집을 총 4회(1955년, 1963년, 1977년, 1984년) 녹음할 정도로 음반시장에서 그의 인기는 실로 대단했습니다.

다음은 저의 학창 시절 이후에 나온 음반들입니다.

귄터 반트와 북독일 방송교향악단의 연주는 카라얀의 연주보다 더 선명한 화질과 색채를 구사하는 연주입니다. 여러 각도의 앵글로 음악을 비추고 있어 마치 해상도 높은 디지털 영상을 보는 것 같은 재미를 줍니다. 귄터 반트는 독일 태생의 지휘자로 독일계 고전파와 낭만파 음악을 뛰어나게 해석해 독일 거장의 자리 중 하나를 꿰찼습니다. 그의 베토벤, 슈베르트, 브람스, 브루크너 교향곡 녹음은 클래식 음악사

권터 반트, 북독일 방송교향악단, 1986년 녹음

의 커다란 자산으로 남았습니다.

첼리비다케가 지휘하는 뮌헨 필하모닉의 연주는 새벽 공기처럼 고요하고 부드럽게 시작합니다. 여유가 넘치는 선율들은 우리를 안식의 세계로 데리고 가지요. 동양적 정서가 보이는 연주로, 유려한 먹선의 아름다운 번짐이 보이며 여백이 넘치는 수묵담채화를 보는 듯합니다.

루마니아 출신의 첼리비다케는 젊은 나이에 독일로 유학을 온 후 푸르트벵글러가 제2차 세계대전 후 나치 전범 재판으로 자격정지를 받

세르주 첼리비다케, 뮌헨 필하모닉 오케스트라,
1993년 1월

앉을 때 베를린 필하모닉을 맡으며 명성을 얻었습니다. 일찌감치 독일 국적을 취득했고 독일계 지휘자로 분류됩니다. 연주 음반 녹음을 상당히 싫어해 생전에 발매한 음반은 거의 없었으나 그가 죽고 나서 상속인들의 승인 아래 녹화된 공연 실황들이 음반으로 발매되었습니다. 첼리비다케는 선불교 신자였는데 연주에 있어서도 사물을 객관적으로 인식해 본질을 표현하려고 합니다. 그래서 그의 음악은 갈등을 증폭시키기보다는 관조적인 성격을 띠고 있습니다.

작품 감상하기

비교해서 들어봅시다.
베토벤 교향곡 6번 〈전원〉

▶ 브루노 발터, 컬럼비아 심포니 오케스트라, 1958년 1월 녹음

▶ 카를 뵘, 빈 필하모닉 오케스트라, 1971년 5월 녹음

▶ 귄터 반트, 북독일 방송교향악단, 1986년 녹음

음반 표지 이야기 2
'후안 미로와 르네 마그리트'

에릭 사티 〈짐노페디〉

음반 표지에서 음반의 연주 경향을 보여주려는 경우가 있습니다. 음반 기획자는 표지를 통해 연주가 어떤 방향으로 해석되었는지 나타내려 합니다. 에릭 사티의 곡으로 보여주는 두 연주가의 음악적 표현이 어떻게 다른지, 그 차이를 음반 표지를 통해 알아보겠습니다.

에릭 사티를 몰라도 그의 곡 〈짐노페디〉Gymnopedies를 들어보지 않은 사람은 거의 없을 겁니다. 이미 TV 광고나 영화, 드라마의 여기저기에서 〈짐노페디〉를 꾸준히 들어왔기 때문에 곡을 들려주는 순간 대부분 "아~ 이 곡!"이라는 반응을 보일 테지요. 그리고 이렇게 다시 되물을 겁

니다. "이 곡이 클래식 곡인가요? 저는 뉴에이지newage 음악인 줄 알았습니다."

에릭 사티는 1866년에 태어나 1925년에 사망한 프랑스 작곡가이기에 1970년대의 뉴에이지 운동에서 파생된 뉴에이지 음악과는 거리가 있습니다. 그럼에도 사티의 음악을 뉴에이지 음악과 완전하게 분리하지 못하는 것은 지극히 현대적인 그의 음악적 사상 때문입니다. 기존의 전통과 형식에 맞서 개혁의 길을 가고자 했던 그만의 음악 세계 때문에 당시 젊은 음악가들은 그를 추종했습니다. 그러나 청중들의 지지를 받기는 어려웠으며 평론가들은 그를 이단으로 취급했습니다.

예를 들면 1893년 작곡된 단순과 반복을 추구한 미니멀 음악 벡사시옹Vexations(짜증 또는 고통)은 악보 한 페이지를 840번 반복하는 곡으로 작곡가가 표기한 메트로놈 지시에 따라 연주하면 13시간 40분 정도 걸립니다. 초연은 1963년 존 케이지와 세 명의 연주자들로 진행되었는데 무려 21시간 동안 연주했습니다. 요즘 시대에도 기행으로 보이는 사티의 행동이 당시 사람들에게 어떻게 보였을지 짐작이 되고도 남습니다.

뉴에이지 운동

뉴에이지 운동은 기존의 서양적 가치관을 배제하고 사회, 문화, 종교적으로 새로운 가치를 추구하려는 정신사적 운동입니다. 이에 영향을 받은 뉴에이지 음악은 고전음악의 복잡성과 대중음악의 폭력성 또는 경박성에서 벗어나 모두가 듣기 편안한 음악을 만들고자 했습니다. 이렇게 클래식과 팝의 경계를

초월해 만들어진 뉴에이지 음악은 현재 심리 치료, 스트레스 해소, 명상 등에
사용되고 있습니다.

〈개犬를 위한 나른한 전주곡〉Preludes Flasques pour un Chien, 〈새롭고 차가운
소품〉Nouvelles Pieces Froides, 〈까다로운 귀부인을 위한 세 곡의 우아한 왈츠〉
Les Trois Valses Distinguees du Precieux Degoute 등과 같은 그의 작품들을 보면 제목부
터 그가 얼마나 자유로운 영혼의 소유자인지 알 수 있습니다.

사티는 일상생활에서도 여러 가지 기행을 보여주었습니다. 그는 똑
같은 회색 벨벳 양복 여러 벌을 사서 옷장 속에 넣어두고 양복 한 벌이
해져서 못 입을 때까지 매일 같은 옷을 입고 다녔습니다. 그뿐 아닙니
다. 햇볕을 싫어해서 늘 검은 우산을 가지고 다녔지요. 100개가 넘는
우산을 수집했지만 정작 비 오는 날에는 우산이 젖는 것이 싫어서 우
산을 코트 안에 넣고 비를 맞으며 걸었다고 합니다.

예술이 집 안에 놓인 가구처럼 우리 일상이 되기를

사티는 1917년 처음으로 '가구 음악'musique d'ameublement이라는 용어를 사
용했습니다. 자신의 음악이 집 안에 늘 놓여 있는 가구처럼 있는 듯 없
는 듯 들려지기를 바랐습니다. 그는 음악을 들을 때 온 힘을 다해서 듣
기보다는 편하고 자유스러운 분위기 속에서 무심하게 흘려듣기를 권
합니다. 예술이 거창한 어떤 것이 아니라 일상의 일부가 되어야 한다

고 생각했기 때문이죠.

사티의 친구이면서 그를 경배했던 시인 장 콕토는 "구름, 파도, 물의 요정, 밤의 향기를 이제 집어치우자. 우리는 지상에 뿌리내린 일상의 음악을 필요로 한다."라며 사티의 철학을 지지했습니다. 1920년 3월 8일 파리의 아트 갤러리 바르바장즈Barbazanges에서 사티는 '가구 음악'이라는 개념을 선보였습니다. 그는 관객들에게 연주가 시작되더라도 음악을 무시하고 하던 일을 계속해달라고 부탁했습니다. 하지만 막상 연주가 시작되자 사람들은 대화를 멈추고 연주에 집중했지요. 결국 사티는 화가 나서 연주회장 이곳저곳을 돌아다니며 사람들에게 음악을 듣지 말라고 소리쳤다고 합니다. 그는 청중이 예술을 경배하는 태도에서 벗어나기를 바랐고 이러한 사상은 이후에 결국 BGMback ground music(배경 음악)을 탄생시켰습니다.

클래식 음악에 대한 흔한 오해 중 하나는 고상하고 지적인 활동이라 그에 걸맞은 품격 있는 자세를 취해야 한다고 생각하는 겁니다. 음악은 법전처럼 이해하기보다는 시처럼 느껴야 합니다. 경우에 따라서는 음악을 들으며 꾸벅꾸벅 조는 것이 음악을 가장 잘 받아들이는 것일 수도 있습니다. 그리고 그것이 가장 럭셔리하게 음악을 즐기는 법입니다. 연주회에 가서 몸이 조금 피곤하다 느껴지면 밀려오는 음악에 몸을 맡기고 잠시 졸아보는 경험도 좋다고 생각합니다.

사티의 음악은 당시 사람들은 이해하지 못했지만 1960년대 들어서면서 공감을 얻고 주목받게 됩니다. 본인의 자화상 아래 남긴 "나는 이 늙은 세상에 너무 젊게 태어났다."라는 글귀가 가슴에 와닿습니다.

그럼 현대에 살고 있는 우리는 사티를 얼마만큼 이해할 수 있을까

요? 세 곡의 〈짐노페디〉를 통해 그의 음악에 접근해보고자 합니다. 〈짐노페디〉는 1888년에 작곡된 곡으로 낭만주의 시인 파트리스 콩테미네J. P. Containe de Latour의 시〈고대인〉Les Antiques에 나오는 '짐노페디아와 사라방드를 뒤섞어 춤추네'라는 구절에서 직접적인 영감을 받아 작곡했다고 합니다. '짐노페디'Gymnopedie(Gymnos가 'naked'[벗은] 또는 'unarmed'[무장하지 않은]라는 뜻이고 paedia는 'youth'[청년]라는 뜻)는 그리스어 '짐노페디아'gymnopaedia에서 온 말로 고대 스파르타의 벌거벗은 청년들이 전쟁 춤을 통해 운동과 무술 실력을 과시한 연례 축제를 지칭합니다.

그러나 이 곡을 사전적 의미로 받아들이실 필요는 없습니다. 사티는 곡의 제목을 별 의미 없이 지은 듯 보입니다. 아마 자신의 곡이 불필요한 장식이나 과다한 감정 노출이 없는 심플한 음악이라는 점을 나타내는 데 적합하다 여겨 이 단어를 제목으로 사용한 것 같습니다. 이 음악은 그가 제시한 가구 음악의 개념이 나오기 한참 전(30년 전)인 스물두 살에 쓴 작품입니다. 그러니 가구 음악의 개념으로 이 음악을 대하실 필요는 없습니다.

제1번 느리고 비통하게Lent et douloureux
제2번 느리고 슬프게Lent et triste
제3번 느리고 장중하게Lent et grave

짐노페디는 이렇게 세 곡으로 이루어져 있는데 그중 제1번 곡이 제일 유명하고 광고 등에서 많이 사용되었습니다. 제2번이나 제3번 곡의

분위기도 제1번 곡과 거의 유사합니다. 반복되는 단순한 멜로디로 이루어진 곡을 어떻게 들어야 할지 난감할 수도 있지요. 하지만 느리게 움직이는 선율들 덕분에 음악에 여백이 생겨 감상자가 자신의 상상과 사색을 더해볼 수 있는 현대적인 작품입니다. 이 곡은 결국 감상자가 자신의 상상을 더하며 비로소 완성됩니다.

사티와 비슷한 시기의 낭만음악들은 세상 사람들의 사랑과 환상에 대해 이야기했고 동시대의 구스타프 말러는 나약한 인간의 입장에서 인생의 허무와 구원의 갈망을 음악으로 표현합니다. 반면 사티의 〈짐노페디〉는 인간의 희로애락이나 허무 또는 구원에 대한 갈망과는 그 결이 전혀 다르지요. 이 세상의 어떤 욕망과도 무관하기 때문에 마치 육체의 굴레에서 벗어난 자유로운 영혼들이 모여 사는 구름 속 세상 같습니다. 그래서 〈짐노페디〉의 감상을 위해서는 몸과 정신을 느슨하게 만든 뒤 이 세상에 존재할 것 같지 않은 공간을 떠올려보며 감상했으면 합니다.

연주의 초현실주의적 상상력, 음반 표지로 선보이다

피아니스트 파스칼 로제의 음반과 안느 퀘펠렉의 음반은 여러분의 상상력을 잘 이끌어줄 좋은 연주들입니다. 그리고 이들은 음반 표지를 통해 자신들의 연주 성향을 이미 설명하고 있습니다.

이 두 개의 음반에는 〈짐노페디〉 말고도 사티의 주요 피아노곡들이 실려 있습니다. 그러나 두 음반 표지의 그림을 보면 음반을 통해 이야

파스칼 로제(피아노), 1983년 5월 녹음

안느 퀘펠렉(피아노), 1988년 3월 녹음

기하고 싶은 내용은 조금 다른 것 같습니다.

파스칼 로제의 연주 음반은 스페인의 화가 호안 미로Joan Miro의 〈어릿광대의 사육제〉를 표지 이미지로 선택했습니다. 안느 퀘펠렉의 연주 음반은 르네 마그리트Rene Magritte의 일명 '레이닝 맨'raining man으로 불리는 〈골콩드〉Golconde라는 그림을 활용했지요. 화가 폴 길디어가 우산을 든 사티를 넣어서 재구성한 그림을 표지 이미지로 사용했습니다.

파리 태생의 두 피아니스트들은 이 음악이 초현실주의와 관련이 있음을 이미 음반 표지를 통해 말하고 있는 듯 보입니다. 미술에서 초현실주의는 말 그대로 현실을 초월해 실제로는 존재하지 않거나 있을 법하지 않은 일 등을 그림으로 표현하는 것입니다. 초현실주의란 말은 1917년에 처음 나왔으며 1924년에 이르러서야 앙드레 브르통Andre Breton의 초현실주의 선언을 통해 확실한 예술 활동의 형태를 갖춥니다. 이런 사실을 놓고 보면 사티의 〈짐노페디〉는 거의 30년을 앞서서 세상을 바라본 것이지요.

음반 표지로 선택된 두 그림은 초현실주의라는 점에서는 동일하지만 완전히 다른 관점에서 그려진 그림입니다. 호안 미로의 〈어릿광대의 사육제〉는 이성을 배제하고 무의식의 세계에서 솟아나는 이미지를 아무 생각이 없는 상태에서 손이 움직이는 대로 그리는 자동기술법automatisme으로 그려진 그림이죠.

그러나 르네 마그리트의 〈골콩드〉는 서로 상관이 없는 물체를 같은 공간에 그려 넣음으로써 사실적이지 않고 논리적이지 않은 상황을 표현하는 데페이즈망depaysement이라는 기법으로 그려진 그림입니다. 쉽게 말해 미로의 그림은 화가의 무의식이 그리고 싶은 대로 그린 그림인

반면 마그리트의 그림은 화가가 비현실적인 모습을 철저히 의도적으로 계산해서 그린 그림입니다.

이들은 표지를 통해 각자 연주가들의 음악 해석을 대변하고 있습니다. 파스칼 로제의 연주는 뭐라 말하기 어려운 형상의 물체들이 무중력 상태로 떠다니는 미로의 그림처럼 리듬감이 일정하지 않고 자유로우며 중간중간 감상자의 상상이 끼어들 수 있는 여백이 있습니다. 반면 안느 퀘펠렉의 연주는 안개가 뿌연 구름 속을 걷고 있는 것 같습니다. 한참을 걸었는데도 다시 그 자리를 걷는 느낌을 받게 되지요. 그래서 르네 마그리트의 〈골콩드〉처럼 의도적으로 디자인된 세계가 그려집니다.

라인베르트 데 레우(피아노), 1977년 6월 녹음

물론 이 곡을 반드시 초현실주의 관점으로만 감상할 필요는 없습니다. 프랑스 현대음악의 권위자로 알려진 피아니스트 알도 치콜리니는 〈짐노페디〉를 여러 번에 걸쳐 녹음했는데, 탄탄한 구조감을 보강해 우아하고 격조 있는 연주를 들려주는 1956년도 연주를 추천해드리고 싶습니다.

사실 사티가 작곡할 당시 이 곡을 어떻게 생각했을지는 몹시 흥미롭습니다. 왜냐하면 파스칼 로제와 안느 퀘펠렉은 우리와 함께 현대를 살아가는 동시대인들이고 그들에겐 이미 정립된 초현실주의를 연결시키는 것이 더 쉬웠을 수도 있으니까요. 사티는 치콜리니가 연주한 것처럼 고전적 구조에 초현실적 상상력 한 방울을 떨어뜨렸을 수도 있고, 정말로 현대 연주자들의 해석처럼 초현실주의를 미리 보았을 수도 있습니다.

한편 독특한 생각과 기이한 행동들을 일삼았던 사티를 생각해보면 피아니스트 겸 작곡가, 지휘자로 활동한 네덜란드 출신 라인베르트 데 레우의 연주가 가장 사티의 성향을 닮은 것 같습니다. 데 레우는 이 곡이 멜로디(선율)로 들리는 것을 바라지 않는 것 같습니다. 〈짐노페디〉를 극도의 슬로 템포로 연주하면서 음악을 문장으로 완성하려 하지 않고 단어로 나열함으로써 음악 해석의 범위를 확장시키려 합니다. 그리고 기억의 파편처럼 조각난 선율로 인해 음악을 들으며 머릿속에 떠오르는 이미지들은 더욱 비현실처럼 다가옵니다. 데 레우의 연주는 사티가 바랐던 것처럼 음악의 존재감을 연기처럼 날려버립니다. 사티가 다시 살아 돌아온다면 아마 이 연주를 가장 좋아하지 않을까 생각되는군요.

비교해서 들어봅시다.
사티 〈짐노페티〉 제1번 느리고 비통하게(Lent et douloureux)

▶
파스칼 로제(피아노), 1983년 5월 녹음

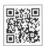

▶
안느 퀘펠렉(피아노), 1988년 3월 녹음

▶
라인베르트 데 레우(피아노), 1977년 6월 녹음

아수파와 모던 타임즈

스트라빈스키 〈봄의 제전〉

현대에 사는 우리는 영화나 TV 매체에서 이미 기괴한 소리를 많이 들어왔기에 이제 웬만한 사운드는 듣기에 불편하지 않습니다만, 20세기 초는 달랐지요. 1913년도 초연 시 관객의 소동이 있었던 스트라빈스키의 〈봄의 제전〉은 아직도 사람들에게 어려운 음악이라는 인식이 있습니다. 하지만 지휘자들의 의도를 알고 음악을 듣는다면 현대에 가까운 이 곡은 오히려 훨씬 쉽게 들릴 수 있습니다.

클래식 공연 역사상 최대 해프닝으로 기억되는 사건은 1913년 5월 29일 파리 샹젤리제 극장에서 있었던 무용(발레) 음악 〈봄의 제전〉의

초연 공연입니다. 〈봄의 제전〉은 러시아 태생의 작곡가 이고르 스트라빈스키가 작곡한 발레 음악에 당시 최고의 무용수 니진스키의 안무로 발레 뤼스('러시아 발레단'이란 뜻)가 맡아 공연했습니다.

20세기 클래식 음악계의 최고 스캔들 〈봄의 제전〉

〈봄의 제전〉은 길고 혹독한 겨울을 보낸 고대 러시아의 이교도 부족이 다시 찾아온 봄을 맞아 태양신께 올리는 제전을 무대 음악으로 형상화한 것입니다. 제물로 바쳐진 처녀가 제전 앞에서 죽음에 이르도록 춤을 추며 희생된다는 낯선 설정으로 구성되어 있습니다.

공연이 시작된 지 얼마 안 돼서 들려오는 원시적이면서도 파격적인 리듬과 소음처럼 삑삑거리며 불협화음을 만들어내는 목관 소리는 관객을 흥분시키기 시작했죠. 그리고 과격하면서도 파격적인 니진스키의 안무가 불난 집에 기름을 부은 격으로 관객들의 분노를 폭발시켜버립니다. 우아한 선율의 발레곡에 익숙한 파리 관객들이었기에 지금까지 들어보지 못한 충격적인 소리와 기괴한 춤사위는 소란을 불러오기에 충분했습니다. 그 와중에도 공연은 계속 진행되었고 관객들의 비아냥거리는 야유와 욕설이 난무했습니다. 또 한 편에서는 공연을 더 봐야 하니 조용히 하라는 고함 소리까지 가세하며 공연장은 아수라장이 됩니다.

공연장의 소동은 결국 경찰이 출동하고 나서야 겨우 진정되었고 중단 없이 공연을 끝마칠 수 있었다고 합니다. 연주회에 갔다가 중간에

공연장을 떠났던 생상스는 스트라빈스키는 음악을 다시 배워야 한다며 독설을 날렸고, 평론가들은 〈봄의 제전〉이 아니라 '봄의 학살'이라고 비평했습니다.

이날의 소동을 우리는 영화 〈샤넬과 스트라빈스키〉(2009) 도입부를 통해 볼 수 있는데, 이 영화는 무대, 의상, 안무 등 당시를 철저히 고증해 재현했습니다. 꼭 한번 보시기를 권합니다.

이것은 낯선 음악에 대해 청중이 강한 거부감을 보였던 100년 전의 사건입니다. 이 공연은 향후 현대음악사에 큰 자극제가 되었고, 그 후 무조음악과 실험주의 음악 등 불편하기 짝이 없는 소리와 리듬을 장착한 진보적인 컨템퍼러리contemporary(현대의) 음악들이 쏟아져나왔습니다. 하지만 이후의 연주회에서는 곡이 괴이하다는 이유로 소요사태가 벌어지는 일은 없었죠. 오히려 새로운 음악 사조를 이해하지 못한다는 핀잔을 듣기 싫은 청중들은 더 이상 싸우지 않고 조용히 클래식 음악계를 떠났습니다.

클래식 음악계가 관객의 호응을 얻지 못하는 새로운 시도에 빠져 있던 순간, 팝송과 재즈 등 다른 음악들은 편한 리듬과 익숙한 멜로디를 선사하며 청중들을 매료시키고 있었습니다. 클래식 음악은 이들에게 대중을 빼앗기고 말았죠. 결국 클래식 음악은 바로크 시대에 귀족만을 위해 존재했었던 것처럼 다시 소수를 위한 음악으로 전락하고 맙니다.

"소 잃고 외양간 고친다."는 속담처럼 대중을 잃은 클래식 음악계에 다시 반동적 경향이 생겨납니다. 컨템퍼러리 음악도 현시대를 반영하되 다시 과거의 전통 기법을 사용하는 신고전주의를 표방하며 청중에게 친밀함을 보이려는 노력을 시작한 겁니다. 그러나 이미 떠나간 팬

심은 너무 멀리 가버렸으며 클래식 애호가들 안에서도 극소수만이 컨템퍼러리 음악에 관심을 가질 뿐이었습니다. 새로운 곡을 발표하면 대중들에게서 환호 혹은 질타를 받았던 영광스러운 창작의 시대는 사라졌습니다. 그러나 계속 노력하고 두드리다 보면 컨템퍼러리 음악도 언젠가는 클래식 음악의 주류가 될 날이 있으리라 생각합니다.

센세이션을 일으켰던 〈봄의 제전〉은 시간이 가면서 논란이 사라지고 작품성을 인정받게 되었습니다. 나아가 새로운 음악적 경향을 개척했다는 찬사와 함께 버르토크, 프로코피예프, 불레즈 등 많은 작곡가들이 이 작품을 참고하게 됩니다. 이러한 사실 때문인지 독일의 철학자이자 미학자인 아도르노 Theodor Adorno 는 〈봄의 제전〉을 후기 낭만주의 음악에 대한 일탈로 바라보는 시각을 거부하고 현대음악의 한 경향으로 분류합니다.

그러나 스트라빈스키의 〈봄의 제전〉을 현대음악으로 보기는 어렵지 않을까 합니다. 기존의 음악에 불규칙적이고 변칙적인 리듬과 소란스럽게 들리는 불협화음이 가미되었지만 여전히 전통적인 음악 요소를 바탕으로 작곡되었고 후기 낭만음악과 크게 다르지 않기 때문입니다.

〈봄의 제전〉은 초연이 20세기 클래식 음악계의 최고 스캔들로 불리면서 유명세를 탔고 현재는 대부분의 공연이 발레 없이 오케스트라의 연주만으로 이루어지고 있습니다. 어떤 분들은 발레와 함께 〈봄의 제전〉을 감상하는 것이 더 편안하게 느껴질 겁니다. 그러나 이 음악을 온전히 소리로 감상할 때 더 큰 상상력과 영감을 주기에 저는 음악만 감상하는 걸 추천드립니다. 물론 발레 공연을 아예 보지 말라는 이야기는 전혀 아닙니다.

스트라빈스키가 어려우면 그림을 그리며 듣자

〈봄의 제전〉의 연주 해석은 크게 두 부류로 나누어집니다.

하나는 본능적이고 원초적인 리듬과 원색적인 음향이 두드러진다고 보고 원시주의 음악Primitivism music으로 해석하는 겁니다. 〈봄의 제전〉이 이러한 경향성을 띠게 된 것은 1905년 가을 파리 진보적 화가들의 전시회 '살롱 도톤느'Salon d'Automne에 기인합니다. 이 전시회 이후 회화에서 야수주의Fauvisme(포비슴)라는 이름의 사조가 나왔고 음악계에서 스트라빈스키가 이에 화답한 것입니다.

〈봄의 제전〉을 연주할 때 많은 지휘자가 다이내믹한 리듬과 자극적인 음향을 만들어내려 노력합니다. 그러나 〈봄의 제전〉 악보는 세기가 어려운 7박자와 11박자 등이 포함되어 있으며 계속 변하는 박자로 구성되어 있습니다. 이처럼 어려운 악보 때문에 세상에서 가장 많은 음반을 내놓았던 최고의 지휘자 헤르베르트 폰 카라얀조차 '제대로 연주하기가 쉽지 않은 곡'이라고 고백한 바 있습니다.

자극적인 리듬과 폭발적인 음향을 만들어내는 리카르도 무티나 에사-페카 살로넨의 연주가 사람들에게 인기 있지만 이들의 〈봄의 제전〉에는 정작 원시적이거나 원색적인 느낌은 없습니다.

원색적 색채를 잘 살려내는 연주로는 헝가리 출신의 안탈 도라티가 지휘한 디트로이트 심포니 오케스트라의 연주를 추천합니다. 그의 연주는 과감한 원색 사용과 단순하면서도 강렬한 에너지를 뿜어내는 앙리 마티스의 작품 〈춤 II〉를 떠오르게 하며 포비슴과 스트라빈스키를 연결합니다.

앙리 마티스 〈Dance II(춤 II)〉, 1910년, 캔버스에 유채, 260X391cm

매우 낯선 파곳(바순)의 고 음역대 선율로 시작되는 〈봄의 제전〉은 뒤이어 클라리넷과 베이스 클라리넷, 피콜로 클라리넷이 합세하며 신비한 소리를 만들어냅니다. 그리고 곧 오보에, 플루트, 피콜로 등의 목관 악기군이 합세하며 우리를 한번도 경험하지 못한 원시의 세계로 데리고 들어갑니다. 그리고 '빰빰빰밤 빰빰빰밤' 하는 현악기의 위협적이고 폭력적인 사운드가 들리면 우리 앞에 야만인들의 광기 어린 춤이 시작됩니다. 도라티의 연주에는 이 낯설고 섬뜩한 야만이 그대로 살아 있기에 강렬한 원색의 이미지로 다가옵니다.

다른 하나는 앞서 아도르노가 말했듯이 〈봄의 제전〉을 현대음악의 하나로 바라보고 해석하는 겁니다. 연주의 변수로 작용할 수 있는 모든 요소를 지휘자가 철저히 통제해 과도한 몰입이나 정열적인 감정을

배제시키고 철저한 계산으로 연주를 진행합니다. 그러한 해석의 대표적인 음반은 현대 작곡가 겸 지휘자인 피에르 불레즈가 지휘한 클리블랜드 오케스트라의 연주입니다.

여기서의 파곳(바순) 소리는 도시의 밤을 알리는 음악처럼 음울하게 느껴집니다. 여러 악기들이 만들어내는 소리는 도시가 가진 여러 가지 소음을 대변하는 듯합니다. 뒷골목에 버려진 쓰레기와 돌아다니는 쥐들이 있는 도시 말입니다. 불안한 음들의 향연은 앞으로 불길한 일들이 벌어질 것 같은 상황을 암시하는 듯합니다.

철저한 계산으로 움직이는 피에르 불레즈 지휘의 연주는 안탈 도라티의 색채와는 전혀 다른 흑백의 모노톤으로 다가옵니다. 뜨거운 감정

안탈 도라티(지휘), 디트로이트 심포니, 1981년 5월 녹음

없이 관찰자의 냉정한 시선으로 연주되는 음악은 시니컬한 분위기를 띠고 있죠. 기계적으로 들리는 박자 때문에 쫓기듯 살아가는 도시인의 삶이 연상되어 찰리 채플린의 영화 〈모던 타임즈〉(1937)를 떠오르게 합니다.

〈모던 타임즈〉는 산업화된 사회에서 기계적으로 반복되는 삶을 살고 있는 인간의 모습과 대공황 시대의 혼란스러운 사회상을 풍자한 찰리 채플린의 코미디 영화입니다. 오랜만에 이 영화를 다시 한번 보시고 불레즈가 지휘한 〈봄의 제전〉을 감상해보면 어떨까 합니다.

글을 읽고도 여전히 〈봄의 제전〉이 쉽지 않은 분들이 계실 겁니다. 이런 분들을 위해 포기하지 않고 음악을 쭉 들을 수 있는 좋은 방법을 알려드립니다.

음악감상에 앞서 두 장의 종이와 여러 가지 색상의 색연필을 준비

찰리 채플린 영화 〈모던 타임즈〉
출처 : Museum of the City of New York

합니다. 앞서 추천드렸던 안탈 도라티와 피에르 불레즈의 연주를 들으면서 느껴지는 대로 그림을 그려봅니다. 그림을 그리며 음악을 들으면 아마 과도한 리듬과 불협화음이 불편하지 않게 들릴 겁니다. 마지막으로 두 연주를 듣고 그린 두 장의 그림을 비교해보세요. 두 그림의 차이가 확연히 구분된다면 여러분도 이미 두 연주가 갖고 있는 각기 다른 성향을 파악했다는 겁니다. 이렇듯 음악이 어려울 때는 그림의 도움을 받는 것도 한 방법입니다.

〈봄의 제전〉은 1부 대지에 대한 찬양L'adoration de la Terre과 2부 희생제Le Sacrifice로 구성되어 있습니다. 곡을 처음 듣는 분들은 전곡 듣기가 힘들 수 있으니 먼저 1부 음악을 들으며 그림을 그려봅시다.

피에르 불레즈(지휘), 클리블랜드 오케스트라, 1991년 3월 녹음

비교해서 들어봅시다.
스트라빈스키 〈봄의 제전〉 1부(대지에 대한 찬양)

 ▶
안탈 도라티(지휘), 디트로이트 심포니, 1981년 5월 녹음

 ▶
피에르 불레즈(지휘), 클리블랜드 오케스트라, 1991년 3월 녹음

클래식을
이야기로 읽다

BTS 이전에 정경화가 있었다

차이콥스키 바이올린 협주곡

클래식 음악 분야에서 한국의 최고 연주자 한 명을 꼽으라면 1초도 망설임 없이 정경화라고 말씀드릴 수 있습니다. 과거 클래식 음악이 백인의 전유물로 생각되던 시절, 세계 무대에서 동양인 연주가를 본다는 상상은 하기 어려운 일이었습니다. 그 시절 정경화 선생님은 어떻게 세계 정상급 연주가로 발돋움할 수 있었을까요? 한국의 인지도가 낮았던 1970년대에 그녀는 전 세계에 한국을 알리고 다녔습니다. 이제 나이가 지긋해진 유럽의 클래식 애호가들은 아직도 한국을 정경화의 나라로 기억하고 있습니다.

지금은 BTS가 세계적으로 폭발적인 인기를 끌며 한류 문화의 위상을 높이고 있습니다. 하지만 과거 미국과 유럽의 대중들에게 처음 한국과 한국인을 알린 것은 클래식이었고, 그 최초의 인물은 바이올리니스트 정경화 선생(이하 정경화)입니다.

당시 동양의 가난한 나라 대한민국 출신으로 세계에 진출하는 것은 그리 쉬운 일이 아니었습니다. 그 당시 모든 분야가 마찬가지였겠지만 특히 '백인들만의 리그'였던 클래식 음악 분야는 더욱 그러했죠. 동양인의 실력이 아무리 출중해도 이름을 알릴 기회를 잡기는 무척 힘들었습니다. 지금도 앞선 선구자들의 노력으로 많이 개선되었지만 동양인에 대한 편견이 완전히 사라졌다고 말하기는 어렵습니다.

그럼 당시 정경화는 어떻게 쉽지 않았던 관문을 모두 뚫고 세계 최고의 바이올리니스트가 될 수 있었을까요? 정경화 본인은 인터뷰마다 겸손하게 "럭키Lucky"라 말하지만 결코 운이 좋아서가 아닙니다. 그녀는 늘 준비되어 있었고 새로운 도전을 두려워하지 않았죠. 그랬기에 가능한 성공이었습니다.

동양 여자? 실력으로 한번에 부숴버린 서구의 편견

정경화는 어릴 때부터 바이올린에 뛰어난 재능을 보였으며 열두 살에 미국의 세계적 명문 음악 학교인 줄리아드로 유학을 갑니다. 열여덟 살에는 자신을 전 세계에 알리기 위해 세계 최고의 콩쿠르로 꼽히는 차이콥스키 콩쿠르(1966년 제3회, 모스크바)에 참가하려 합니다. 그러나

당시 소련은 우리나라의 적성 국가로서 입국이 불가능했고 결국 콩쿠르에 참가할 수 없게 됩니다. 너무 아쉬웠지만 정경화는 낙담하지 않고 바로 다음 해(1967년) 미국 카네기홀에서 열리는 레벤트리트 콩쿠르에 참가하기로 합니다.

그러나 이 역시 순탄하지 못했습니다. 정경화가 같은 편이라고 생각했던 스승 갈라미언 교수와 매니지먼트 회사가 적극적으로 이 콩쿠르의 참가를 반대한 겁니다. 왜 그랬을까요? 갈라미언 교수의 다른 제자인 핀커스 주커만이 콩쿠르에 참가하기로 되어 있었기 때문입니다. 심지어 그는 심사위원장인 아이작 스턴의 후원을 받고 있었고요. 그랬기에 정경화의 우승 가능성은 거의 없다고 생각했던 거죠. 당시 미국의 음악계는 유대인들이 장악하고 있었고 유대인 핀커스 주커만은 아이작 스턴을 비롯한 유대인들에게서 후원을 받던 상황이었어요. 이런 이유로 이미 많은 사람이 그의 우승을 예상했던 겁니다.

그러나 이런 세상 물정엔 관심이 없었던 정경화는 주위의 반대에도 불구하고 레벤트리트 콩쿠르에 참가합니다. 예상대로 콩쿠르는 너무나 편파적으로 진행됩니다. 정경화가 최종 결선 무대에 오르자 결승 연주 순서를 공정하게 제비뽑기로 정하지 않고 심사위원단은 정경화에게 제일 불리한 첫 번째 순서를 배정합니다. 결선 무대에서 주커만의 연주 실수로 정경화의 우승이 눈앞에 보였으나 아이작 스턴의 영향력으로 정경화는 주커만과 예정에도 없던 또 한번의 결선 연주를 펼쳐야 했습니다. 심사위원단의 어처구니없는 편파적 진행에도 불구하고 탁월한 실력을 바탕으로 정경화는 주커만과 공동 우승이라는 쾌거를 이루어냅니다.

정경화

여담입니다만, 정경화가 콩쿠르 결선에 진출하자 어머니가 급하게 집을 팔아서 스트라디바리우스를 사주며 정경화를 응원했다는 이야기는 이미 유명합니다.

　그러나 이후 두 우승자에 대한 미국 음악계의 대접은 완전히 달랐습니다. 주커만은 유대 음악가들의 전폭적인 지원 속에서 미국의 대표 지휘자인 번스타인(유대인) 그리고 뉴욕 필하모닉과 연주회 및 음반 녹음을 하는 등 바쁜 스케줄을 보냈습니다. 정경화도 미국을 중심으로 연주회 투어를 통해 자신을 알리기 위해 큰 무대를 기대해보았지만 미국 음악계는 동양에서 온 여자 바이올리니스트에게 냉담했습니다.

　그러던 어느 날 정경화에게 천금 같은 기회가 찾아옵니다. 이차크 펄만(열여덟 살에 카네기홀에서 데뷔한 이스라엘 태생의 천재 바이올리니스트로 당시 스물다섯 살임에도 세계적으로 상당한 인기가 있었다.)이 1970년 5월 13일 런던 심포니와의 자선 연주회에 갑작스런 개인사정으로 참가할 수 없게 된 겁니다. 그 자리에 정경화가 추천되며 주최 측은 정경화에게 바로 의사를 타진합니다. "며칠 뒤가 연주회인데 차이콥스키 바이올린 협주곡 연주가 가능할까요?" 정경화는 즉시 가능하다고 대답하고 런던으로 날아갑니다.

　그러나 런던에서도 큰 문제가 정경화를 기다리고 있었지요. 런던 심포니 단원들과 지휘자 앙드레 프레빈이 무명의 동양 여자 바이올리니스트와의 연주를 거부했던 겁니다. 당시는 동양인에 대한 편견뿐 아니라 여자 바이올리니스트에 대한 편견도 존재하던 시절이었습니다. 그들은 작은 유색인 여자아이가 바이올린을 제대로 연주할 것이라는 기대를 전혀 하지 않았습니다. 우여곡절 끝에 리허설이 시작되었고 이들

은 리허설 연주곡을 갑자기 멘델스존 바이올린 협주곡으로 바꿉니다. 이 경우 없는 대접에 정경화는 두 눈 부릅뜨고 악장을 노려보며 완벽한 연주로 응수합니다. 그제서야 지휘자와 단원들은 정경화의 실력과 기질을 알아보고 원래대로 차이콥스키 바이올린 협주곡 리허설을 했다고 합니다.

이날의 연주회는 까다롭기로 소문난 런던 관객의 반응으로 보나 평론가들의 평으로 보나 엄청난 성공이었습니다. 영국의 〈파이낸셜타임스〉는 "하이페츠의 차이콥스키가 이보다 정확한 적이 있었던가? 오이스트라흐나 아이작 스턴도 최근에 이런 연주는 들려주지 못했다."라는 등 극찬하는 리뷰를 내보냅니다. 스물두 살의 까맣고 조그만 여자애가 어찌나 당차게 연주를 했는지 이후 유럽 사람들은 정경화를 보고 '동양에서 온 마녀'라고 불렀습니다. 이 연주회는 정경화에게 런던 심포니와의 영국 순회공연은 물론 갑자기 1년 6개월간의 연주회 스케줄을 만들어줍니다.

날 선 긴장감과 서슬 퍼런 한을 들려주는
정경화의 차이콥스키

그리고 한 달 뒤인 1970년 6월 정경화에게 또 한번의 기회가 찾아옵니다. 당시 최고의 음반사 중 하나인 데카에서 갑자기 녹음 제의가 온 것이죠. 최고로 손꼽히던 소프라노 레나타 테발디가 갑자기 녹음을 취소해 데카의 녹음실이 비게 되었습니다. 데카는 한 달 전 런던을 떠들썩

하게 만들었던 정경화를 떠올렸습니다. 그리고 그녀에게 당장 영국으로 와서 차이콥스키 바이올린 협주곡과 시벨리우스 바이올린 협주곡을 녹음할 수 있는지 물었습니다.

데카의 녹음실 일정은 언제나 꽉 차 있었고 지금이 아니면 몇 년 뒤에나 올까말까 한 기회라는 것을 정경화는 잘 알았죠. 그랬기에 그녀는 시벨리우스 바이올린 협주곡의 경우 오케스트라와 한번도 맞춰본 적 없었지만 녹음이 가능하다고 대답하고 런던으로 향합니다. 갑작스런 녹음을 위해 런던으로 가는 길, 비행기를 갈아타는 중간 기착지 공항에서 정경화가 연습을 했다는 이야기는 전설로 남았습니다. 그때 공항에서 정경화의 연주를 들은 사람들은 그야말로 횡재한 거죠.

정경화(바이올린), 앙드레 프레빈(지휘), 런던 심포니, 1970년 6월 녹음

이렇듯 갑삭스럽게 진행된 레코딩은 전문가와 애호가 모두에게서 좋은 반응을 얻습니다. 이후 데카와 정경화는 전속계약을 맺고 음반을 계속 발매하며 지금의 명성을 만들게 됩니다.

1970년 6월 당시에 정경화가 녹음한 차이콥스키 바이올린 협주곡은 날 것 그대로의 느낌입니다. 날 선 긴장감이 곡 전반에 흐르고 있습니다. 이 음반은 얼마 전인 5월 13일에 있었던 런던 데뷔 무대를 엿볼 수 있게 해줍니다.

특히 2악장에 흐르는 러시아의 슬라브 감성은 정경화를 만나 한국이 지닌 '한'의 정서로 치환되며 서슬퍼런 슬픔이 잘 표현되었습니다. '한'이라는 표현이 당시 서양인들에게는 다소 생경하고 낯선 슬픔 정도로 들렸겠지만 지금은 독특한 한국적 정서로 각광받고 있습니다. 오이스트라흐와 같은 러시아 출신의 거장 연주자들이 나이 들면서 유연한 소리를 내고 있었다면, 정경화는 3악장에서 지금 막 갈아서 날이 시퍼런 칼을 가차 없이 휘둘러대며 청중을 바짝 긴장시켰습니다. 차이콥스키가 이 곡 초연 후에 "병아리 솜털을 뽑아대는 것 같다."라는 평을 들었던 것이 충분히 이해가 됩니다. 이 데뷔 음반으로 정경화는 전 세계 음악 애호가들을 팬으로 만들어버립니다. 심지어 일본에서조차 당시 정경화의 인기는 최고였습니다.

그리고 11년 뒤 정경화는 지휘자 샤를 뒤투아 그리고 몬트리올 심포니와 함께 차이콥스키 바이올린 협주곡을 다시 녹음합니다. 앞서의 연주보다 해석의 깊이가 더해져 여유롭고 한층 부드러워진 차이콥스키를 들려줍니다. 데뷔 시절보다 서정 깊은 감성을 담은 연주지만 정경화가 데뷔 시절 보여준 정열적인 활의 움직임과 날카로운 소리를 오히

려 그리워하게 만듭니다. 이러한 이유로 아직도 많은 음악 평론가와 애호가들은 당찬 에너지로 무장한 스물두 살의 정경화 연주에 더 큰 애정을 보이고 있습니다.

내친김에 차이콥스키 바이올린 협주곡을 다른 연주자의 연주로도 감상하시고 싶은 분들을 위해 음반을 추천해드리고자 합니다. 러시아 서정을 제대로 느끼고 싶다면 러시아적 멜랑콜리가 흐르는 소련 출신의 다비드 오이스트라흐 연주가 있습니다. 러시아 서정을 기품 있게 다루며 원숙미 넘치는 유진 오먼디와 필라델피아 오케스트라와의 협연을 먼저 말씀드렸습니다. 하지만 키릴 콘드라신의 지휘와 소련 국립 관현악단의 협연도 서늘한 러시아 감성이 살아 있는 좋은 연주입니다.

덧붙여 소련 출신의 미국 바이올리니스트 나탄 밀슈타인과 아바도가 지휘한 빈 필하모닉의 음반도 추천하고 싶습니다. 귀족적인 기품과 고상함을 지닌 나탄 밀슈타인의 바이올린 연주는 따뜻하고 달콤하면서도 슬픔이 가득 흐릅니다. 이 연주는 톨스토이의 소설《안나 카레니

다비드 오이스트라흐(바이올린), 유진 오먼디(지휘), 필라델피아 오케스트라, 1959년 12월 녹음

나탄 밀슈타인((바이올린), 클라우디오 아바도(지휘), 빈 필하모닉, 1972년 9월 녹음

나》에서 보이는 제정 말기의 귀족 러시아 정서가 느껴집니다.

러시아 정서에 대해 자세히 알고 싶으면 〈아시케나지 VS 아시케나지 / 라흐마니노프 피아노 협주곡 2번〉 편(102~112쪽)을 읽어보세요.

차이콥스키 바이올린 협주곡
정경화(바이올린), 앙드레 프레빈(지휘), 런던 심포니, 1970년 6월 녹음

▶
1악장(Allegro moderato)

▶
2악장(Canzonetta, Andante)

▶
3악장(Finale, Allegro vivacissimo)

우주로 날아간 지구의 대표 음악

바흐 브란덴부르크 협주곡 2번

만일 여러분에게 우주로 내보낼 '지구를 대표하는 음악'을 선정해달라고 하면 어떤 곡을 고르시겠습니까? 1977년에 천문학자 칼 세이건이 이 질문에 대한 답을 내놓은 적이 있습니다. 보이저호 프로젝트에 들어갈 지구의 음악 27곡을 선정했는데, 그중 첫 번째 음악은 바로 바흐의 브란덴부르크 협주곡 2번 1악장이었습니다.

1977년 미국항공우주국NASA은 태양계를 지나 태양계 밖으로 우주탐사선을 내보내려는 프로젝트를 실행에 옮깁니다. 무인행성탐사선 보이저Voyager 1호와 2호가 그 주인공이죠. 그들은 각각 2013년과 2018년

태양계의 끝인 '태양권계면'heliopause(태양풍과 성간 우주의 압력의 힘이 균형을 이루는 지점)을 통과해 성간 우주Interstellar로 진입했으며 지금 미지의 우주를 탐험하고 있습니다.

이 두 탐사선에는 천문학자 칼 세이건의 제안으로 혹시 존재할지 모르는 외계 생명체에게 인류문명에 대한 정보를 전달하고자 '지구의 소리'The Sounds of Earth라는 이름의 골든 레코드Golden Record를 실었습니다. 보이저호 레코드의 수명은 무려 10억 년으로 추산하고 있으니 언젠간 외계 생명체에 닿을지도 모르겠습니다.

이 레코드에는 한국말 '안녕하세요'를 포함해 세계 55개 언어로 된 인사말과 생물, 자연을 상징하는 소리 그리고 27곡의 음악이 들어 있습니다. 그 27곡의 음악 안에 클래식 음악은 여덟 곡이 들어갔습니다. 여덟 곡의 클래식 음악과 두 곡의 재즈 그리고 한 곡의 팝송을 제외하면 나머지 16곡은 대부분 지구 여러 곳의 다양한 문화권 전통음악과

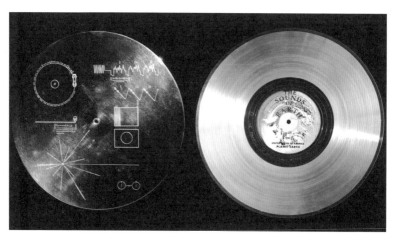

보이저호에 실린 골든 레코드Golden Record
출처 : Jet Propulsion Laboratory_NASA

민속음악입니다. 지구에 사는 인류가 다양한 문화권을 형성하고 있다는 사실을 알리며 혹시 보이저호를 만난 우주 외계인의 문화가 이들 중 유사성을 갖고 있지는 않을까 하는 기대를 반영한 음악 선정으로 보입니다.

보이저호 골든 레코드에 실린 27곡

1. 바흐의 브란덴부르크 협주곡 2번 1악장(클래식)
2. 인도네시아 자바, 〈다채로운 꽃들〉(민속음악)
3. 아프리카 세네갈, 타악기 연주(민속음악)
4. 자이르(콩고), 피그미 소녀들의 성년식 노래(민속음악)
5. 호주, 원주민의 노래, 〈아침의 별〉과 〈사악한 새〉(민속음악)
6. 멕시코, 로렌조 바로셀라타의 〈방울〉(전통음악)
7. 척 베리의 〈자니 B. 굿〉(팝송)
8. 파푸아뉴기니, 남자들의 집 노래(부족 민속음악)
9. 일본, 전통악기 사쿠하치(퉁소) 연주, 〈학의 둥지〉(전통음악)
10. 바흐의 바이올린을 위한 파르티타 제3번 3악장(클래식)
11. 모차르트의 〈마술피리〉 중 〈밤의 여왕의 아리아〉(클래식)
12. 조지아, 합창곡, 〈차크룰로〉(민속음악)
13. 페루, 팬파이프와 북 연주(민속음악)
14. 루이 암스트롱의 〈멜랑콜리 블루스〉(재즈)
15. 아제르바이잔, 백파이프(발라반) 연주(민속음악)
16. 스트라빈스키의 〈봄의 제전〉 중 〈희생의 춤〉(클래식)
17. 바흐의 평균율 클라비어곡집 2권 중 제1곡 프렐류드와 푸가(클래식)
18. 베토벤의 교향곡 5번 제1악장(클래식)

19. 불가리아, 양치기의 노래, 〈무법자 델요가 외출을 했네〉(민속음악)

20. 아메리카 원주민인 나바호족의 민속음악, 〈밤의 찬가〉(민속음악)

21. 앤소니 홀번의 〈요정의 군무〉(클래식, 르네상스 음악)

22. 솔로몬 제도, 팬파이프 꿩의 울음소리(민속음악)

23. 페루, 결혼식 노래(민속음악)

24. 중국, 전통악기 고금(칠현금)의 연주, 〈유수〉(전통음악)

25. 인도, 〈자아트 카한 호〉(전통음악 라가)

26. 블라인드 윌리 존슨의 〈밤은 어둡고 땅은 춥네〉(재즈, 블루스)

27. 베토벤의 현악 4중주 13번 제5악장(클래식)

 골든 레코드 프로젝트 책임자였던 칼 세이건은 27곡 전체 음악의 선정에도 관여했지만 클래식 음악 마니아로 특히 클래식 음악의 선정에 깊이 관여한 것으로 알려졌습니다. 팝송이 한 곡인 반면 클래식 음악이 여덟 곡이나 선정된 것을 보면 칼 세이건은 우주에 클래식 음악을 지구의 대표 음악으로 소개하고 싶었던 것 같습니다.

 영국의 앤소니 홀번(c.1545~1602) 한 곡(〈요정의 군무〉), 요한 제바스티안 바흐(1685~1750) 세 곡(브란덴부르크 협주곡, 무반주 바이올린 파르티타, 평균율 클라비어곡집), 모차르트(1756~1791) 한 곡(오페라 〈마술피리〉 중 〈밤의 여왕의 아리아〉), 베토벤(1770~1827) 두 곡(교향곡 5번, 현악 4중주 13번), 스트라빈스키(1882~1971) 한 곡(〈봄의 제전〉)이 실렸습니다. 시대적으로 보면 르네상스 음악 한 곡, 바로크음악 세 곡, 고전음악 세 곡, 근대 음악 한 곡이지만 바흐와 베토벤에 편중되어 있습니다. 칼 세이건은 바흐와 베토벤을 지구 대표 작곡가로 본 것이죠.

악기 구성별로 보면 실내 합주단 두 곡 〈요정의 군무〉, 브란덴부르크 협주곡), 오케스트라 두 곡(베토벤 교향곡 5번, 〈봄의 제전〉), 바이올린 한 곡(바흐 무반주 바이올린 파르티타), 피아노 한 곡(평균율 클라비어곡집), 실내악 한 곡(베토벤 현악 4중주 13번), 성악곡 한 곡(모차르트 〈밤의 여왕의 아리아〉)입니다. 다양한 소리들을 전달하려 한 것으로 보입니다. 이러한 곡 선정이 만족스럽지 않은 분도 있을 겁니다. 지구를 대표하는 본인만의 여덟 곡을 선정해보고 다른 사람들과 의견을 나눠보는 것도 재미있을 듯하네요.

브란덴부르크 협주곡,
물줄기를 따라 제각각 흘러가는 나뭇잎을 상상하며 들어보자

골든 레코드에 실린 27곡의 음악 중 외계인에게 첫 번째로 들려줄 음악은 무엇일까요? 바로 바흐의 브란덴부르크 협주곡 2번(1악장)입니다. 무한한 에너지를 갖고 영원히 우주로 뻗어나갈 것 같은 이 곡의 흐름과 구성은 마치 보이저호의 테마곡처럼 느껴집니다. 반박할 수 없는 놀라운 선택입니다. 브란덴부르크 협주곡은 여러 성부의 선율들이 여러 악기로 연주되며 각자 자유롭게 흘러갑니다. 칼 세이건은 이 곡을 들으며 멀고 먼 미지의 우주로 계속해 뻗어나가는 보이저호의 모습을 상상했나 봅니다.

브란덴부르크 협주곡 2번처럼 "동시에 여러 선율이 복잡하게 흐르는 바로크음악을 어떻게 하면 잘 들을 수 있을까요?"라는 질문을 가끔

받습니다. 이 질문에 저는 음악을 들으며 다음과 같이 상상해보길 권합니다. 이런 식의 상상은 어떨까요?

　힘차게 흐르는 시냇물이 있습니다. 이 시냇물에 여러 색의 나뭇잎을 동시에 띄워 출발시킨다고 생각해보시죠. 시냇물에 빨간색, 노란색, 초록색, 주황색 잎들을 올려놓으면 처음엔 같이 가기도 하지만 이내 각자 다른 물줄기를 타고서 저마다의 여행을 시작합니다. 각각의 이파리들은 한 줄로 가지 않고 왼쪽으로 갔다 오른쪽으로 갔다 하면서 서로 엇갈려 흘러갑니다. 흘러가는 속도도 일정치 않습니다. 세찬 물줄기를 타고 빠르게 가는 잎도 있고 바위에 걸려 잠시 쉬었다 가는 잎도 있습니다.

　브란덴부르크 2번은 '콘체르티노'라 불리는 독주 악기들(트럼펫, 리코더, 오보에, 바이올린)과 이들의 연주에 응답하고 반주하는 '리피에노'라 불리는 합주 악기군(바이올린 I&II, 비올라, 첼로, 비올로네 그리고 하프시코드)으로 구성되어 연주됩니다.

　다소 복잡한 구성으로 보이지만 독주 악기인 트럼펫, 리코더, 오보에, 바이올린 등의 연주를 앞에서 말한 시냇물을 따라 흘러가는 낙엽으로 생각하면서 들으면 그리 어렵지 않습니다. 보이저호에 실려 우주로 날아간 브란덴부르크 협주곡을 상상하면 각자의 궤도에 따라 우주를 여행하는 별들이 떠오르며 음악이 한층 더 다정하고 친밀하게 느껴지기도 합니다.

바로크는 찌그러진 진주, 그 자유분방함 속의 아름다움

보이저호에는 칼 리히터 지휘의 뮌헨 바흐 오케스트라(1967년 녹음)가 연주한 브란덴부르크 협주곡이 실렸습니다. 이는 보이저호 발사 이전 최고의 음반이었으며 지금도 여전히 좋은 연주입니다. 1960년대까지 연주 대부분이 바로크 고전 시대의 곡이거나 낭만 시대의 곡이거나 상관없이 모두 낭만적 감성을 담아 연주했습니다. 그러나 바로크음악의 정통성을 중시했던 칼 리히터는 이런 감성과 감정을 배제하고 생동감 넘치는 바로크음악을 만들었습니다. 비록 시대 악기로 편성되지는 않았지만 가끔씩 찌그러지는 피콜로 트럼펫의 소리는 충분히 바로크 감성을 표현합니다. 바로크가 '일그러진 진주'라는 의미를 갖고 있는 것처럼 바로크 시대의 음악은 조화와 균형에 초점을 맞추기보다는 자유분방한 소리와 선율을 들려주려 했습니다.

바로크를 가장 잘 표현하는 연주는 사실 시대 연주입니다. 시대 연주란 현대의 개량 악기를 사용하지 않고 작곡가가 작곡 당시 사용하던 악기를 사용하며, 당시의 연주법으로 소리를 재현하려는 것을 의미합니다.

그중에서도 조르디 사발 지휘와 고악기 연주 단체인 '르 콩세르 데 나시옹'이 함께한 연주는 바로크의 자유 정신을 진하게 느끼게 합니다. 바로크 연주 단체의 경우 현대의 일반적인 국제표준 음높이Standard pitch A4(라음) 440헤르츠보다 반음 정도 낮은 415헤르츠 정도로 조율해 연주하고 있습니다.

피치pitch가 낮은 연주는 현대 악기 연주에 익숙한 사람들에게는 다

칼 리히터(지휘), 뮌헨 바흐 오케스트라, 1967년 1월 녹음

조르디 사발(지휘), 르 콩세르 데 나시옹, 1991년 3월 녹음

소 맹맹한 소리로 들릴 수도 있으나 마음을 열고 평안한 마음으로 연주를 들어봅시다. 각자의 선율도 자유롭지만 악기들의 음정 또한 자유롭기에 음악을 듣는 내내 마음을 편안하게 해줍니다.

시대 악기로 만들어진 관악기의 경우 지속적으로 정확한 음을 만들어내는 것이 사실상 불가능합니다. 부정확하게 들리는 음정 그리고 가끔씩 발생하는 음이탈의 사운드 등이야말로 바로크음악이 가진 매력이지요. 이는 진정한 자유 감성이 무엇인지를 다시 한번 생각하게 합니다.

이러한 자유 감성은 영화 〈쇼생크 탈출〉의 한 장면을 연상시킵니다. 주인공 앤디는 감옥에서 빠져나와 하늘을 향해 두 팔을 벌리고서 자유를 만끽하죠. 바로크음악의 자유 감성은 앤디가 장대비를 맞으며 진정한 자유를 느끼고 있는 것과 비슷합니다.

첫째, 앤디는 교도소 울타리 밖에서 자유의 공기로 숨을 쉬고 있습니다. 둘째, 하늘을 바라보며 두 팔을 벌리고 있죠. 셋째, 그는 주룩주룩 내리는 시원한 빗줄기 소리를 듣습니다. 넷째, 몸을 타고 흐르는 시원한 빗줄기의 감촉을 느끼며 본인이 자유의 몸이라는 것을 제대로 만끽합니다.

브란덴부르크의 음악은 여러 선율들이 각자의 길로 자유롭게 흐르지만 결국 하나의 시냇물입니다. 여러 가지 몸짓으로 후각, 시각, 청각, 촉각 등을 각각 수행하는 듯해도 결국 자유를 느끼는 하나의 행동인 겁니다. 음악이 들려주는 자유를 그냥 흘려듣지 마시고 〈쇼생크 탈출〉의 앤디처럼 온몸으로 느끼려는 시도를 해봅시다.

시대 연주period performance의 음높이pitch

시대 연주는 현대의 개량 악기를 사용하지 않고 작곡가가 작곡 당시 사용하던 악기를 사용해 연주하며 당시의 연주법으로 당시의 소리를 재현하려 합니다. 시대 악기의 현(바이올린이나 첼로)은 양과 소의 창자를 꼬아서 만든 거트 현을 쓰기 때문에 조율 음이 높으면 끊어지기 쉽습니다. 그래서 시대 악기를 연주하는 악단은 조율 음정을 현대 악단의 표준 음높이(440헤르츠)보다 낮게 해서 연주합니다.

비교해서 들어봅시다.
바흐 브란덴부르크 협주곡 2번 1악장(Allegro)

▶
칼 리히터(지휘), 뮌헨 바흐 오케스트라, 1967년 1월 녹음

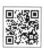
▶
조르디 사발(지휘), 르 콩세르 데 나시옹, 1991년 3월 녹음

구부정한 하스킬이 빚어내는
마법의 소리

모차르트 피아노 협주곡 20번(+21번)

현시대를 살아가는 우리가 완벽한 고전음악을 듣는 것은 불가능합니다. 고전 중의 고전인 모차르트 음악이라 할지라도 연주가들이 갖고 있는 낭만 감성이 반영되기 때문입니다. 그런데 '고전적인가 낭만적인가'라는 이 물음을 우문으로 만드는 연주가 있습니다. 피아니스트 클라라 하스킬의 모차르트 연주(모차르트 피아노 협주곡 20번)는 고전성을 지켜내면서도 내면적 슬픔을 고스란히 들려줌으로써 음악의 본질을 다시 생각하게 합니다.

모차르트(1756~1891)의 음악이 우리 현대인들에게 클래식 음악 중

에서 가장 쉽고 편하게 들리는 것은 사실이지만 그의 음악을 제대로 이해하는 것은 모차르트 이전의 바로크음악이나 이후의 베토벤을 이해하는 것보다 어렵습니다. 왜 그럴까요? 그 이유를 설명하기 전에 먼저 모차르트가 살았던 당시 유럽의 상황을 살펴보겠습니다.

모차르트가 살았던 18세기 중후반의 유럽은 계몽주의와 인본주의의 영향으로 중산층이 영향력 있는 위치로 발돋움하던 시기입니다. 이러한 여파로 귀족들만이 향유하던 궁정 음악회 이외에 중산층을 위한 공공 음악회가 열리기도 했습니다. 또한 중산층에서도 피아노를 구입해 자녀들에게 귀족 자제들처럼 음악 레슨을 받게 했지요.

중산층이 음악에 관심을 갖게 되자 귀족들만 알아듣던 바로크 시대의 복잡한 대위법(독립적인 두 개 이상의 선율을 동시에 결합해 곡을 만드는 작곡 기법)으로 작곡되던 음악들은 점차 사라져가고 듣기 좋은 사운드를 중시하게 됩니다. 이런 이유로 고전 시대의 모차르트는 바로크 시대의 바흐보다 훨씬 간결하면서도 편안하게 들리는 음악을 만들었던 것입니다.

지금 우리가 보기에는 간결한 모차르트 음악이 바로크음악보다 쉽게 만들어졌을 것 같지만 결코 그렇지 않습니다. 그렇게 보이는 건 우리가 시대를 역순으로 바라보기 때문이죠. 바로크음악이 먼저 있었고 이후 고전음악이 나왔습니다. 따라서 고전음악은 바로크음악에서 무언가를 덜어내면서도 조화로운 소리와 세련된 흐름이 되도록 신경을 써야 했습니다. 고전 시대의 다른 음악가들과 달리 모차르트는 이 모든 것들이 그의 머릿속에서 한번에 정리되어 악보로 쏟아져 나왔습니다. 당시 사람들이 모차르트를 최고의 천재라 부른 데는 이런 이유도

있지요.

또한 모차르트의 피아노 협주곡들은 그가 얼마나 아름다운 선율(멜로디)을 만들 수 있었는지를 잘 보여줍니다. 모차르트는 피아노 협주곡을 어린 시절부터 30곡 정도 썼지만, 번호가 붙어 있는 27곡의 작품이 주로 연주되며 음반으로 나오고 있습니다. 오늘날 가장 인기가 많은 곡 두 개만을 꼽아본다면 단연 20번과 21번입니다.

모차르트 협주곡 20번은 24번과 더불어 두 개의 단조곡 중 하나입니다. 어둡고 비장하게 시작하는 1악장 그리고 따스한 사운드임에도 슬픔이 느껴지는 2악장의 묘한 매력으로 인해 예전부터 대중들의 인기를 누려왔습니다.

고전음악에 흐르는 낭만 감성, 피아노 협주곡 21번

협주곡 21번은 1967년 영화 〈엘비라 마디간〉이 2악장(안단테)을 주제음악으로 사용하면서 그 인지도가 급부상했으며 지금까지 꾸준히 사랑받고 있습니다. 영화에 사용된 오리지널 사운드 트랙은 게자 안다의 피아노와 모차르트 연주에 정통성을 자부하는 카메라타 아카데미카 잘츠부르크 모차르테움의 연주입니다. 그런데 이들의 연주는 클래식 음악이라기보다는 로맨틱 가요 같은 감미로운 사운드를 들려주었습니다. 영화가 나온 이후 대중들은 감미로운 이 곡에 열광했고, 어찌 됐든 간에 모차르트 피아노 협주곡 21번은 이 영화 때문에 널리 알려졌습니다.

피아노 협주곡 21번은 1785년에 작곡되었는데 낭만의 감성이 들어간 2악장은 당시로는 너무나 획기적이어서 고전 시대의 곡으로는 보이지 않았습니다. 이 곡은 50~100년쯤 뒤에나 나올 법한 선율로 만들어졌습니다. 그리고 많은 연주자가 자신의 감성을 듬뿍 담아 연주하면서 이 곡이 가진 고전성을 더욱 찾아보기 어렵게 되었죠.

그러나 카메라타 아카데미카 잘츠부르크 모차르테움(산도르 베그 지휘)과 안드라스 쉬프가 협연한 모차르트 피아노 협주곡 21번의 음반은 당시 시대정신을 고려한 고전적 해석을 들려줍니다. 앞서 언급한 카메라타 아카데미카 잘츠부르크 모차르테움과 게자 안다의 연주와 비교해서 한번 들어보시지요. 쉬프와 베그는 최대한 감정을 배제한 연주를 들려줍니다. 특히 2악장을 들어보면 박자가 감정에 따라 흐르지 않고 음악은 철저히 악보대로 진행되며 당시 음악적 분위기를 만들어내려고 합니다.

모차르트의 곡은 고전 시대에 작곡되었지만 오늘날의 연주가들은

게자 안다(피아노), 카메라타 잘츠부르크 모차르테움, 1961년 5월(21번)

안드라스 쉬프(피아노), 베그(지휘), 카메라타 잘츠부르크 모차르테움, 1989년 12월(21번)

이미 그 이후의 낭만, 근대, 현대까지의 음악을 모두 듣고 살았습니다. 연주 기법 역시 모든 시대를 거쳐오며 발전했기에 현대의 연주가가 고 전적으로 연주하는 것이 그리 쉬운 일은 아닙니다.

물론 원전 악기를 갖고 시대 연주를 하는 악단들은 당시의 연주 상 황을 가급적 그대로 전달하고자 노력하기에 낭만적 요소는 고려의 대 상이 아닙니다. 고전 시대의 음악을 전달하는 데 중점을 두고 있으니 까요. 이 악단들이 협연하는 피아노는 당시의 포르테피아노(18세기에 탄생한 피아노가 현대의 피아노로 발전하는 과정에 있었던 피아노로 통상 18세 기 후반과 19세기 후반의 피아노들을 말한다.)를 사용합니다. 과거에 만들 어진 포르테피아노를 사용하기도 하지만 보전 상태 등의 이유로 새로 제작해 사용하는 경우가 많습니다.

대표적인 시대 연주 음반으로는 다음의 세 음반을 추천합니다.

- 말콤 빌슨(포르테피아노), 존 엘리엇 가디너(지휘), 잉글리쉬 바 로크 솔로이츠, 1986년 4월
- 존 기번스(포르테피아노), 프란스 브뤼헨(지휘), 18세기 오케스 트라, 1986년 11월
- 로버트 레빈(포르테피아노), 크리스토퍼 호그우드(지휘), 고음악 아카데미, 1996년 8월

고전적 해석과 낭만적 해석에 대해 말씀드렸습니다만, 음악의 본질 을 추구하는 연주 앞에서는 이러한 해석의 방향조차 무의미합니다. 박 자와 연주 스타일을 고전적 성향으로 진행하면서도 피아노의 음색 표

현에서 낭만적인 감성 표현을 들려주는 등 고전과 낭만이 공존하는 연주들이 가능하기 때문입니다.

슬픔과 희망의 균형을 들려주는
하스킬의 모차르트 협주곡 20번

그럼 지금부터는 음악의 본질로 다가가려 했던 연주들에 대해 이야기해볼까 합니다. 모차르트 피아노 협주곡 20번을 중심으로 살펴봅시다.

깨끗하고 정확한 연주를 하면서도 모차르트 특유의 슬픈 정서를 동시에 담아내는 '모차르트 스페셜리스트'로 불리는 피아니스트들이 있습니다. 클라라 하스킬(1895~1960), 릴리 크라우스(1903~1986), 잉그리드 헤블러(1929~), 마리아 조앙 피레스(1944~) 등이 손꼽힙니다. 공교롭게도 모두 여자 피아니스트들이네요.

이들 중에서 클라라 하스킬의 모차르트 연주는 가장 강력한 전설입니다. 그녀의 연주에는 불운한 인생 이야기가 따라다니고 있지요. 열다섯 살에 파리음악원을 수석 졸업할 정도로 하스킬은 천재 피아니스트였으나 열여덟 살에 찾아온 병증인 '세포경화증'Sclerosis과 일생 동안싸우며 살아야 했습니다. 세포경화증은 뼈와 근육이 붙거나 세포끼리붙어버리는 불치의 병으로 그녀의 아름다운 외모는 노파의 그것이 되었고 몸은 곱추로 변해갔습니다.

제2차 세계대전 중에는 유대인이라는 이유로 나치를 피해 남프랑스로 도주해 숨어 지내야 했습니다. 그리고 당시 극도의 공포와 피곤 때

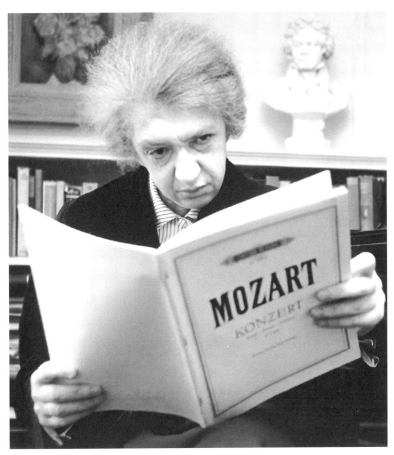

클라라 하스킬
출처 : Louise productuons

문에 하스킬에게는 뇌졸증과 각종 신경계 종양이 발생했으며 어려운 수술을 통해 기적적으로 목숨을 건졌습니다. 이러한 연유로 하스킬은 전쟁이 끝난 1947년인 쉰두 살이 되어서야 레코드를 처음 녹음할 수 있었습니다. 그리고 뒤늦게 각광을 받게 됩니다.

러시아의 전설적인 피아니스트 타티아나 니콜라예바는 20대 시절

지휘자 카라얀의 연주를 듣기 위해 잘츠부르크 음악제를 방문했다가 우연히 하스킬의 연주를 듣게 됩니다. "무대로 올라온 그녀의 몸은 뒤틀려 있었고 백발은 헝클어져 있었다. 그녀는 마치 마녀처럼 보였다." 니콜라예바의 하스킬에 대한 첫인상은 실망스러웠습니다. 그러나 공연이 시작되자 오히려 카라얀의 존재감은 하스킬에 의해 가려져버렸으며, 피아노 연주를 듣는 내내 너무 아름다워 눈물을 흘렸다고 니콜라예바는 그날의 감동을 전했습니다.

클라라 하스킬은 화려하진 않지만 깨끗하면서도 조금은 조심스럽게 들리도록 터치합니다. 연주의 해석 방향은 철저한 고전을 고수하고 있으나 조심스럽고도 섬세하게 울리는 하스킬의 피아노 소리에는 그녀의 모진 인생이 같이 흐르고 있지요. 그녀의 연주는 밝은 선율에서는 어둠이 들리고 어두운 선율에서는 밝은 희망이 들리는 묘한 매력으로 듣는 이들의 마음을 뒤흔듭니다.

불안 가운데서 새롭게 균형을 찾으려는 그녀의 태도는 어쩌면 굴곡진 삶을 겪어내고 이겨낸 그녀의 인생에서 비롯된 것이 아닌가 싶습니다. 아름다움 가운데 슬픔이 보이고 그 안에서 다시 희망을 찾는 모차르트 음악의 본질을 하스킬만큼 정확히 드러낼 수 있는 연주가는 없는 듯합니다. 그래서 그녀의 모차르트는 이 세상의 희로애락을 초월한 그 너머의 초연함과 아름다움이 느껴집니다.

하스킬이 남긴 여러 개의 모차르트 20번 연주 중 가장 대표적인 연주 음반 두 개를 고르면 다음과 같습니다.

릴리 크라우스 역시 확고한 고전 형식의 진행 속에 낭만의 내용을 동시에 담을 수 있는 뛰어난 역량을 갖고 있습니다. 그녀는 건강한 아

클라라 하스킬(피아노), 페렌츠 프리차이(지휘), RIAS 베를린 심포니,
1954년 1월 녹음

클라라 하스킬(피아노), 이고르 마르케비치(지휘), 라무뢰 콘서트 오케스트라,
1960년 11월 녹음

름다움을 추구하며 음악의 전체적인 균형을 중요시합니다. 그러나 협
연하는 비엔나 페스티벌 오케스트라(스티븐 시몬 지휘, 1965년)의 거친
소리와 정리되지 않은 해석이 이 음반의 흠입니다.

어린 시절 잘츠부르크 모차르테움 음악원에서 피아노를 공부한 잉
그리드 헤블러는 런던 심포니(로비츠키 지휘, 1968년)와 건강하면서도
우아하고 꾸밈없는 선율을 들려줍니다. 고상한 기품의 귀족적 분위기
가 가득한 연주로 '모차르트가 궁정에서 이렇게 연주하지 않았을까'라
는 상상을 하게 만듭니다.

모차르트 스페셜리스트 멤버 중 한 명인 포르투갈 출신 피아니스트
피레스의 연주는 슬픔에 대한 고찰은 있으나 슬픔을 바로 전달하려 하
지 않습니다. 오히려 연주를 듣는 청중의 마음에 관심이 있어서 그녀
의 모차르트는 삶에 지친 우리에게 위로를 전합니다. 2011년 9월 아바
도가 이끄는 모차르트 오케스트라와의 실황 음반도 훌륭하지만 젊은
시절 로잔 챔버 오케스트라(아르맹 조르당 지휘, 1977년)와 함께한 연주
도 상당히 매력적입니다.

그리고 마리아 조앙 피레스에게는 모차르트 피아노 협주곡 20번과
얽힌 믿기 어려운 일화가 있습니다. 이 일화는 피레스가 평소 모차르
트와 얼마나 친밀한 사이였는지를 잘 알려주지요.

모차르트 피아노 협주곡 20번(d단조)과 얽힌 피레스의 황당한 연주회

피레스의 연주회

1998년 암스테르담에 있는 로열 콘세르트허바우(로열 콘서트헤보) 오케스트라의 런치 콘서트에서 일어난 일입니다. 이날 연주회의 지휘자는 리카르도 샤이로 그가 지휘봉을 들어 오케스트라의 연주가 시작되자마자 피레스에게 너무나도 어이없는 일이 펼쳐집니다. 피레스가 연주회에 준비해온 곡은 모차르트 피아노 협주곡 21번이었으나 샤이는 협주곡 20번을 시작하고 있었던 겁니다.

피레스는 큰 충격에 빠졌고 손바닥으로 이마를 짚으며 믿을 수 없다는 표정을 짓습니다. 그리고 그렇게 잠시 앉아 있다가 지휘자 샤이에게 자신은 이 곡을 연주하지 못하겠다고 말합니다. 그러나 샤이는 피레스 말을 듣고서도 지휘를 멈추지 않고 계속 연주를 진행합니다. 협주곡 20번은 피아노 도입부가 나오기까지 약 2분 20~30초 정도의 시간이 있는데, 그 사이에 샤이와 피레스의 대화가 오갑니다. 얼굴이 하얗게 뜬 피레스에게 샤이는 "할 수 있겠냐."고 되묻습니다. "이렇게 연주해본 적이 없다."고 피레스가 대답하지요. 하지만 샤이는 지난 시즌에 연주한 곡이니 당신은 할 수 있다며 연주를 밀어붙입니다.

자신이 의사를 밝혔음에도 지휘를 멈출 생각 없이 막무가내로 밀어붙이는 지휘자 샤이 앞에서 피레스는 체념한 듯 기억을 더듬으며 연주를 시작합니다. 피레스는 샤이에게 기억나는 만큼 연주해보겠다고 의사를 전하며 연주를 시작했죠. 그런데 그녀는 실수 없이 연주를 마쳤고 샤이를 놀라게 했습니다.

이 연주회 초반의 실제 상황이 담긴 영상이 유튜브에 올라 있습니다. 영상에서 피아노 도입부의 음색은 20번 곡의 내용과 부합하게 혼란스럽고 어둡게 흘러갑니다. 그럴 리는 없겠지만 마치 리카르도 샤이가 20번의 명연을 만들기 위해 꾸민 일은 아닌가 하는 생각이 들 정도로 놀라운 연주를 들려줍니다.

모차르트 피아노 협주곡 20번

 ▶

클라라 하스킬(피아노), 이고르 마르케비치(지휘), 라무뢰 콘서트 오케스트라, 1960년 11월 녹음

슈베르트의 꿈속으로 도피한 지식인들

슈베르트 교향곡 8번 〈미완성〉

슈베르트는 현실을 버리고 본인의 음악에 만들어놓은 꿈속으로 위안을 찾아 떠난 음악가로 불립니다. 울분이 가득했던 일제 강점기, 우리 지식인들도 슈베르트가 만들어놓은 꿈속 안식처를 발견하고 그 속에서 위로를 받습니다. 지금 누군가 힘든 시기를 보내고 있다면 같이 아파하며 슬퍼해주는 슈베르트의 〈미완성〉 교향곡을 추천합니다.

에디슨이 축음기를 발명한 이래 최초로 녹음한 음악은 1878년 아마추어 성악가 릴리 모울튼의 노래였습니다. 그리고 상업성을 띠고 만들어진 최초의 음반은 1889년 스웨덴의 소프라노 시그리드 아르놀드손

의 음반이었습니다. 하지만 최초로 커다란 흥행을 몰고 왔던 음반은 1902년 테너 엔리코 카루소가 부른 10곡의 아리아가 녹음된 음반이었습니다. 카루소의 성공은 레코딩에 거부 반응을 보이던 유명 성악가들을 음반 활동에 뛰어들게 했으며 축음기 보급에도 활기를 띠게 만들었습니다.

음반시장의 활성화는 극장(공연장)에 직접 가야만 가능했던 음악감상을 집 안에서도 할 수 있게 했으며 이는 클래식의 대중화를 이끕니다. 그러나 당시 발매되던 음반들은 주로 성악곡이나 피아노, 바이올린 등 독주 악기의 연주에 머물렀고 오케스트라의 곡에는 한계를 보였습니다.

그러다 1925년 마이크를 이용한 전기녹음 방식이 나오면서 음질이 대폭 향상되었습니다. 그리고 대편성 오케스트라의 녹음이 가능하게 되었죠. 1925년 4월 29일 스토코프스키 지휘의 필라델피아 오케스트라 연주를 필두로 수많은 교향곡과 관현악곡 연주 음반이 발매되었습니다.

당시 SP 레코드라 불렸던 이 음반은 지금 기준으로는 맹하게 들리는 해상도가 매우 낮은 소리입니다. 하지만 당시 사람들 특히 공연장을 찾을 수 없었던 사람들에게는 클래식 음악감상을 가능하게 함으로써 클래식 음악을 활성화시킨 주역이었습니다.

이러한 SP 음반들은 일제 강점기였던 우리나라에도 제법 들어왔으며 클래식 음악감상이라는 문화를 만들어냈습니다. 그럼 당시 우리나라에서 클래식 음악감상은 어떻게 했을까요?

일제 강점기의 클래식 음악, 다방을 통해 전파되다

축음기를 보유한 집들도 있었지만 매우 소수였고 대부분은 다방에서 음악을 들었습니다. 1927년 오픈한 '카카듀'라는 다방이 생긴 이후 국내의 다방들이 급격히 증가했으며 전문 분야를 가진 다방들이 생겨납니다. 여러 가지 담배를 갖춘 곳, 가요를 주로 틀어주는 곳, 서양 팝송을 주로 틀어주는 곳, 클래식 음악을 전문으로 틀어주는 곳 등이 있었다고 하네요.

초기 다방은 예술가, 거리의 철학자, 학생 등 당시의 지식인들이 주로 예술과 지식을 나누면서 무력감을 토로하는 도피처 역할을 했습니다. 하지만 시간이 지나면서 나라의 독립에 대한 염원을 키우는 곳으로 발전합니다.

1936년 주요섭의 단편소설《아네모네의 마담》을 보면 슈베르트의 미완성 교향곡을 매일 신청하는 학생이 등장합니다. 소설의 내용은 그 학생과 마담의 오해에 관한 이야기입니다. 아무튼 이 소설에 슈베르트의 〈미완성〉 교향곡이 나오는 것을 보면 그 당시에 인기가 꽤 많았던 것으로 추측됩니다.

특히 지식인들의 애청곡은 베토벤 교향곡 5번 〈운명〉과 슈베르트 교향곡 8번 〈미완성〉이었다고 합니다. 제 생각에는 베토벤 교향곡 5번은 주어진 운명에 대한 대항에 정당성을 부여해주었기 때문에 좋아했을 겁니다. 또 슈베르트 교향곡 8번 〈미완성〉은 일제 강점기의 부조리하고 답답한 현실에서 도피하고 싶은 사람들에게 숨 쉴 곳을 마련해주었기 때문에 좋아했으리라 생각합니다.

이 시기 지식인들이 슈베르트 음악에 특히 공감할 수 있었던 것은 모진 삶을 살았던 슈베르트 자신이 현실 세계에서 도망치기 위해 이 곡을 썼기 때문입니다.

슈베르트는 서른 셋이라는 이른 나이에 죽었는데, 그의 장례식을 보도한 신문이 하나도 없을 만큼 당시 그는 주목을 받지 못했습니다. 자신의 음악적 재능을 알아보지 못했던 세상은 슈베르트에게 너무나 외로운 곳이었습니다. 그래서 자신의 음악을 통해 순간의 찬란한 예술 속으로 도피해 스스로를 위로하고자 한 겁니다.

슈베르트를 '꿈속의 위안을 찾기 위해 현실을 버리고 떠난 예술가'라 정의한 프랑스 작가 앙드레 모르아의 말은 우리를 아프게 합니다.

프란츠 슈베르트
출처 : wbur

그래서 슈베르트의 곡은 유토피아 같은 아름다움을 갖고 있지만 동시에 슬픔과 고통이 느껴집니다.

슈베르트는 600곡이 넘는 가곡과 피아노 소나타, 실내악곡, 교향곡 등 다양한 곡을 작곡하고도 왜 당시에는 음악가로 성공하지 못했을까요? 베토벤의 젊은 시절과 비교해보면 어느 정도 답이 나옵니다. 베토벤은 스물두 살에 신성로마제국 프란츠 1세의 아들(레오폴트 2세의 동생)인 쾰른 선제후 막스밀리안의 도움으로 빈에 유학을 오게 되었습니다. 그리고 베토벤에게는 당대 최고의 작곡가인 하이든이라는 스승이 있었지요. 본 시절 이미 베토벤의 진가를 알아보고 빈에서의 유학을 물심양면 도왔던 귀족 발트슈타인 백작도 있었습니다. 베토벤은 빈에 도착해서 작곡가로 활동하기 전 먼저 피아노 연주가로 사람들에게 이름을 알렸고 이후 빈의 많은 귀족들이 베토벤을 후원했습니다.

슈베르트도 슈베르티아데Schubertiade라는 작은 사교모임에서 경제적인 후원을 받았으나 베토벤이 받았던 후원과는 비교하기 어렵습니다. 심지어 슈베르트의 집에는 변변한 피아노조차 없었기에(죽기 1년 전 피아노를 구입했다고 합니다.) 슈베르트는 베토벤과 달리 피아노 연주자로서의 역량도 갖추지 못했습니다. 하이든처럼 빈의 유명인사들을 소개시켜주는 스승도 없었지요. 슈베르트는 작곡가로 자신을 알리며 앞으로 조금씩 나아가고 있었습니다. 그러나 너무 일찍 찾아온 죽음은 슈베르트의 성공을 가로막고 맙니다.

현실의 고통을 피해 음악 속으로 도피한 슈베르트

슈베르트는 베토벤처럼 체계적인 작곡 교육을 받지 못했습니다. 그래서 그의 음악은 베토벤과 비교하면 구조적인 면에서 다소 느슨하다는 평을 듣습니다. 베토벤이 음악을 전개함에 있어 화성과 리듬을 바탕으로 주제 선율을 치밀하면서도 다이내믹하게 만들어갔다면 슈베르트는 아름다운 선율들을 만들어내는 재능을 갖고 있었지요. 솟아나는 악상을 그냥 계속해서 풀어놓았고, 가곡처럼 선율을 반복하는 형식을 많이 사용했습니다. 균형과 구조가 뛰어났던 베토벤 음악의 영향력이 지배적이었던 당시에는 구조가 약하고 선율이 반복되어 진행이 산만하게 느껴지는 슈베르트의 곡들은 관심을 받기가 어려웠습니다.

그러나 시간이 지나면서 낭만의 시대가 무르익자 구조로 꽉 차 있는 음악보다 느슨하게 보이던 슈베르트의 음악에서 오히려 편하게 숨 쉴 수 있음을 알게 됩니다. 현대로 오면서 사람들은 자연스러운 소리를 만들어내는 슈베르트를 좋아하게 되었고 그의 음악은 지금 더욱 인정받고 있는 것 같습니다.

슈베르트의 교향곡 8번 〈미완성〉에는 앞서 말했듯이 아름다움과 동시에 슬픔과 고통이 있습니다. 그래서 지휘자가 포커스를 어디에 두느냐에 따라 음악의 해석이 달라집니다. 이런 관점으로 연주를 살펴보도록 하겠습니다.

첫 번째는 곡이 지닌 아름다움이라는 속성에 집중한 연주입니다. 달콤한 선율로 우리의 감각계를 마비시키고, 우리를 천상으로 데리고 가서 순간의 현실을 잊게 하는 연주라 하겠습니다. 이 해석의 대표적인

카를로스 클라이버(지휘), 빈 필하모닉,
1978년 9월 녹음

카를 뵘(지휘), 베를린 필하모닉,
1966년 2월 녹음

한스 크나퍼츠부슈(지휘), 바이에른 국립교향
악단, 1958년 2월 10일 녹음

연주는 카를로스 클라이버 지휘의 빈 필하모닉 연주입니다. 클라이버의 지휘가 '감정적이지 않고 서정이 부족하다'라는 평도 있습니다만 사실은 감상자가 아름다운 선율에 집중하도록 일부러 감정을 드러내지 않고 있지요. 음악에서 감정을 덜어내며 연주한다는 것은 감정을 넣는 행위보다 어렵다고 생각합니다.

두 번째는 슈베르트의 좌절과 슬픔에 집중한 연주입니다. 끊임없는 노력에도 불구하고 그에게 성공은 찾아오지 않았죠. 소심한 슈베르트가 느꼈던 슬픔의 심연을 카를 뵘 지휘의 베를린 필하모닉이 오롯이 집중해서 들려줍니다. 이 연주를 통해 보여지는 슈베르트의 모습은 우리의 마음을 아프게 합니다.

세 번째로 한스 크나퍼츠부슈 지휘의 바이에른 국립관현악단 연주는 슈베르트가 아름다운 선율 속에 숨겨놓은 삶의 고통에 대해 이야기합니다. 이 고통은 슈베르트만의 것이 아니며 청자의 몫도 됩니다. 한스 크나퍼츠부슈는 이 곡을 통해 삶이란 고행이라고 말하며 우리는 모두 그 길을 묵묵히 걷고 있음을 상기시켜줍니다.

육체가 피로할 때 필요한 것이 보약이나 비타민이라면, 정신이 피폐하고 힘들 땐 슈베르트의 미완성 교향곡이 특효약이라 말할 수 있습니다.

일반적으로 음악감상을 이곳저곳 둘러보게 하는 여행이라고 말한다면, 슈베르트의 음악은 조금 다른 면을 갖고 있습니다. 그의 음악은 감상자를 한순간에 이상향으로 순간 이동시키는 힘이 있습니다. 그리고 삶의 힘듦이 너만의 것은 아니라며, 자신의 고통을 내보이고 같이 울어주며 위로합니다.

눈앞에 닥친 일들이 마음을 힘들게 한다면 잠시 슈베르트의 꿈속 피안의 세계로 여행을 떠나보시죠.

비교해서 들어봅시다.
슈베르트 교향곡 8번 〈미완성〉 2악장(Andante con moto)

▶
카를로스 클라이버(지휘), 빈 필하모닉, 1978년 9월 녹음

▶
카를 뵘(지휘), 베를린 필하모닉, 1966년 2월 녹음

▶
한스 크나퍼츠부슈(지휘), 바이에른 국립교향악단, 1958년 2월 10일 녹음

텍사스 시골뜨기가 쓴
반전 드라마

차이콥스키 피아노 협주곡 1번

동서 냉전 시대인 1958년 당시 소련에서 개최된 제1회 차이콥스키 피아노 콩쿠르에서 미국인 반 클라이번의 우승은 놀라운 이변이었습니다. 그러나 이것은 오랫동안 미국인들이 차이콥스키 음악을 사랑했던 결과입니다. 반 클라이번이 콩쿠르 우승 직후 스물네 살에 녹음한 차이콥스키 협주곡은 방송에 자주 소개되고 있으며 지금도 인기 있는 음반 중 하나입니다. 하지만 러시아 서정이 흐르는 차이콥스키를 듣고 싶다면 단연 니콜라예바의 연주를 권합니다.

"이탈리아인은 쓰고(작곡하고) 독일인은 연주하고 영국인이 듣는다." 이 말은 유럽에 떠도는 클래식 농담입니다. 유럽에서 클래식 음악의 발달이 이탈리아 바로크음악부터 시작되었다고 생각해서인지(고전 이후 작곡의 주류가 독일로 넘어왔지만) 이탈리아를 음악 특히 작곡의 종주국으로 인정하는 분위기입니다. 그리고 현재 이탈리아에는 바로크음악을 연주하는 소규모의 좋은 악단들은 다수 있으나 이상하게도 유명한 대형 오케스트라는 없습니다.

영국은 이탈리아와 독일에 비해 음악의 발달이 많이 늦었으며 특히 작곡 분야에서는 후기 낭만 시대의 에드워드 엘가 그리고 근대 작곡가 벤저민 브리튼이 나올 때까지 유명 작곡가가 거의 없습니다. 연주 단체의 경우 영국은 런던 심포니, 런던 필하모닉, 필하모니아 오케스트라 등 훌륭한 오케스트라를 많이 보유하고 있습니다. 하지만 사람들에게 세계 최고의 오케스트라를 물으면 베를린 필하모닉과 빈 필하모닉 등 독일계 오케스트라를 가장 먼저 떠올립니다.

물론 '영국인은 듣는다'라는 타이틀을 얻고 클래식을 이해하는 교양 있는 사람들이라는 지위를 확보했습니다. 그럼에도 이 격언에는 유럽 본토인들이 섬나라 영국인들과 비교해 자신들의 우월감을 나타내는 마음이 들어 있습니다.

차이콥스키의 피아노 협주곡 1번은 왜 미국에서 초연되었나?

여기까지는 괜찮습니다. 19세기 후반부터 미국의 대도시들이 오케스

트라를 만들기 시작하고 큰돈을 들여 유럽의 유명 지휘자와 연주가들을 데려가기 시작합니다. 그러자 "이탈리아인은 쓰고 독일인은 연주하고 영국인이 듣는다."라는 농담 뒤에 미국인 이야기가 추가됩니다. "미국인은 돈을 댄다."라는 것이지요. 클래식의 뿌리는 유럽이고 미국에서 아무리 클래식 음악 연주회를 열어도 미국인들은 음악을 잘 듣지 못한다는 뜻입니다. 당시 유럽인들이 문화적으로 미국인들을 얼마나 무시하고 있는지 알 수 있는 말입니다.

그러나 19세기 후반 미국에서는 이미 클래식 음악사에 길이 남을 역사적인 두 곡의 초연이 이루어졌습니다. 드보르자크의 교향곡 9번 〈신세계로부터〉(1893년, 뉴욕)와 그 이전에 이루어진 차이콥스키의 피아노 협주곡 1번(1875년, 보스턴)이 그 주인공들입니다.

〈신세계로부터〉는 드보르자크가 뉴욕에 내셔널 음악원장으로 재직하던 중 작곡되었기에 미국에서의 초연이 놀라운 일은 아닙니다. 그러나 러시아 작곡가 차이콥스키의 피아노 협주곡 1번이 미국에서 초연되었다는 사실은 좀 의외입니다. 이는 후일 미국 음악계에 엄청난 결과를 가져옵니다.

차이콥스키는 자신의 피아노 협주곡 1번을 원래 러시아 최고 피아니스트였던 니콜라이 루빈스타인 모스크바 음악원장이 연주해주길 바랐던 것으로 알려져 있습니다. 루빈스타인은 차이콥스키를 모스크바 음악원 교수로 발탁한 인물로 당시 두 사람의 관계는 매우 좋았습니다. 그랬기 때문에 별일 없으면 이 곡은 니콜라이 루빈스타인의 연주로 러시아에서 초연되었을 겁니다. 그러나 일이 매우 묘하게 흘러갑니다.

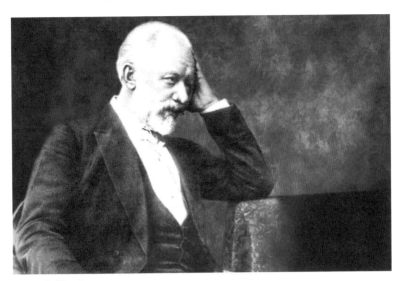

표트르 차이콥스키
출처 : Chicago Symphony Orchestra

1874년 크리스마스 이브, 이른 퇴근을 준비하고 있던 루빈스타인 원장에게 차이콥스키는 피아노 협주곡 악보를 보여주며 피아노 초연을 부탁합니다. 스승이기도 했던 루빈스타인에게 차이콥스키가 서프라이즈로 준비한 크리스마스 선물이었으나 루빈스타인은 전혀 다르게 받아들입니다. 러시아 최고 피아니스트인 자신에게 자문을 구하지 않고 피아노곡을 완성해버린 차이콥스키에게 서운하고 언짢은 마음이 들었던 것이지요. 그것도 크리스마스 이브인데 말입니다.

삐딱해져버린 루빈스타인은 곡이 갖고 있는 단점들을 지적하면서 신랄하게 혹평해 차이콥스키의 자존심을 뭉개버립니다. 호의로 접근했던 차이콥스키는 격분해서 자리를 박차고 나갔고 자신이 조금 심했다고 생각한 루빈스타인은 차이콥스키를 쫓아가 자신의 견해를 반영해 몇몇 부분만 수정하면 연주할 수 있다고 제안합니다. 그러나 이미

단단히 화가 난 차이콥스키는 제안을 단호히 거절해버립니다.

 이날의 해프닝은 엉뚱한 결과로 치닫습니다. 차이콥스키는 당시 유럽의 최고 지휘자이며 피아니스트였던 한스 폰 뷜로에게 자신의 피아노 협주곡 초연을 의뢰합니다. 악보를 검토한 뷜로의 평가는 루빈스타인과는 달랐습니다. 곡이 가진 독창성과 강렬함을 칭찬하면서 작품의 장점들과 감탄스러운 부분이 너무 많아 일일이 열거하기 힘들다며 극찬을 한 겁니다.

 그리고 뷜로는 다가오는 미국의 연주 투어 프로그램에 이 곡을 넣었으며 1875년 10월 25일 보스턴 심포니와 역사적인 초연을 합니다. 이날의 공연은 대성공이었죠. 그리고 이를 계기로 차이콥스키는 미국에서 큰 명성을 얻습니다. 뷜로는 이 곡을 그 시즌에만 무려 130회 이상 연주했으며 차이콥스키를 단번에 스타로 만들었습니다. 후일 미국인들은 자신들의 나라에서 거장 차이콥스키의 대표작 피아노 협주곡 1번이 초연되었다는 사실에 엄청난 자부심을 갖습니다. 그리고 그를 맹목적으로 좋아하게 됩니다.

 1891년 미국에서 유럽의 연주회장과 견주어도 손색없는 번듯한 음악당인 뉴욕 카네기홀이 완공됩니다. 이 개막 축제에 차이콥스키를 초청한 것을 보면 당시 미국인들이 그를 얼마나 좋아했는지 알 수 있습니다. 이들은 작곡가의 직접 지휘로 피아노 협주곡 1번을 연주하는 영광스러운 자리를 만들었습니다. 연주를 마치자 차이콥스키의 이름을 끝없이 부르짖으며 손수건을 마구 흔들어대는 열광적인 반응에 감격한 차이콥스키는 일기장에 다음과 같은 글을 남겨놓았습니다.

 "미국 사람들이 러시아, 내 고향 사람들보다 내 작품을 더 잘 아는 것

같다."

이후 차이콥스키 피아노 협주곡 1번은 정말로 러시아 사람들보다 미국인들이 사랑하는 곡으로 확실하게 자리 잡게 됩니다.

미국인들의 차이콥스키 사랑, 기적을 만들다

일련의 사건들은 1958년 모스크바에서 열린 제1회 차이콥스키 피아노 콩쿠르에서 믿을 수 없는 결과를 만들어냈죠. 쟁쟁한 러시아 연주가들을 제치고 미국 텍사스 출신의 반 클라이번이 우승한 겁니다. 차이콥스키 콩쿠르는 당시 소련 체제의 우월성을 선전하기 위해 만들어진 것이기에 국가 주도의 체계적이고 치밀한 음악 영재 교육 시스템을 운영하고 있었습니다. 설마 소련이 미국에게 우승을 내어줄 것이라는 상상은 아무도 하지 못했습니다.

반 클라이번의 우승에는 당시 심사를 맡았던 소련 음악가들의 공정한 평가도 한몫했습니다. 콩쿠르의 조직위원장은 작곡가 드미트리 쇼스타코비치였고, 피아노 부문 심사위원장은 에밀 길렐스, 심사위원은 스비아토슬라프 리히테르 등 우리에게 잘 알려진 진정한 예술가들로 구성되어 있었습니다.

그들은 당국의 압박에 굴하지 않고 미국인 반 클라이번을 우승자로 선택합니다. 당시 미국인을 1등으로 결정했다는 내용을 흐루시초프 서기장에게 보고했던 에밀 길렐스는 노동수용소로 끌려갈 것을 걱정했다고 합니다. 소련의 거장들은 기계처럼 연주하는 자국의 피아니스

트들보다 시골 텍사스 출신의 젊은이가 차이콥스키를 비롯한 러시아 음악을 진정 깊이 이해하며 사랑하고 있음에 탄복하고 그를 우승자로 지목했습니다. 미국에서 70여 년 전부터 불었던 차이콥스키 신드롬은 결국 기적을 만들고야 말았습니다.

반 클라이번은 미국의 영웅으로 등극했으며 국민들은 대대적인 카 퍼레이드 행사로 그를 맞이합니다. 그의 우승은 지금까지 위축되었던 미국인들의 문화적 자부심을 단번에 회복시켜줬습니다. 돈만 대는 들 러리가 아님을 입증한 미국인들은 이후 유럽인들의 문화적 우월감을 코웃음으로 응대할 수 있게 되었죠.

1962년 미국 정부는 클라이번의 업적에 대한 고마움을 담아서 그의 이름을 딴 '반 클라이번 국제 피아노 콩쿠르'를 만들었습니다. 이 콩쿠 르는 미국 텍사스주 포트워스에서 4년마다 개최됩니다. 이 콩쿠르에 서 우리나라 피아니스트 선우예권과 임윤찬이 2017년과 2022년 연속 우승하며 이제는 우리가 미국인들을 놀라게 하고 있습니다.

반 클라이번은 우승 직후인 1958년 5월 소련의 명지휘자 키릴 콘드 라신을 초청해 카네기홀에서 RCA 심포니 오케스트라(컬럼비아 심포니 의 후신)와 차이콥스키 피아노 협주곡 1번, 그리고 라흐마니노프 피아 노 협주곡 2번을 녹음합니다. 당시 그의 연주 실력을 음반으로 확인할 수 있습니다.

이 음반은 오케스트라의 서정적 감성이 좋으며 클라이번의 피아노 는 스케일이 크면서도 맑고 낭랑한 울림을 들려줍니다. 러시아 정서 나 섬세한 감정 표현까지 기대하는 건 스물네 살의 청년에게는 무리입 니다. 그러나 나이를 감안하면 놀라운 연주임에는 틀림없습니다. 흔히

콩쿠르 우승자를 세계 챔피언으로 생각하지만 대부분의 콩쿠르는 서른 살 미만의 젊은이들을 대상(차이콥스키 콩쿠르는 32세 미만)으로 치르는 경연입니다. 즉, 인재를 발굴하는 등용문이라 보시면 좋을 것 같습니다.

차이콥스키 피아노 협주곡 1번의 연주는 명반으로 알려진 음반들도 다소의 아쉬움이 남습니다. 차이콥스키 콩쿠르의 심사위원을 맡았던 거장 리히테르와 카라얀, 빈 심포니의 연주(1962년 9월)가 대중들에게 가장 많이 알려진 음반입니다. 리히테르의 시원하면서도 격정적인 피아노 연주를 좋아하는 다양한 팬층이 있습니다. 그러나 카라얀의 오케스트라는 음악의 감성보다는 소리의 울림에 관심을 두고 연주해 아쉬

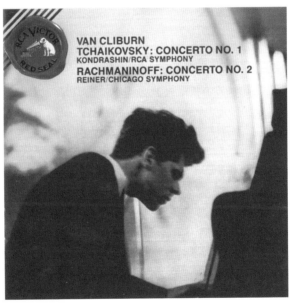

반 클라이번(피아노), 키릴 콘드라신(지휘), RCA 심포니 오케스트라,
1958년 5월 녹음

움이 느껴질 뿐 아니라 슬라브 감성과도 다소 거리가 있습니다.

또 '건반 위의 여제'라는 별명을 지닌 마르타 아르헤리치는 차이콥스키 피아노 협주곡 1번을 세 번에 걸쳐 녹음했습니다. 그중 1980년 러시아 지휘자 키릴 콘드라신, 바이에른 방송교향악단과 녹음한 연주는 거칠고 리듬감 넘치는 열정 가득한 명연주로 꼽히고 있으나 역시 러시아 정서가 잘 느껴지지 않은 것이 흠이라 하겠습니다.

명반으로 알려진 많은 음반들의 경우 피아니스트, 지휘자, 오케스트라 모두 러시아인으로 구성된 팀이 아니다 보니 전체적으로 응집력 있는 러시아 정서를 만들어내는 데 어려움이 있어 보입니다. 차이콥스키의 음악은 사실 얼마나 잘 연주하느냐보다 러시아 감성이 얼마나 잘 흐르는지가 더 중요하다고 생각합니다. 러시아 감성도 우리나라 아리랑 감성처럼 그 지역 사람이 아니면 진짜배기가 나오기 어렵기 때문입니다.

그러나 다행히도 제가 그렇게 강조하는 러시아의 감성이 충분히 흐르는 연주가 세상에 음반으로 존재합니다.

1993년 11월 예순아홉의 나이로 타계한 러시아의 거장 피아니스트 타티아나 니콜라예바가 그해 6월 페도세예프 지휘의 모스크바 방송교향악단과 함께 차이콥스키 피아노 협주곡 1번을 연주한 음반입니다. 그리고 이것은 그녀의 마지막 음반이 되었습니다.

'빰빰빰 빰~ 쿵, 빰빰빰 빰~ 쿵'으로 시작하는 유명한 1악장 도입부에서 흔히들 강렬한 사운드를 기대하지만 지휘자 페도세예프는 이 도입부를 긴 호흡으로 전개해나갑니다. 오케스트라 선율은 마치 러시아 역사의 강물처럼 유유하고 담담하게 흐르며 시작합니다. 오케스트라

는 피아노를 만나면서 소용돌이치고 점점 더 장대하게 흘러갑니다. 아름답고 화사한 선율 아래로 슬프고 서러운 감정이 동시에 들립니다. 마치 귀족 사회와 열악한 농민 계층의 삶이 공존했던 제정 러시아 시대가 느껴지는 것 같습니다. 니콜라예바의 피아노는 수수하면서도 품격이 있는 사운드를 만들어냅니다.

이렇듯 피아노와 오케스트라 모두 러시아 정서를 충만하게 만들어내고 있는 니콜라예바의 차이콥스키 피아노 협주곡을 꼭 한번 감상해보기를 권합니다.

러시아 정서에 대한 이야기는 〈아시케나지 VS 아시케나지 / 라

타티아나 니콜라예바(피아노), 블라디미르 페도세예프(지휘),
모스크바 방송교향악단, 1993년 6월 20일 실황 녹음

흐마니노프 피아노 협주곡 2번〉 편(102~112쪽)을 참조해주세요.
니콜라예바의 연주를 서유럽 연주와 비교해 들어보면 러시아 감
성이 보다 쉽게 와닿을 것으로 생각합니다.

차이콥스키 피아노 협주곡 1번
타티아나 니콜라예바(피아노), 블라디미르 페도세예프(지휘), 모스크바 방송교향악단,
1993년 6월 20일 녹음

1악장(Allegro non troppo e molto maestoso)

2악장(Andantino semplice)

3악장(Allegro con fuoco)

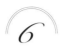

잊혀진 베토벤의 후계자, 멘델스존

멘델스존 피아노 3중주 1번

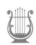

우리는 멘넬스존에 대해 마치 낭만 시대의 풍경 회가처럼 다소 가벼운 음악을 만든 작곡가라고 배웠습니다. 이러한 시각은 바그너 이후 득세한 독일 민족주의 세력이 유대인 출신인 멘델스존에 대해 부정적 견해를 만들었기 때문입니다. 멘델스존은 베토벤의 뒤를 이어 고전 양식을 기본으로 삼으면서 화려한 낭만의 스펙트럼을 동시에 보여주려고 했습니다. 그러나 아직도 연주회에서는 그의 곡들이 가볍게 해석되어 낭만적으로만 연주되는 상황이죠. 따라서 멘델스존 음악의 가치를 다 드러내지 못하고 있습니다. 알게 모르게 우리가 갖고 있는 멘델스존에 대한 편견을 깨보도록 합시다.

클래식 음악사에 알려진 천재 음악가는 세 명으로 모차르트와 생상스 그리고 펠릭스 멘델스존입니다. 멘델스존은 네 살 때 피아노를 치기 시작했고, 여덟 살 때 작곡을 했습니다. 열다섯 살 이전에 네 편의 오페라와 실내음악 그리고 협주곡(피아노, 바이올린) 등 수준 높은 작품들을 선보이며 19세기의 모차르트라고 불렸습니다.

멘델스존은 클래식 작곡가 중 최고의 금수저라 불릴 만한 인물입니다. 부유한 은행장 아버지를 둔 그는 어린 시절부터 음악을 포함해 최고 수준의 교육을 받으며 자랐습니다. 성과 같은 저택에서 살았으며 집안에서 오케스트라 연주 음악회가 자주 열렸습니다. 열두 살 생일을 맞았을 때는 오케스트라와 가수들이 저택으로 초청되어 멘델스존의 작품(오페라)을 연주하기도 했습니다. 심지어 아버지에게서 오케스트라를 생일 선물로 받아 주변 작곡가들의 부러움과 시기의 대상이 됩니다.

어린 시절부터 풍부한 경험을 가진 멘델스존은 스물여섯 살이라는 이른 나이에 라이프치히 게반트하우스 오케스트라의 지휘자로 선임되었으며, 작곡뿐만 아니라 지휘로도 큰 발자취를 남깁니다. 멘델스존은 라이프치히 게반트하우스 오케스트라의 지휘자로 있는 동안 슈베르트의 교향곡 9번 〈그레이트〉, 슈만의 교향곡 1번과 3번을 초연했습니다. 그리고 라이프치히 게반트하우스 오케스트라를 유럽 최고의 오케스트라로 성장시킵니다.

그는 당시 유럽 사교계의 중심인물이었으며 최고의 스타였고 주변에 수많은 인파를 몰고 다녔습니다.

멘델스존 음악을 낭만의 가벼움으로 바라보는 오랜 편견

생전에 유럽 최고의 작곡가 및 예술가로 존경받던 멘델스존의 음악사적 평가는 사후에 완전히 달라집니다. 멘델스존이 서른여덟 살로 요절한 이후 독일 음악계는 리스트와 바그너의 영향권에 있었는데, 이들의 멘델스존에 대한 평가가 그리 긍정적이지 않았기 때문입니다. 독일 민족주의 성향이 강했던 바그너의 경우 멘델스존에 대한 평가가 특히 좋지 않았습니다.

고전 시대와 낭만 시대의 작곡가들은 대부분 어려운 환경에서 출발해 사회적 장벽을 뛰어넘어 자신들의 길을 개척한 입신양명 스토리를 갖고 있었죠. 하지만 부르주아 유대인 멘델스존은 부모의 지원을 받아 어린 시절부터 탄탄대로를 걸었습니다. 그렇기에 바그너로부터 '곡 풍이 가볍고 깊이가 없다'는 평가를 받게 됩니다. 이러한 평가는 독일 국민들에게 영향을 미쳤고 꽤 오랫동안 이런 평가가 독일 내에서 지속됩니다.

엎친 데 덮친 격으로 나치 정권의 득세로 독일 작곡가임에도 유대인이라는 이유로 '멘델스존 지우기'가 시행되었죠. 그리고 음악사에서 그의 존재는 작아질 대로 작아졌습니다. 제2차 세계대전 이후 멘델스존의 위상은 조금씩 회복되는 중이지만 그의 음악적 가치는 아직도 과거의 편견에서 완전히 회복되지 못했습니다.

유대인이지만 기독교로 개종한 집안이었고, 스스로를 독일인이라고 자부하고 다녔습니다. 이런 이유 때문인지 유대인들의 지지는 말러의 경우처럼 적극적이지 않았습니다. 독일인에게도 유대인에게도 외면

받은 멘델스존에 대한 편견은 세계 도처로 퍼졌습니다. 독일의 동맹국인 일본을 통해 클래식 음악을 받아들인 우리나라 역시 이러한 편견까지 같이 받아들여져 지금까지 남아 있습니다.

편견이 아직도 존재한다고 말하는 이유는 두 가지입니다.

첫째는 그의 일부 곡들 이외에는 공연장에서 잘 연주되지 않습니다. 바이올린 협주곡 E단조, 피아노 독주곡 〈무언가〉, 한여름 밤의 꿈, 교향곡 3번, 4번 정도를 연주회장에서 만날 수 있을 뿐입니다. 멘델스존의 보석 같은 수많은 작품들은 슈베르트나 슈만에 비해 인지도와 연주 빈도 모두 매우 낮습니다.

둘째는 곡의 해석에 있습니다. 연주가들의 선입견 때문에 너무 가볍고 듣기 편하게만 연주된다는 점입니다. 그리고 그 편견은 그대로 청중에게 전해져 마치 가벼움이 멘델스존 음악의 묘미라고 생각하는 사람들이 늘어났습니다. 얼마 전부터 유럽에서는 멘델스존의 음악에 진지하고 깊이 있게 접근해야 한다는 여론이 조성되기 시작했다는군요. 굴곡진 삶을 살지 않았다고 해서 음악적 내용이 가볍고 깊이가 없다는 식의 폄하, 그런 음악적 편견은 사라져야 합니다.

멘델스존, 낭만과 고전의 균형을 잡으며 베토벤의 길을 따르다

그럼 멘델스존의 피아노 3중주 1번 d단조 op.49를 예로 들어 멘델스존 음악의 해석 방향을 이야기해보겠습니다. 이 곡은 멘델스존이 서른

살이 되던 해인 1839년에 발표한 곡으로 베토벤이 세상을 떠난 지 12년이 지난 시점이었습니다. 당시 멘델스존(1809년 태생)과 함께 활동하던 음악가로는 슈만(1810년 태생), 쇼팽(1810년 태생), 리스트(1811년 태생) 등이 있습니다. 베토벤의 음악이 탄탄한 고전의 양식 속에서 낭만의 세계를 펼친다면, 이들은 고전의 중요성을 간과하고 자신들의 낭만적 세계를 만들어가기 바빴습니다. 그러나 멘델스존은 이 곡을 통해 고전의 전통 양식 위에 보다 짙은 낭만의 감정을 나타내는 음악을 만들며 베토벤이 열어놓은 길을 따라가려 했지요.

최초로 낭만의 문을 연 작곡가는 베토벤이지만 고전과 낭만의 균형을 갖춘 최초의 작곡가는 멘델스존이라 말할 수도 있겠습니다. 슈만은 이런 멘델스존의 음악에 대해 "자신이 살던 시대의 모순을 정확하게 꿰뚫어보고 그 모순을 화해시키려 했다."라고 평합니다.

그의 곡에서는 자유롭게 흐르는 낭만 속에 두터운 화성의 색채가 빛나며 다른 초기 낭만 작곡가들이 보여주지 못했던 색다른 음악의 모습이 보입니다. 이런 고전과 낭만의 공존은 음악 해석의 스펙트럼을 넓게 했고 연주가의 해석에 따라 음악의 결과는 각양각색으로 나타나게 되었습니다. 이러한 현상은 이 곡을 1962년, 1966년, 1985년, 2004년 네 차례에 걸쳐 음반으로 발매한 보자르 트리오의 연주를 비교해서 들어보면 확연하게 드러납니다.

이들 중 가장 많이 알려진 연주는 1985년 연주(바이올린 이시도르 코헨으로 교체)로, 고전에 낭만적 정서가 적절하게 섞여 있으나 낭만성이 더 많이 들어 있습니다. 그러나 원년 멤버들이 연주한 1962년과 1966년의 녹음 음반들은 고전성이 가장 돋보이는 연주로 베토벤의 곡처럼 곡

보자르 3중주단, 1962년 3월 녹음

보자르 3중주단, 1985년 6월 녹음

보자르 3중주단, 2004년 1월 31~2월 2일 녹음

이 가진 고전성을 충분히 보여줍니다. 나무 몸통처럼 단단한 고전의 선율을 바탕으로, 낭만의 가지에 꽃이 피어난 균형감이 좋은 연주입니다. 2004년 연주(바이올린 다니엘 호프, 첼로 안토니오 메네세스)는 어두운 브람스 감성이 가득한 후기 낭만을 들려줍니다. 이 연주의 1악장 도입부를 듣고서 브람스곡이라고 착각해도 전혀 이상하지 않습니다.

이렇듯 멘델스존의 곡은 같은 팀의 연주라도 표현되는 해석이 참으로 다른 곡입니다. 하지만 대부분의 다른 연주들은 낭만의 멘델스존 연주에서 벗어나지 못하고 있어 안타깝습니다. 그래서 각기 다른 해석을 보여준 보자르 트리오에게 경의를 표하고 싶습니다.

𝄢 보자르 3중주단

1955년 미국에서 결성된 피아노 3중주단. 바이올린에 NBC 교향악단의 악장을 지낸 다니엘 길레와 첼로에는 줄리아드 출신 버나드 그린하우스, 피아노에 유대계 미국 피아니스트 메나헴 프레슬러로 구성되었습니다. 2008년 보자르 트리오가 해산하기 전까지 50년간 바이올린과 첼로는 몇 번의 멤버 변경이 있었지만 피아니스트 메나헴 프레슬러는 처음부터 끝까지 활동했습니다.

멘델스존 음악을 균형 있게 연주한 현대의 새로운 흐름을 보이는 예를 소개합니다. 캐나다의 천재 피아니스트 얀 리시에츠키가 2019년 유럽 챔버 오케스트라와 발매한 멘델스존의 피아노 협주곡 1번은 앞서의 연주들과 차별화된 연주를 들려줍니다.

리시에츠키는 1악장과 3악장에서 멘델스존 음악이 갖고 있는 고전성을 여과 없이 들려줍니다. 지휘자 없이 박자를 잘 지켜가며 연주한 것이 오히려 낭만의 굴레에서 벗어나 베토벤과 모차르트를 연상시키지요. 리시에츠키가 추구하는 고전은 짙은 낭만으로 가득 찬 2악장에서 가장 빛을 발합니다. 감정은 반짝이는 황금빛 강물처럼 흐르고 그 중심에 견고한 박자를 지켜내어 낭만과 고전의 이상적인 비례를 만들어내고 있습니다. 멘델스존의 고전성을 살리면 낭만적인 베토벤처럼 느껴진다는 것을 알려주고 있습니다. 고전과 낭만의 가교 역할을 했던 당시 멘델스존의 위대한 업적을 스물세 살의 리시에츠키가 다시 만들어내고 있는 것이 놀랍기만 합니다.

리시에츠키(피아노), 유럽 챔버 오케스트라, 2018년 8월 녹음

멘델스존을 들으며 고전과 낭만의 다름을 구별해보시죠. 이 경험이 클래식 음악을 한발 더 깊이 파고들어 감상할 수 있는 길로 안내할 것입니다.

비교해서 들어봅시다.
멘델스존 피아노 3중주 1번 1악장(Molto allegro agitato)

 ▶
보자르 3중주단, 1962년 3월 녹음

 ▶
보자르 3중주단, 1985년 6월 녹음

 ▶
보자르 3중주단, 2004년 1월 31일~2월 2일 녹음

피천득의 그녀를 찾아라

하이든 교향곡 B플랫 장조

문학 속에서 클래식 음악을 만나는 일은 늘 반갑고 설렙니다. 특히 클래식 애호가로 알려진 무라카미 하루키의 소설에는 클래식 음악이 자주 등장합니다. 하루키처럼 자신의 소설 속에서 클래식 지식을 자랑하지는 않았지만 우리나라의 피천득 선생 역시 엄청난 클래식 애호가였다고 합니다. 그의 외손자는 잘 알려진 대로 클래식 음악계에서 주목받는 젊은 바이올리니스트 스테판 피 재키브입니다.

피천득 선생의 수필집 《인연》을 읽다가 우연히 〈보스턴 심포니〉라는 글을 만나게 되었습니다. 피천득 선생은 서울대학교 영어교육과 교

수로 재직하던 시절 1954년 미국 국무성 초청으로 하버드대학교에서 1년간 영문학 연구를 한 적이 있습니다. 이 수필은 보스턴 심포니를 매개로 그 시절의 그리움을 담아낸 짧은 글이었습니다. 글 속에서 하이든 교향곡과 보스턴 심포니 오케스트라를 우연히 만나게 되니 무척이나 반갑더군요.

수필에 등장하는 용모가 아름다웠던 갈색 머리 그녀도 궁금했지만, 1955년 10월 보스턴 심포니의 75주년 기념으로 중계방송되었던 그 곡이 어느 교향곡이었는지 너무나 궁금해졌습니다. 수필에는 단순히 하이든 심포니 B플랫 메이저라고만 언급되어 있기 때문입니다. 보스턴 심포니에 이메일을 보내서 알아볼 수도 있겠지만 이건 너무 낭만적이지 않습니다.

보스턴 심포니

'재즈'라도 들으려고 AFKN에다 다이얼을 돌렸다. 시월 어떤 토요일이었다. 뜻밖에도 그때 심포니 홀로부터 보스턴 심포니 75주년 기념 연주 중계방송을 한다고 한다. 나의 마음은 약간 설레었다.

1954년 가을부터 그 이듬해 봄까지에 걸친 연구 시즌에 나는 금요일마다 보스턴 심포니를 들으러 갔었다.

3층 꼭대기 특별석에서 듣는 60센트짜리 입장권을 사느라고 장시간을 기다렸다. 그런데 이때마다 만나게 되는 하버드 대학 현대시 세미나에 나오는 학생이 있었다. 그는 교실에서 가끔 날카로운 비평을 발표했다. 크고 맑은 눈, 끝이 약간 들린 듯한 코, 엷은 입술, 굽이치는 갈색 머리, 그의 용모는 아름다웠다. 오케스트라가 음정을 고르고 '샹들리에' 불들이 흐려진다.

갑자기 고요해진다. 머리 하얀 컨덕터 찰즈 먼치가 소나기 같은 박수 소리를 맞으며 나온다. 지휘봉이 들리자 하이든 심포니 B플랫 메이저는 미국 동부지방 불야성들을 지나 별 많은 프레리를 지나 해지는 태평양을 건너 지금 내방 라디오로부터 흘러나오고 있다.

그는 이 가을도 와이드너 연구실에서 책을 읽고 벌써 단풍이 들었을 야드에서 다람쥐와 장난하고, 이 순간은 심포니 홀 3층 갤러리에 앉아 음악을 듣고 있을 것이다. 꿈 같은 이태 전 어느 날 밤 도서관 층계에서 그와 내가 마주쳤다. 그는 나를 보고 웃었다. 그 미소는 나의 마음 고요한 호수에 작은 파문을 일으키고 음향과 같이 사라졌다. 중계방송이 끊어졌다. 7,000마일 거리가 우리를 다시 딴 세상 사람으로 만들었다. 하이든 심포니 제1악장은 무지개와도 같다.

_피천득 《인연》, 민음사

그날 보스턴 심포니가 연주한 교향곡을 찾아라

저는 그날 연주된 교향곡이 몇 번이었을지 범인을 추적해보기로 했습니다. 하이든의 교향곡 중 B플랫 장조는 총 12곡입니다. 이 중 두 곡은 호보켄(하이든의 작품을 장르별로 정리해서 작품 목록을 만든 인물로 하이든의 작품번호는 그의 이름을 따서 Hob.로 표기함)이 1957년에 추가로 정리해 넣은 교향곡들(Symphony A, B)로 1955년 10월 연주와는 관련이 없어 용의선상에서 제외시킵니다. 결국 그날의 범인은 만디체프스키(호보켄 이전에 하이든 작품집을 정리한 음악학자)가 정리한 104곡 중 10개의 B플랫 장조 중 하나입니다.

수필에서 미국식 발음으로 '찰스 먼치'라 불렸던 지휘자는 샤를 뮌

보스턴 심포니 오케스트라와 보스톤 심포니 홀
출처 : New England Consrevatory

슈로 1949년부터 1962년까지 14년간 보스턴 심포니의 상임 지휘자로
재임했고 이는 피천득 선생의 유학 시절과 겹칩니다.

보스턴 시절의 샤를 뮌슈가 연주한 하이든 교향곡은 주로 런던 시리
즈라 불리는 93번부터 마지막 104번까지였다고 합니다. 그러면 그중
에 B플랫 장조인 98번과 102번이 가장 유력한 용의자입니다. 하지만
인기 있는 하이든 교향곡 85번 〈왕비〉La Reine도 B플랫 장조이므로 용의
선상에 올려 조사해봅시다.

유력한 용의자들을 다 모았으니 주변에 음악 듣는 친구들을 긴급 소
집해봅니다. 여러분들도 교향곡 85번, 98번, 102번의 1악장들을 들어
보면서 수필가의 고요한 마음에 파문을 일으킨 범인은 과연 누구였을

지 함께 추리해보시죠.

교향곡 85번은 하이든이 파리에서의 연주회를 위해 1785~1786년에 작곡한 여섯 개 교향곡 중 하나로 82번부터 87번까지를 '파리 교향곡'이라 부릅니다. 교향곡 85번의 1악장은 느리고 우아한 선율과 빠른 춤곡의 대비 그리고 변화무쌍한 선율의 움직임 등으로 재미있게 느껴지는 곡입니다. 프랑스 궁정의 세련된 취향이 반영된 곡이라는 평가를 받기도 합니다. 프랑스 루이 16세의 왕비 마리 앙투아네트가 이 곡을 좋아했다는 이유에서 〈왕비〉La Reine라는 부제가 붙었습니다.

교향곡 98번과 102번은 런던의 청중들을 위해 작곡한 12개의 교향곡에 속하는 곡으로 93번부터 104번까지를 〈런던 교향곡〉이라 부릅니다. 이들 교향곡은 악기 편성이 크고 다양하며 웅장하게 들리기에 하이든 최고의 교향곡들로 알려져 있습니다.

교향곡 98번의 1악장은 무겁고 장엄하게 시작합니다. 그러나 어둡고 느린 서주가 끝나면서 경쾌한 현악기들이 몰아치며 분위기를 반전시키지요. 극적 대비와 함께 화려한 오케스트라 선율을 들려줍니다. 특히 2악장에서는 모차르트가 연상되는 선율을 사용하며 1791년 12월에 세상을 떠난 모차르트를 애도하고 있습니다.

교향곡 102번은 1795년에 런던의 킹스 시어터에서 초연되었습니다. 이날 앵콜 연주 때 콘서트홀 천장의 샹들리에가 떨어졌는데 다행히도 다친 사람이 아무도 없었습니다. 이러한 연유로 곡에 〈기적〉이라는 부제가 붙었습니다. 어떻게 아무도 다치지 않을 수 있었을까요? 하이든을 가까이 보려고 관객들이 무대 앞으로 몰리면서 홀 중앙으로 떨어진 샹들리에를 피할 수 있었다고 합니다.

1악장은 느리면서도 아름다운 서정적 선율로 시작합니다. 마치 과거 회상을 시작하려는 듯하죠. 그리고 다음에 나타난 화려하고도 활기찬 선율은 우리를 더 깊은 추억 속으로 끌고 들어가 길을 잃게 만듭니다.

세 곡의 교향곡 중에서 102번이 제 마음을 가장 많이 흔들었습니다. 그래서 수필가의 마음에 파문을 일으키고 7,000마일 거리의 보스턴까지 무지개다리를 놓았던 범인이라고 확신했습니다. 그러나 세련된 선율을 가진 85번 교향곡이라는 의견도 있었고, 장엄함과 경쾌함의 대조를 들려주었던 98번이라는 의견도 있었습니다. 일치된 결론은 얻지 못하고 일단 자리를 파했습니다.

후일 우연히 저는 그날 보스턴 심포니가 연주한 하이든의 교향곡이 몇 번인지를 알게 되었지요. 이로써 하이든 교향곡을 흥미진진하게 만들어줬던 무지개 찾기는 종료되었습니다. 범인을 찾는 동안 즐거운 상상의 나래를 펼치며 자유로이 날아다녔는데 정답을 아는 순간 무지개는 싱겁게 사라져버렸습니다. 너무 아쉽게 되었습니다. 그래서 여러분들께는 이날의 범인을 알려드리지 않으려 합니다. 이 교향곡들을 들으면서 여러분들의 무지개를 만나고 행복한 추억 속 여행을 하시기 바랍니다.

하이든 교향곡을 듣고 있노라면 우리 마음에도 무지개가 뜬다

하이든 교향곡 전곡 녹음을 완성한 헝가리 출신의 안탈 도라티 그리고 아담 피셔가 지휘한 두 연주를 소개하고자 합니다.

안탈 도라티는 1957년 헝가리 동란을 피해 헝가리에서 망명한 음악가들만으로 구성된 악단 필하모니아 헝가리카와 함께 하이든 교향곡 전곡을 1969년부터 1972년까지 녹음했습니다. 일반적으로 하이든 교향곡이라고 하면 베토벤 교향곡에 비해 지루하며 따분하다고 생각하지요. 그러나 안탈 도라티와 필하모니아 헝가리카의 연주는 다소 거칠지만 풍성한 사운드, 다이내믹한 리듬 그리고 격정적 표현을 들려줍니다. 짙은 감성의 하이든 교향곡은 다른 연주들과 확실한 차이가 있지요. 베토벤 교향곡을 좋아하신다면 도라티와 필하모니아 헝가리카의 하이든 교향곡을 강력 추천합니다.

　　아담 피셔는 빈 필하모닉, 빈 심포니, 헝가리 국립 필하모닉에서 엄선된 연주자들로 구성된 오스트리아-헝가리 하이든 오케스트라를 만들어 1987년부터 2001년까지 무려 14년에 걸친 녹음으로 하이든 교향곡 전곡을 완성합니다. 하이든은 30년에 가까운 세월 동안 헝가리 명문 귀족 에스테르하지가의 니콜라우스공의 궁정 음악가로 봉사했습니다.

　　그런데 에스테르하지가의 궁전은 오스트리아 빈 남쪽에 위치한 아이젠슈타트 궁전 외에도 헝가리에 위치한 에스테르하지에 커다란 여름 별궁을 갖고 있었습니다. 아마도 아담 피셔는 오스트리아와 헝가리의 성향을 섞어서 연주하는 것이 하이든 음악의 본질에 더 가까이 다가가는 것이라 생각하며 오스트리아-헝가리 하이든 오케스트라를 만든 것 같습니다.

　　이들은 현대 악기를 사용하지만 하이든 시대에 사용되었던 연주 방식에 관심을 두며 연주합니다. 이들의 연주는 템포의 변화나 악센트의

THE

SYMPHONIES

JOSEPH

Haydn

ANTAL DORATI

NOs 84-95

PHILHARMONIA HUNGARICA

안탈 도라티(지휘), 필하모니아 헝가리카, 하이든 교향곡 전곡,
1969~1972년 녹음

BRILLIANT
CLASSICS

HAY
DN

COMPLETE
LONDON
SYMPHONIES

The Austro-Hungarian Haydn Orchestra
Ádám Fischer *conductor*

ÊNCIA · QUINTESSENCE · QUINTESSENZ · QUINTESSENZA · QUINAESE

아담 피셔(지휘), 오스트리아—헝가리 하이든 오케스트라, 하이든 교향곡 전곡,
1987~2001년 녹음

연결이 부드러우며 어느 악단보다도 자연스럽고 우아한 사운드의 하이든 교향곡을 들려줍니다. 베토벤보다 모차르트를 좋아하시는 분들에게는 아담 피셔와 오스트리아–헝가리 하이든 오케스트라가 연주하는 하이든 교향곡을 적극 추천합니다.

보스턴 심포니는 1881년에 설립되었고 첫 연주회는 10월 22일에 열렸습니다. 수필에 나오는 연주회는 보스턴 시간으로 75주년 하루 전날인 1955년 10월 21일 금요일 연주회로 추정됩니다. 수필가는 그날 연주회 방송 시청의 감회를 수필로 남겼습니다.

클래식은 어렵고 지루하고 졸린 음악이라고 생각하시는 분들을 종종 만나게 됩니다. 그러나 그 이유는 클래식으로 놀기를 접해보지 않아서일 수도 있습니다. 수필에 등장하는 보스턴 클래식이 연주한 교향곡을 찾던 날 우리는 노 수필가의 추억을 따라다녀보기도 하고 자신의 어린 시절 풋풋한 짝사랑을 떠올려보기도 했습니다. 자신이 찾은 범인이 확실하다고 우기면서 진지하지만 유쾌하고 따뜻한 저녁 시간을 보냈습니다. 우리들의 주장 중 맞는 답이 있고 틀린 답도 있었지요. 그러나 각자가 주장하는 이유와 감동 포인트를 공유하는 것만으로 분명 클래식에 더 가까워졌을 겁니다.

하이든 교향곡을 듣고 있으면 수필가가 본 그 무지개가 우리들 마음속에도 들어옵니다. 그날의 교향곡이 아니더라도 용의선상에 있는 모든 곡은 그런 힘을 갖고 있습니다. 음악은 늘 우리에게 무지개였으며 곁을 지켜준 파랑새였음을 깨닫게 합니다.

〈보스턴 심포니〉를 읽고 하이든 교향곡 B♭ major 세 곡을 들어보며 그날의 연주곡은 무엇이었을까 상상해봅시다.
아담 피셔(지휘), 오스트리아–헝가리 하이든 오케스트라, 1991년(85번)·1989년(98번)·1988년(102번) 녹음

 ▶
하이든 교향곡 85번 B♭ major, 1악장(Adagio–vivace)

 ▶
하이든 교향곡 98번 B♭ major, 1악장(Adagio–allegro)

 ▶
하이든 교향곡 102번 B♭ major, 1악장(Largo–vivace)

우아한 광란의 향연

베를리오즈 〈환상 교향곡〉

　　프랑스 작곡가 베를리오즈는 짝사랑에 실패하고 그 참담한 기분을 음악적 광기로 승화시켜 교향곡을 작곡했는데 그 곡이 바로 〈환상 교향곡〉입니다. 놀랍게도 이 교향곡은 커다란 성공을 했고 베를리오즈는 그 덕분에 도망갔던 짝사랑과 결혼에 성공합니다. 이 곡을 이해하려면 먼저 작곡자 베를리오즈의 기질을 이해하는 것이 필요합니다. 그리고 곡의 감상 포인트를 '광기'에 둔다면 더 재미있게 감상하실 수 있을 겁니다.

　　1831년 로마에서 음악 유학 생활을 하고 있던 프랑스의 한 청년은 자신의 약혼녀가 다른 남자와 결혼한다는 소식을 듣고는 살인 계획을

세운 후 마차를 타고 파리로 향합니다. 그는 권총 두 자루, 하녀의 옷, 독약을 챙겼지요. 그의 계획은 다음과 같습니다.

'먼저 약혼녀가 있는 파리로 간다. 그다음 하녀로 변장해서 신혼집에 들어가 그녀와 그녀의 남편 그리고 배반에 가담한 그녀의 모친을 총으로 쏜다. 그러다 혹시 실패하면 독약을 먹고 자살한다.'

마치 소설 속의 주인공처럼 어처구니없을 만큼 무모한 살인 계획을 세우고 길을 떠난 사람은 다름 아닌 〈환상 교향곡〉의 작곡가 엑토르 베를리오즈입니다.

환상 교향곡, 집착과 광기로 만들어진 아름다운 복수의 산물

베를리오즈는 사랑에 있어서 지나친 집착과 광기를 보였던 사람이었습니다. 그가 스물네 살이었던 1827년 파리에는 영국의 셰익스피어 연극단이 들어와서 큰 인기를 끌고 있었는데 베를리오즈는 오필리아 역을 맡은 여배우 해리엇 스미드슨을 보고 한순간에 짝사랑에 빠져버립니다.

베를리오즈는 열정적으로 편지 공세를 퍼부었는데 한때는 그녀가 머무는 아파트 근처에 숙소를 잡고서 그녀를 계속 지켜보았을 정도로 심한 스토커 증세를 보이기까지 했지요. 베를리오즈는 계속해서 스미드슨에게 끈질긴 구애를 했지만 당시 인기 절정의 여배우는 아직 무명인 음악가에게 눈길 한번 주지 않았습니다. 그리고 그녀는 1829년 3월 연극단과 함께 파리를 떠나버렸고 이후 베를리오즈의 열병은 다행히

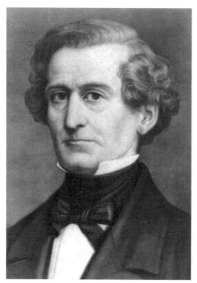

엑토르 베를리오즈
출처 : Britannica

해리엇 스미드슨
출처 : Wikipedia

사그라들었습니다.

그러나 여기서 끝이 아닙니다. 그후 베를리오즈의 사랑은 당대 뛰어난 피아니스트 마리 모크에게로 향했지요. 1830년 베를리오즈가 로마 대상을 수상한 덕분에 로마로 유학을 떠나기 전에 모크와 약혼에 성공합니다. 베를리오즈가 로마로 유학을 가 있는 동안 마리 모크에게는 더 좋은 신랑감이 나타납니다. 그래서 모크 모녀는 베를리오즈와의 약혼을 깨고 그 새로운 남자와의 결혼을 추진합니다. 이 소식을 접한 베를리오즈는 분노를 참지 못하고 약혼녀 일당을 응징하기 위해 파리로 출발했던 겁니다.

그러나 이탈리아 북부 도시 제노아에서 마차를 바꿔 타던 중 잘못해 하녀로 변장할 옷이 든 가방을 분실합니다. 당시 베를리오즈의 행동을

수상하게 여긴 경찰은 여행허가서에 쉽사리 도장을 찍어주지 않습니다. 여행 허가가 나기를 몇 주간 기다리다가 제정신을 찾은 베를리오즈는 계획을 포기했고 다행히 로마로 돌아갔습니다. 만약 이 말도 안되는 살인 계획이 실행되었다면 우리는 〈환상 교향곡〉의 작곡자를 살인자로 만날 뻔했습니다. 이 에피소드는 베를리오즈라는 사람이 얼마나 광기와 열정이 넘치는 몽상가였는지를 알려주는 단적인 예라 하겠습니다.

그의 〈환상 교향곡〉은 자기 내면의 광기를 음악에 온전히 투영시켜서 만들어진 곡입니다. 앞서 언급한 해리엇 스미드슨에게 철저히 무시당하며 실패한 사랑의 결과물이기도 합니다. 〈환상 교향곡〉은 사랑에 실패한 젊은 예술가가 그의 꿈속에서 결국 그녀를 죽인다는 내용을 담고 있습니다. 사랑의 실패에 대한 복수를 음악으로 성취하려 했던 것입니다. 그리고 아이러니하게도 복수극으로 만들어진 〈환상 교향곡〉은 베를리오즈에게 큰 성공을 가져다주었고 그를 스타로 만들어주었습니다. 그리고 복수의 대상이었던 배우 해리엇 스미드슨과 결혼에도 성공합니다.

이렇게 사람들이 흥미를 가질 만한 내용으로 만들어진 〈환상 교향곡〉은 연주에 있어서도 당시로선 상상하기 어려운 대규모 오케스트라를 구성하며 단숨에 주목을 받습니다. 당시 베토벤 9번을 제외하면 일반적인 교향곡들은 2관 편성으로 작곡되어 40~50명 정도의 오케스트라로 연주하던 시절입니다. 그런데 베를리오즈는 합창 단원 한 명 없이 오케스트라 연주자만 90명 이상 필요한 당대 최고 스케일의 곡을 선보였던 것입니다(출연진이 많아 공연 횟수에 비해 수익은 그리 좋지 않았

베를리오즈의 대형 오케스트라의 커다란 소리를 풍자한 당시 판화
출처 : TAGBLATT

다고 함).

 5악장의 피날레에서 전체 악기들의 동시 연주가 이루어지면 그때까지 상상도 하지 못했던 지옥의 난장판 같은 커다란 사운드가 연주회장을 뒤덮었지요. 당시 사람들은 그 소리에 충격을 받았다고 합니다. 베를리오즈 이전에는 그렇게 큰 오케스트라 연주 소리가 없었기 때문입니다.

낭만음악사에 커다란 방향성을 제시한 〈환상 교향곡〉

베를리오즈가 〈환상 교향곡〉을 통해 음악사에 끼친 영향에 대한 이야기는 지금부터입니다. 〈환상 교향곡〉의 출현은 낭만음악의 판도를 변하게 했습니다.

첫째, 〈환상 교향곡〉은 각 악장마다 제목과 주석을 달며 표제 음악이라는 장르를 창시했습니다. 단순히 제목따라 음악이 구성되는 것이 아니라 주인공의 감정에 따른 음악의 변화와 함께 상황과 사건의 묘사가 진행됩니다. 베토벤 교향곡 6번 〈전원〉은 악장마다 제목이 붙어 있어 '표제 음악'이라는 말을 듣기도 하는데, 사실 자연에 대한 감정과 관념을 담은 음악이기에 표제 음악이라 말하기 어렵습니다.

그러나 베토벤의 〈전원〉 교향곡이 베를리오즈가 표제 음악을 만들어내는 데 영향을 준 것만은 확실합니다. 그리고 표제 음악인 〈환상 교향곡〉은 작곡가 프란츠 리스트에게 깊은 영감을 주었고 후기 낭만주의 음악의 커다란 줄기가 되는 '교향시'(시적 또는 회화적인 내용을 음악으로 표현하는 장르)가 태어나는 데 큰 역할을 합니다.

둘째, 베를리오즈는 〈환상 교향곡〉에서 각 악장마다 특정한 관념이나 인물의 형상을 나타내는 선율인 이데 픽스idee fixe(고정악상)를 처음 만들어 사용합니다. 여기서는 사랑에 빠진 주인공이 집착하는 대상, 즉 그의 연인을 상징하는 고유한 선율로 사용하고 있습니다.

이 연인의 이미지는 악장마다 조금씩 변형된 모습으로 그려집니다. 1악장에서는 주인공의 상상 속에 계속 떠오르는 이미지로, 2악장에서는 왁자지껄한 무도회장에서 춤추는 모습으로 언뜻언뜻 나타나지요.

3악장에서는 사랑이 이루어지지 않을지 모른다는 불안감 속에 떠오르는 이미지로, 4악장에서는 주인공이 단두대에서 처형되기 직전에 머릿속에 떠오르는 이미지로 나타납니다. 그리고 5악장에서는 마녀로 변한 연인의 그로테스크한 선율로 나타납니다.

이데 픽스의 아이디어는 후일 바그너의 라이트모티프Leitmotiv라는 개념으로 발전합니다. 라이트모티프는 악극이나 표제 음악에서 곡의 주요 인물이나 사물, 특정한 감정 등을 상징하는 선율을 말하죠. 그런데 이것을 곡 중에 되풀이해 사용함으로써 극의 진행을 암시하고 악곡의 통일을 취하게 합니다. 라이트모티프는 현대 영화에서 흔히 주인공의 등장 테마 음악으로 많이 사용되며 영화의 흥미를 끌어올리는 역할을 하고 있습니다.

셋째, 혁신적인 편성을 통해 오케스트라에서 새로운 사운드를 만들어냅니다. 일반적인 곡들에서 오케스트라 현악의 구성은 제1바이올린, 제2바이올린, 비올라, 첼로, 콘트라베이스 이렇게 다섯 부로 나뉘며 이를 현악 5부라 부릅니다. 그러나 5악장에 필요한 기괴하고 음산한 소리를 만들기 위해 베를리오즈는 이 현악 5부를 변형합니다. 제1바이올린과 제2바이올린을 각각 세 파트로 나누고, 비올라는 두 파트로 분할해 현악 10부로 세분화시킵니다. 이런 식으로 기존의 음향과 비교해 질적으로 차별화된 소리를 제공했습니다.

이렇게 굳이 음악사적 가치에 대해 말하지 않아도 〈환상 교향곡〉을 직접 들어보면 1830년에 만들어진 곡이라고는 생각되지 않을 만큼 시대를 앞서간 것이 느껴지실 거예요. 그리고 20세기 스트라빈스키의 〈봄의 제전〉만큼이나 그 시대 사람들에게 충격을 주었다는 말이 이해

될 겁니다.

〈환상 교향곡〉의 부제는 '5부작으로 구성된 어느 예술가의 삶에 대한 에피소드'로 다음과 같은 설명을 달고 있습니다. "병적이고 격렬한 감수성을 지닌 젊은 예술가가 실연의 절망으로 자살을 기도한다. 그러나 약이 치사량에 이르지 못해 몽롱한 꿈속에서 짝사랑한 연인과 관련된 여러 환상을 보게 된다."

베를리오즈는 원래 악장마다 긴 주석을 달았으나 후일 관객의 자유로운 상상을 위해 표제만 남기고 삭제했습니다. 5악장의 부제는 다음과 같습니다.

- 1악장 꿈, 정열Reverie, passions
- 2악장 무도회Un bal
- 3악장 들판의 풍경Scene aux champs
- 4악장 단두대로의 행진Marche au supplice
- 5악장 악마들의 밤의 꿈Songe d'une nuit du sabbat

바람같이 자유로운 광란의 향연, 프랑스 음악의 참맛을 보다

베를리오즈의 〈환상 교향곡〉 연주 중에는 반드시 들어보아야 하는 연주가 있습니다. 바로 프랑스 지휘자 샤를 뮌슈와 파리 오케스트라의 연주입니다.

파리 오케스트라는 프랑스 정부가 국내 최고는 물론 유럽 내에서도

손꼽히는 악단을 만들기 위해 파리음악원 오케스트라 단원 50명을 주축으로 하고, 공개 테스트로 실력 있는 60명의 연주자를 추가해 110명의 단원으로 구성했습니다. 1967년 11월에 정식 출범했는데 초대 지휘자가 샤를 뮌슈였습니다. 이 연주는 정식 출범을 앞두고 바로 직전에 뮌슈와 파리 오케스트라 단원들이 처음으로 함께 호흡하면서 만든 음반입니다. 안타깝게도 뮌슈는 1968년 11월 파리 오케스트라 미국 투어 중 사망했습니다. 이로써 파리 오케스트라는 최고의 지휘자를 잃었지요.

프랑스 음악은 논리 정연한 독일 음악과 다릅니다. 〈환상 교향곡〉이 가진 특징처럼 생동감 있는 리듬, 우아하면서도 관능적이고 기괴하면서도 세련된 선율들이 변화무쌍하게 움직여야 합니다. 그래서 우리는 바람같이 자유로운 연주로 프랑스 음악을 만나야 그 참맛을 알 수 있습니다.

프랑스 지휘자와 프랑스 오케스트라의 조합 그리고 독일 지휘자와 독일 오케스트라의 조합, 이 두 조합에는 큰 차이가 있습니다.

독일계 지휘자와 독일 관현악단의 경우에는 프랑스 곡을 연주하더라도 악보에 적힌 대로 정확한 음정과 박자를 중시합니다. 오케스트라는 혼연일체로 움직이며 고전적 가치인 일관성과 통일성의 미학을 고수하려 합니다.

〈환상 교향곡〉에서 독일계의 대표적 연주는 카라얀과 베를린 필하모닉의 음반으로, 화려한 색채와 세련된 음향이 귀를 사로잡습니다. 그러나 이 음악은 전체적으로는 괴기스러운 분위기는 있지만 주인공의 분노, 열정, 광기는 찾아볼 수 없습니다. 내러티브만 있고 감정이 없는

것이 카라얀 음악의 가장 큰 약점입니다

쉽게 말하자면 프랑스 음악은 프랑스 연주로 들어야 한다는 뜻입니다. 프랑스 지휘자로는 과거 프랑스를 대표했던 명장 3인방 샤를 뮌슈, 앙드레 클뤼탕스, 장 마르티농이 있습니다. 이들 중 클뤼탕스는 벨기에 태생이지만, 주로 프랑스에서 지휘 활동을 했으며 주요 레퍼토리 역시 프랑스 음악이라 통상 프랑스 지휘자로 분류합니다.

이들 지휘자 3인방은 프랑스 음악의 대가들로 〈환상 교향곡〉에 대한 애정이 남다르지요. 그래서 음반을 각기 여러 번 발매하기도 했습니다. 그중 이들의 가장 대표적인 연주들은 다음과 같습니다.

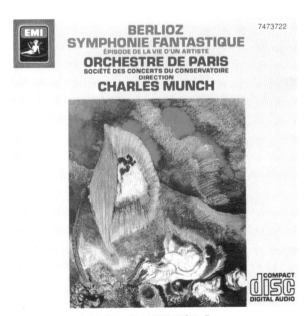

샤를 뮌슈(지휘), 파리 오케스트라, 1967년 10월 녹음

- 샤를 뮌슈(지휘), 파리 오케스트라, 1967년 10월
- 앙드레 클뤼탕스(지휘), 필하모니아 오케스트라, 1958년 11월
- 장 마르티농(지휘), 프랑스 국립 방송 교향악단, 1973년 1월

　이들 연주는 앞서 설명했던 프랑스 연주의 특징들을 잘 표현하고 있는 대표 격의 연주들입니다. 독일과 같은 타지역 지휘자의 〈환상 교향곡〉과 비교한다면 이들 연주에는 우아함과 흔들림이 느껴지는 열정의 색채가 있음을 곧바로 알아채실 겁니다. 그러나 이 셋 중에서도 샤를 뮌슈의 연주는 클뤼탕스나 마르티농에 비해 다른 차원의 품격이 있습니다. 뮌슈는 생전에 베를리오즈 협회장을 맡았을 만큼 그가 베를리오즈의 음악을 대하는 자세는 남달랐습니다.

　뮌슈 연주에서는 정박을 약간씩 비끼면서 묘하게 흔들리고 있는 리듬, 음악의 긴장감을 위해 살짝 아른거리는 음정, 진행되는 선율 밑에서 은밀하게 끓어오르는 열정이 보입니다. 오케스트라 악기들은 인상파의 후예답게 각기 다른 색을 만들고 각자의 개성을 표현하면서 자연스러움과 자유가 가득한 연주를 만들어냅니다. 그래서 다른 연주들에 비해 진한 열정, 흥분과 불안 등으로 뒤덮여 있을 뿐 아니라 더 괴기스럽지요. 난폭한 미쳐 날뜀이 느껴지는 뜨거운 광기 그 자체입니다.

　〈환상 교향곡〉은 작곡가 베를리오즈의 즉흥적이고 광기 어린 기질과 성격들이 고스란히 투영된 곡입니다. 그래서 음악 안에서 서사로 표현되는 광란이 아니고 베를리오즈의 광적이고 열정적인 기질 자체가 곡 안으로 들어와야 합니다. 그리고 그것이 주인공의 감정이 극단으로 치닫거나 그것이 반영되어야 하는 순간마다 선율과 리듬 속에서

불쑥불쑥 튀어나와야 하는 거죠. 아직까지 샤를 뮌슈와 파리 오케스트 라를 능가하는 광란의 향연은 만나보지 못했습니다.

샤를 뮌슈(지휘), 파리 오케스트라, 1967년 10월 녹음

▶
1악장 꿈, 정열(Reverie, passions)

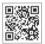
▶
2악장 무도회(Un bal)

▶
3악장 전원의 풍경(Scene aux champs)

▶
4악장 단두대로의 행진(Marche au supplice)

▶
5악장 악마들의 밤의 꿈(Songe d'une nuit du sabbat)

가

가디너, 존 엘리엇John Eliot Gardiner(1943~) 지
　휘자 29, 247

거슈윈, 조지George Gershwin(1898~1937) 작곡
　가, 피아니스트 117

굴다, 프리드리히Friedrich Gulda(1930~2000) 피
　아니스트 128

굴드, 글렌Glenn Gould(1932~1982) 피아니스트
　150, 151

그뤼미오, 아르투르Arthur Grumiaux(1921~1986)
　바이올리니스트 37

그리그, 에드바르Edvard Grieg(1843~1907) 작
　곡가 165

그린하우스, 버나드Bernard Greenhouse(1916~
　2011) 첼리스트 281

기번스, 존John Gibbons(1962~) 피아니스트
　247

길레, 다니엘Daniel Guilet(1899~1990) 바이올리
　니스트 281

길렐스, 에밀Emil Gilels(1916~1985) 피아니스트
　47, 132, 169, 269

나

노노, 루이지Luigi Nono(1924~1990) 작곡가 154

노이만, 바츨라프Vaclav Neumann(1920~1995)
　지휘자 85, 87

느뵈, 지네트Ginette Neveu(1919~1949) 바이올
　리니스트 61, 65, 67~70

니콜라예바, 타티아나Tatiana Nikolayeva(1924~
　1993) 피아니스트 249, 250, 264, 272~
　274

다

데무스, 외르크Jörg Demus(1928~2019) 피아니
　스트 128

데 비토, 지오콘다Gioconda de Vito(1907~1994)
　바이올리니스트 69, 70

도라티, 안탈Antal Doráti(1906~1988) 지휘자
　214~216, 218, 219, 289~291

뒤 프레, 자클린Jacqueline Du Pre(1945~1987)
　첼리스트 53~60

뒤투아, 샤를 Charles Dutoit(1936~) 지휘자 230

드보르자크, 안토닌 Antonín Dvořák(1841~1904) 작곡가 79~86, 88, 114, 115, 266

드뷔시, 클로드 Claude Debussy(1862~1918) 41, 115, 117, 155

라

라이너, 프리츠 Fritz Reiner(1888~1963) 지휘자 66, 70

라벨, 모리스 Maurice Ravel(1875~1937) 작곡가 113, 116~119, 153, 156, 160, 193

라흐마니노프, 세르게이 Sergei Rachmaninoff(1873~1943) 작곡가, 피아니스트 36, 88, 102~104, 106, 107, 109, 111, 112, 115, 232, 270, 273, 274

래틀, 사이먼 Simon Rattle(1955~) 지휘자 56, 59, 60

레브레히트, 노먼 Norman Lebrecht(1948~) 음악 평론가 43, 44, 47

레빈, 로버트 Robert Levin(1947~) 피아니스트 247

레스피기, 오토리노 Ottorino Respighi(1879~1936) 작곡가 155

레우, 라인베르트 데 Reinbert De Leeuw(1938~2020) 피아니스트, 지휘자, 작곡가 207~209

로스트로포비치, 므스티슬라프 Mstislav Rostropovich(1927~2007) 첼리스트 43~46, 52, 179, 180, 186

로제, 파스칼 Pascal Rogé(1951~) 피아니스트 204~209

루빈스타인, 니콜라이 Nikolai Rubinshtein(1835~1881) 피아니스트, 작곡가 266~268

루빈스타인, 아르투르 Artur Rubinstein(1887~1982) 피아니스트 130

루이스, 존 John Lewis(1920~2001) 재즈 피아니스트 150~152

리스트, 프란츠 Franz Liszt(1811~1886) 작곡가, 피아니스트 41, 91, 124, 155, 277, 279, 299

리시에츠키, 얀 Jan Lisiecki(1995~) 피아니스트 36, 281, 282

리히터, 칼 Karl Richter(1926~1981) 지휘자, 오르가니스트 239, 240, 242

리히테르, 스비아토슬라프 Sviatoslav Richter (1915~1997) 피아니스트 43~45, 47, 52, 148, 149, 152, 179, 180, 186, 269, 271

마

마르케비치, 이고르 Igor Markevitch(1912~1983) 지휘자 251, 254

마르티농, 장 Jean Martinon(1910~1976) 지휘자 303, 304

마주어, 쿠르트 Kurt Masur(1927~2015) 지휘자 50, 70

말러, 구스타프 Gustav Mahler(1860~1911) 작곡가, 지휘자 91, 193, 204, 277

메네세스, 안토니오 Antonio Meneses(1957~) 첼리스트 281

멘델스존, 펠릭스 Felix Mendelssohn(1809~1847) 작곡가, 지휘자 36, 92, 115, 228, 275~279, 281~283

모차르트, 볼프강 아마데우스 Wolfgang Amadeus Mozart(1756~1791) 작곡가 35~38, 40, 41, 124, 138, 193, 195, 235~237, 243~246,

248, 250, 252~254, 276, 282, 288, 292

뫼르크, 트룰스 Truls Mørk(1961~) 첼리스트 59, 60

무소륵스키, 모데스트 Modest Mussorgsky(1839~1881) 작곡가 153~158, 160, 163

무터, 안네-소피 Anne-Sophie Mutter(1963~) 바이올리니스트 37~41, 70

무티, 리카르도 Riccardo Muti(1941~) 지휘자 214

뮌슈, 샤를 Charles Munch(1891~1968) 지휘자 97~99, 101, 287, 301~305

미켈란젤리, 아르투로 베네데티 Arturo Benedetti Michelangeli (1920~1995) 피아니스트 118, 119

밀슈타인, 나탄 Nathan Milstein(1904~1992) 바이올리니스트 231

바

바그너, 리하르트 Richard Wagner(1813~1883) 작곡가 6, 58, 71, 91, 92, 94, 95, 275, 277, 300

바두라-스코다, 파울 Paul Badura-Skoda(1927~2019) 피아니스트 128~131, 133, 169

바렌보임, 다니엘 Daniel Barenboim(1942~) 지휘자, 피아니스트 55

바비롤리, 존 John Barbirolli(1899~1970) 지휘자 53~55, 60

버르토크, 벨러 Bartók Béla(1881~1945) 작곡가, 피아니스트 213

바흐, 요한 제바스티안 Johann Sebastian Bach (1685~1750) 작곡가 41, 64, 65, 90, 91, 142, 143, 146, 147, 149, 151, 152, 183,

185, 233, 235~237, 239, 240, 242, 244

박하우스, 빌헬름 Wilhelm Backhaus(1884~1969) 피아니스트 132, 133

반트, 귄터 Gunter Wand(1912~2002) 지휘자 196~198

발터, 브루노 Bruno Walter(1876~1962) 지휘자 192, 193, 198

번스타인, 레너드 Leonard Bernstein(1918~1990) 지휘자, 작곡가 85, 87, 227

베그, 샨도르 Sándor Végh(1912~1997) 지휘자, 바이올리니스트 246

베를리오즈, 엑토르 Hector Berlioz(1803~1869) 작곡가 100, 294~301, 304

베토벤, 루트비히 판 Ludwig van Beethoven(1770~1827) 작곡가 5, 26~30, 32~34, 36, 41~43, 48, 50, 52, 63, 65, 71, 89~96, 114, 115, 123~133, 172, 175~177, 179~181, 185~191, 193~196, 198, 235~237, 244, 257, 259, 260, 275, 278, 279, 282, 290, 292, 297, 299

불레즈, 피에르 Pierre Boulez(1925~2016) 지휘자, 작곡가 118, 119, 213, 216~219

뷜로, 한스 폰 Hans von Bülow(1830~1894) 지휘자, 피아니스트 89, 95, 268

뵘, 카를 Karl Böhm(1894~1981) 지휘자 96~99, 101, 195, 198, 261~263

브람스, 요하네스 Johannes Brahms(1833~1897) 작곡가 61, 63~70, 89~96, 98~101, 115, 124, 195, 196, 281

브렌델, 알프레드 Alfred Brendel(1931~) 피아니스트 165, 169, 170, 172, 174

브루크너, 안톤 Anton Bruckner(1824~1896) 작곡가, 오르가니스트 7, 41, 71~75, 77, 78, 196

브루흐, 막스Max Bruch(1838~1920) 작곡가 69

브뤼헨, 프란스Frans Brüggen(1934~2014) 지휘자, 리코더 연주자 247

브리튼, 벤저민Benjamin Britten(1913~1976) 작곡가 56, 265

블라흐, 레오폴트Leopold Wlach(1902~1956) 클라리네티스트 138

비발디, 안토니오Antonio Vivaldi(1678~1741) 작곡가 7, 15~17, 19, 22, 25, 41

비슈네프스카야, 갈리나Galina Vishnevskaya(1926~2012) 소프라노 46

비에니아프스키, 헨리크Henryk Wieniawski(1835~1880) 바이올리니스트, 작곡가 69

비온디, 파비오Fabio Biondi(1961~) 바이올리니스트, 지휘자 15, 19~22, 25

빌슨, 말콤Malcolm Bilson(1935~) 피아니스트 247

사

사라사테, 파블로 데Pablo de Sarasate(1844~1908) 바이올리니스트, 작곡가 63

사발, 조르디Jordi Savall(1941~) 지휘자, 비올 연주자 239, 240, 242

사전트, 말콤Malcolm Sargent(1895~1967) 지휘자 51, 52

사티, 에릭Erik Satie(1866~1925) 작곡가 116, 199~204, 206, 208, 209

살로넨, 에사-페카Esa-Pekka Salonen(1958~) 지휘자 214

생상스, 카미유Camille Saint-Saëns(1835~1921) 작곡가, 오르가니스트114, 134, 137~141,

212, 276

샤이, 리카르도Riccardo Chailly(1953~) 지휘자 163, 253

선우예권(1989~) 피아니스트 270

셀, 조지George Szell(1897~1970) 지휘자 85, 87

셰링, 헨릭Henryk Szeryng(1918~1988) 바이올리니스트 114

솔로몬 커트너Solomon Cutner(1902~1988) 피아니스트 179, 181, 186

쇼스타코비치, 드미트리Dmitrii Shostakovich(1906~1975) 작곡가 36, 269

쇼팽, 프레데리크Frédéric Chopin(1810~1849) 작곡가, 피아니스트 36, 51, 58, 109, 124, 279

쉬프, 안드라스Andras Schiff(1953~) 피아니스트 246

슈만, 로베르트Robert Schumann(1810~1856) 작곡가, 음악평론가 36, 65, 89, 92~94, 115, 124, 276, 278, 279

슈미트-이세르슈테트, 한스Hans Schmidt Isserstedt (1900~1973) 지휘자 67, 68, 70, 194

슈바르츠, 루돌프Rudolf Schwarz(1905~1994) 지휘자 69

슈베르트, 프란츠Franz Schubert(1797~1828) 작곡가 41, 58, 65, 71, 164~169, 172, 74, 196, 255, 257~260, 262, 263, 276, 278

슈트라우스 2세, 요한Johann Strauss II(1825~1899) 작곡가, 지휘자 115

스턴, 아이작Isaac Stern(1920~2001) 바이올리니스트 37, 38, 225, 228

스토코프스키, 레오폴드Leopold Stokowski(1882~1977) 지휘자 256

스트라빈스키, 이고르Igor Stravinsky(1882~1971) 작곡가 115, 210~214, 219, 235, 236,

300

시벨리우스, 장Jean Sibelius(1865~1957) 작곡
가 165, 229

아

아르놀드손, 시그리드Sigrid Arnoldson(1861~
1943) 소프라노 255

아르헤리치, 마르타Martha Argerich(1941~) 피
아니스트 116~119, 272

아바도, 클라우디오Claudio Abbado(1933~2014)
지휘자 116, 117, 119, 231, 252

아슈케나지, 블라디미르Vladimir Ashkenazy(1937~)
피아니스트, 지휘자 88, 102, 108~112,
232, 273

안다, 게자Géza Anda(1921~1976) 피아니스트
245, 246

안체를, 카렐Karel Ancerl(1908~1973) 지휘 85

엘가, 에드워드Edward Elgar(1857~1934) 작곡
가 53~60, 265

오먼디, 유진Eugene Ormandy(1899~1985) 지휘
자 231

오보린, 레프Lev Oborin(1907~1974) 피아니스
트 51, 52

오이스트라흐, 다비드DavidOistrakh(1908~1974)
바이올리니스트 43~45, 47, 51, 52, 66,
67, 69, 70, 231

요아힘, 요제프Joseph Joachim(1831~1907)바이
올리니스트 63, 64

요훔, 오이겐Eugen Jochum(1902~1987) 지휘자
96

이설리스, 스티븐Steven Isserlis(1958~) 첼리
스트 43

임윤찬(2004~) 피아니스트 270

자

재키브, 스테판 피Stefan Pi Jackiw(1985~) 바이
올리니스트 284

정경화(1948~) 바이올리니스트 223~232

제르킨, 루돌프Rudolf Serkin(1903~1991) 피아
니스트 179, 183, 186

주커만, 핀커스Pinchas Zukerman(1948~) 바이
올리니스트, 지휘자 225, 227

줄리니, 카를로 마리아Carlo Maria Giulini(1914~
2005) 지휘자 85, 87

차

차이콥스키, 표트르Pyotr Tchaikovsky(1840~1893)
작곡가 36, 103, 104, 106, 109, 115, 165,
223, 224, 227~232, 264~274

체르니, 카를Carl Czerny(1791~1857) 작곡가,
피아니스트 29

체헤트마이어, 토마스Thomas Zehetmair(1961~)
바이올리니스트, 지휘자 169, 170, 174

첼리비다케, 세르주Sergiu Celibidache(1912~1996)
지휘자 76~78, 173, 197, 198

치메르만,크리스티안 Krystian, Zimerman(1956~)
피아니스트 118, 119

치머만, 타베아Tabea Zimmerman(1966~) 비올
리스트 169, 170, 174

치콜리니, 알도Aldo Ciccolini(1925~2015) 피아
니스트 208

카

카라얀, 헤르베르트 폰 Herbert von Karajan(1908~
1989) 지휘자 37, 38, 41~47, 49, 51, 52,
96, 195, 196, 214, 250, 271, 302, 303

카루소, 엔리코 Enrico Caruso(1873~1921) 테너
256

카잘스, 파블로 Pablo Casals(1876~1973) 첼리스
트 179, 183, 185, 186

커즌, 클리포드 Clifford Curzon(1907~1982) 피아
니스트 169

케루비니, 루이지 Luigi Cherubini(1760~1842) 작
곡가 29

켈, 레지날드 Reginald Kell(1906~1981) 클라리네
티스트 137~141

켐프, 빌헬름 Wilhelm Kempff(1895~1991) 피아니
스트 179, 181, 186

켐프, 프레디 Freddy Kempf(1977~) 피아니스트
160~163

코플런드, 에런 Aaron Copland(1900~1990) 작곡
가 115

코헨, 이시도르 Isidore Cohen(1922~2005) 바이올
리니스트 279

콘드라신, 키릴 Kiril Kondrashin(1914~1981) 지휘
자 109, 111, 112, 231, 270~272

퀘펠렉, 안느 Anne Queffélec(1948~) 피아니스트
204~209

큐이, 세자르 César Cui(1835~1918) 작곡가 107

크나퍼츠부슈, 한스 Hans Knappertsbusch(1888~
1965) 지휘자 261~263

크누셰비츠키, 스비아토슬라프 Sviatoslav
Knushevitsky(1908~1963) 첼리스트 51, 52

크라우스, 릴리 Lili Kraus(1903~1986) 피아니스
트 248, 250

클라이버, 카를로스 Carlos Kleiber(1930~2004) 지
휘자 261~263

클라이번, 반 Van Cliburn(1934~2013) 피아니스
트 264, 269~271

클렘페러, 오토 Otto Klemperer(1885~1973) 지
휘자 29, 66, 70

클뤼탕스, 앙드레 André Cluytens(1905~1967) 지
휘자 193, 194, 303, 304

키신, 예브게니 Evgeny Kissin(1971~) 피아니스
트 36

파

퍼셀, 헨리 Henry Purcell(1659~1695) 작곡가 56

페도세예프, 블라디미르 Vladimir Fedoseyev
(1932~) 지휘자 272~274

포글, 요한 미하엘 Johann Michael Vogl(1768~1840)
바리톤 가수 167

푸르니에, 피에르 Pierre Fournier(1906~1986) 첼
리스트 179, 181, 186

푸르트뱅글러, 빌헬름 Wilhelm Furtwangler(1886~
1954) 지휘자 7, 26, 29~32, 34, 86, 87,
96, 114, 197

프로코피예프, 세르게이 Sergei Prokofiev(1891~
1953) 작곡가 154, 213

프레빈, 앙드레 Andre Previn(1929~2019) 지휘
자, 작곡가 109~112, 227, 229, 232

프레슬러, 메나헴 Menahem Pressler(1923~) 피
아니스트 50, 281

프리차이, 페렌츠 Ferenc Fricsay(1914~1963) 지
휘자 251

플라그스타트, 키르스텐 Kirsten Flagstad(1895~
1962) 소프라노 139

피레스, 마리아 조앙 Maria Joao Pires(1944~) 피아니스트 248, 252, 253

피셔, 아담 Ádám Fischer(1949~) 지휘자 289~293

피아티고르스키, 그레고르 Gregor Piatigorsky (1903~1976) 첼리스트 179, 181, 186

타

탈리히, 바츨라프 Vaclav Talich(1883~1961) 지휘자 85~88

테발디, 레나타 Renata Tebaldi(1922~2004) 소프라노 228

토스카니니, 아르투로 Arturo Toscanini(1867~1957) 지휘자 29, 191, 192

투렉, 로잘린 Rosalyn Tureck(1914~2003) 피아니스트 148, 149, 152

티보, 자크 Jacques Thibaud(1880~1953) 바이올리니스트 37

하

하스킬, 클라라 Clara Haskil(1895~1960) 피아니스트 243, 248~251, 254

하이든, 요제프 Joseph Haydn(1732~1809) 작곡가 41, 259, 284~293

하이페츠, 야샤 Jascha Heifetz(1901~1987) 바이올리니스트 65, 66, 70, 228

하이팅크, 베르나르트 Bernard Haitink(1929~2021) 지휘자 50

한슬리크, 에두아르트 Eduard Hanslick(1825~1904) 음악평론가 95

헤블러, 잉그리드 Ingrid Haebler(1929~) 피아니스트 248, 252

헨델, 게오르크 프리드리히 Georg Friedrich Händel (1685~1759) 작곡가 56

헬메스베르거, 요제프 Joseph Hellmesberger(1828~1893) 지휘자, 바이올리니스트 64

호그우드, 크리스토퍼 Christopher Hogwood(1941~2014) 지휘자 17, 247

호프, 다니엘 Daniel Hope(1973~) 바이올리니스트 281

홀번, 앤소니 Anthony Holborne(c.1545~1602) 작곡가 236